KB054200

The End of Art and Modern Art

예술의 종말과 현대예술

| 예술철학 입문 |

The End of Art and Modern Art

예술의 종말과 현대예술

| 예술철학 입문 |

조창오 지음

여는 글

'예술철학' 혹은 '미학'이 철학적 분과로 떠오른 것은 18세기 이후다. '감각에 관한 학문'으로 시작한 예술철학은 '예술에 관한 학문'으로 발전한다. 개별 예술 영역에 맞는 실용적인 예술학이 개발되면서 '예술에 관한 학문'은 다양한 영역으로 나뉜다. 하지만 '예술철학'은 개별적 예술학과 상관없이 지금까지 자신만의 영역을 지켜왔다.

예술철학 입문서는 이미 시중에 여럿 있다. 그럼에도 이 예술철학 입문서를 새로 발간하게 된 나름의 이유는 두 가지다. 첫 번째로 예술철학 입문서는 '예술에 관한 학문'이라는 현대적 의미에 맞게 예술현상 이해에 도움을 줘야 한다. 두 번째로 예술철학 입문서는 일정한 관점을 가져야 한다. 중립적 위치에서 다양한 관점을 소개하는 것은 가능하지만 그런 소개는 체계적이고 통일적인 내용을 주지 못하는 경우가 많다.

예술철학 역사만큼 이 안에는 다양한 관점들이 있다. 보통 예술철학 입문서는 다양한 관점들을 시간 순서에 따라 설명하는 방식을 택한다. 바움가르텐부터 시작해서 다양한 예술철학 관점들이 어떻게 변화했는지를 추적하는 것은 '예술철학'의 면모를 파악하기 위해 필요한 작업이다.

또는 예술철학 입문서는 다양한 예술철학의 개념을 분석한다. '예술 정의(定義)', '미와 숭고', '재현과 표현', '예술작품', '작품과 의미' 등이 예술철학의 주요 개념이며, 이 개념을 해명함으로써 우리는 예술철학 전반에서 중요한 내용들을 알게 된다.

하지만 이 두 방식은 예술철학을 이론으로만 소개하는 측면이 강하다. 오히려 입문서는 '예술에 관한 학문'이라는 현대적 의미에 맞게 이론뿐 아니라, 예술현상을 구체적

으로 이해할 수 있는 기초를 제공해야 한다. 특히 가장 많이 접하는 '현대예술'을 이해하는 데 도움을 줘야 한다. 이 점이 이 책을 쓰게 된 첫 번째 동기다.

또한 이 입문서는 '예술종말론'이라는 관점을 중심으로 예술철학의 다양한 개념과 예술사 전반을 이해하려 한다. 우리는 특정 관점을 가질 때 비로소 어떤 현상을 볼 수 있다. '관점'은 이미 특정한 편향성을 담고 있다. '중립적인' 관점은 애초에 불가능하다. 만약 입문서가 중립적인 관점을 지녀야 한다면, 역설적으로 그 책은 아무런 내용도 담고 있지 못함을 뜻한다. 물론 특정 관점을 담고 있기에 이 입문서는 편향적이다. 이는 입문서가 갖춰야 할 '객관성'이라는 가치를 배제한다. 이는 손실이지만, 어쩔 수 없는 것이고, 오히려 특정 관점은 어떤 현상을 보는 틀을 제공한다.

이 입문서는 미술을 중심 예술현상으로 택했다. '선택'했다는 것은 미술이 아닌 음악이나 문학, 조각, 건축 등을 논의에서 '제외'했다는 의미다. 입문서라는 한계는 이런 '선택'과 '제외'를 용인한다. '미술'로 한정함으로써 우리는 '예술종말론'이라는 관점을 쉽게 이해할 뿐 아니라 이 관점을 예술현상에 어떻게 적용할 수 있는지 파악할 수 있다. 특히 현대미술이 관점의 중심에 놓여 있다. 예술철학은 우리의 예술경험에 도움을 줘야 한다. 예술경험은 대개 현대미술을 중심으로 이뤄진다. 그래서 이 입문서는 현대미술의 흐름을 이해하는 데 집중하고 있다.

많은 분들의 도움이 있었다. 원고를 읽어준 충북대의 양희진 박사에게 감사의 뜻을 전한다. 부족한 원고를 꼼꼼히 읽어 수정해 준 상상창작소 봄 관계자분들도 큰 도움을 주셨다.

책을 쓰는 동안 추운 겨울과 뜨거운 여름을 겪었다.

2019. 9. 2. 부산에서
조창오

목차

01

예술과 철학,
철학과 예술

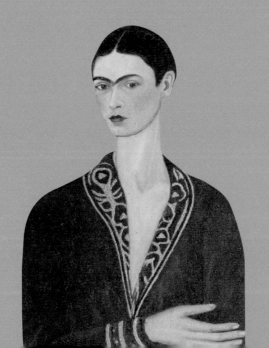

1장

예술과 철학,

철학과 예술

예술철학이란?

예술은 우리가 쉽게 접할 수 있는 대상입니다. TV에서도 예술작품을 만나고, 도서관에서도 문학이나 영화 같은 매체를 통해 예술을 접합니다. 예술을 접할 때 특별히 그것을 예술이라고 인지하지 않은 채 그냥 쉽게 지나치기도 하지만 좋은 기회를 만나면 그것에 주목합니다. 예를 들어 콘서트장에 가거나 미술관에 갈 때 우리는 마주치는 예술작품을 보면서 그것이 나에게 어떤 작용을 할지 기대합니다. 어떤 작품을 보면 그 의미를 쉽게 파악할 수 있어서 보자마자 미소를 머금기도 합니다. 어떤 작품을 보면 도대체 그것이 무엇을 그린 것인지, 왜 그렸는지, 무슨 의미가 있는지 전혀 알 수 없을 때도 있습니다.

이런 예술작품을 만나고 이해하려 할 때 '철학'이란 것이 꼭 필요할까요? 우리는 지금까지 철학 없이도 예술작품을 잘 접했고, 해석했고, 누려 왔습니다. 심지어 TV에 나

오는 아이돌 그룹의 노래들을 예술작품이라고 여긴다면, 우리는 이제껏 충분히 잘 즐겨 왔고, 이를 위해 철학이 반드시 필요하다고는 생각하지 않을 것입니다.

　예술철학의 근본적인 문제들을 알아보기 전에 우선 예술과 철학의 관계에 대해 알아보고자 합니다. 이 둘의 관계에 대해서는 다양한 의견이 있습니다. 하지만 우리는 여러 다양한 가능성 중 예술과 철학이 긴밀한 관계에 있다는 의견을 지지해야 합니다. 왜냐하면 우리는 현재 '예술철학'을 살펴보고자 하며, 이 '예술철학'은 예술과 철학이 어떤 식으로든 밀접한 관계에 있다는 것을 전제하기 때문입니다. 따라서 우리는 예술과 철학의 관계에 관해 다양한 의견이 있음을 인정하면서도, 또한 이 의견 중 특정한 의견만을 택해야 하는 한계를 받아들여야 합니다. 하지만 한계라고 미리 실망할 필요는 없습니다. 왜냐하면 우리는 이 책을 통해 예술과 철학이 과연 긴밀한 관계에 있는지를 검증할 수 있기 때문입니다. 예술과 철학이 서로 뗄 수 없는 관계에 있다는 것은 이 책 자체가 지니고 있는 전제이기도 하지만, 또한 이 책 전체가 증명해야 할 목표이기도 합니다.

　이 책의 전체적인 관점은 이 점에서 순환논리에 갇혀 있는 것처럼 보입니다. '예술철학'을 다루는 이 책은 예술과 철학이 긴밀한 관계에 있다는 점을 전제합니다. '예술철학'이라는 분야 자체가 예술과 철학을 서로 연결된 것으로 설정하고 있기 때문입니다. 책 전체는 둘이 긴밀한 관계에 있음을 구체적인 사례들을 통해 밝힐 것입니다. 이를 통해 이 책은 예술과 철학이 내밀한 관계에 있음을 증명할 것입니다. 하지만 이 책이 순환논리에 갇혀 있다는 이유로 마땅히 비난을 받아야 하는 것은 아닙니다. 예술이 그 자체로 이해 가능한 것이라면 우리는 예술을 예술 그 자체로 감상하면 됩니다. 하지만 우리는 예술에 대해 어떤 방식으로든 서로 이야기하고자 합니다. 그리고 이러한 이야기 속에서 우리는 이미 예술을 대상화하고 이해할 수 있는 개념을 만들어 냅니다. 이러한 예술 개념이 바로 예술에 대해 철학을 시작하는 첫걸음입니다. 이 점에서 예술을 접한다는 것은 예술에 대해 철학을 한다는 것을 의미합니다. 물론 우리는 여기서 '철학'을 거창한 이론이나 세계관으로 한정해 이해할 필요는 없습니다. 철학이란 일차적으로 지금까지 자명했던 것을 그렇지 않은 것으로 여기고, 이를 하나의 대상으로 나와 분리하고,

이 대상에 이름을 붙이고, 이 이름(개념)을 통해 대상을 이해하려는 시도입니다. 작품을 보면서 이것이 왜 예술인지에 관해 이야기하는 순간, 우리는 예술을 개념화하고, 예술 개념의 내용을 분석합니다. 이러한 개념분석은 예술의 의미를 이해하기 위한 방법이며, 이것이 바로 예술에 관한 철학적 사유를 펼치는 것입니다.

 물론 우리는 작품의 이미지만을 주제로 이야기할 수 있고, 이 작품이 왜 예술인지 침묵할 수 있습니다. 하지만 작품에 대한 어떠한 이야기도 사실상 이 작품이 예술이라는 점을 이미 전제하고 있습니다. 철학은 바로 이 작품이 왜 예술에 속하며, 여기서 '예술'이란 개념은 무엇을 의미하는지를 문제 삼습니다. 여기서 문제 삼는다는 것은 '예술'이라는 자명한 개념 자체를 부정적으로 여긴다는 것이 아닙니다. 철학은 우리가 자명하다고 믿고 있는 개념이 정말로 자명한지를 묻습니다. 한 작품이 예술임이 틀림없다고 믿고 이에 대해 여러 이야기를 나눌 때, 철학적 사유는 자명한 개념에 대한 우리의 이해가 공통적인지를 묻습니다. 우리는 어떤 대상에 관해 이야기를 나누다가 알 수 없는 이유로 갈등에 부딪힐 때가 많습니다. 예를 들어 사랑하는 사이에서 이러한 일이 자주 발생합니다. 우리는 사랑이라는 개념이 자명하다고 생각합니다. 그리고 우리는 사랑에 빠집니다. 하지만 사랑하는 사이에서 주요 갈등은 사랑에 대한 상충하는 이해에서 비롯됩니다. '내'가 생각하는 '사랑'이 '네'가 생각하는 '사랑'과 다르고, 서로 부딪힐 때 우리는 갈등에 빠집니다. 예술의 경우도 마찬가지입니다. 우리는 예술에 대한 철학적 사유를 하지 않으면서 충분히 작품에 대해 서로 이야기를 나눌 수 있습니다. 하지만 우리가 이러한 논의 가운데 갈등에 빠지는 경우는 대부분 자명하다고 전제하는 '예술' 개념이 더는 자명하지 않을 때입니다. 이때 바로 우리는 예술에 대한 철학적 물음을 시도해야 합니다.

 우선 우리는 철학과 예술의 관계에 관한 상반된 의견을 이야기하고자 합니다. 이번 장에서 우리는 예술 이해를 위해 철학이 필요하지 않다는 시각을 살펴보겠습니다. 이러한 시각에서 가장 중요한 것은 바로 플라톤의 '천재 개념'입니다. 플라톤에 따르면 예술은 신의 음성을 담아내는 형식이고, 철학은 예술을 예술로 이해하는 데 방해만 될 뿐

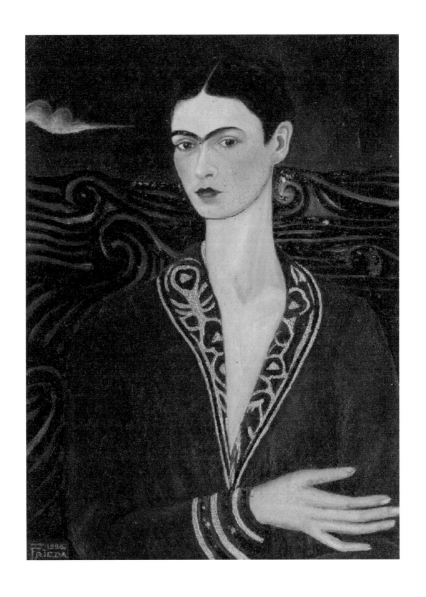

프리다 칼로, 〈벨벳 드레스를 입은 자화상〉, 1926,
캔버스에 유채, 79.7×60㎝, 개인 소장.

입니다. 이러한 논의를 통해 우리는 천재, 예술가란 어떤 존재인지에 대해 함께 생각해 볼 수 있습니다. 이후 예술과 철학의 긴밀한 관계를 다음 장부터 다루겠습니다.

예술을 이해한다는 것은?

프리다 칼로 (1907-1954)

2016년 5월 28일 부터 8월 28일까지 프리다 칼로 (Frida Kahlo, 1907~1954)와 디에고 리베라(Diego Rivera, 1886~1957) 특별 전시가 서울 예술의 전당에서 열렸습니다. 둘 다 멕시코 작가들입니다. 이때 프리다 칼로의 유명한 작품들이 많이 전시됐습니다. 그 중 프리다 칼로의 1926년 초기작인 〈벨벳 드레스를 입은 자화상〉을 살펴보겠습니다.

단정하고 건강한 여인의 모습을 이 그림에서 볼 수 있습니다. 그림 배경은 독특한 문양으로 이루어져 있습니다. 분위기는 전체적으로 그리 밝지 않습니다. 짙은 눈썹과 도드라진 목의 힘줄, 무심한 표정에서 우리는 강인함과 단호함을 느낄 수 있습니다. 얼굴은 실제 모습을 충실하게 그렸습니다. 이 그림 속 여인은 희미하게 드러난 가슴, 둥그런 어깨, 부드러운 손가락 등을 통해 자신의 여성성을 드러내고 있습니다. 자신의 여성성과 강인함을 표현하고 있는 한 예술가의 모습을 이 그림에서 볼 수 있습니다. 물론 프리다 칼로의 생애를 더 이해하고, 이 그림이 어떠한 역사적 문맥에서 생겨났는지 이해한다면 우리는 이 그림을 좀 더 이해할 수 있을 것입니다. 하지만 이러한 배경지식 없이도 누구나 이 그림을 보면서 충분히 즐길 수 있습니다.

다음은 한국 화가 천경자(1924~2015)의 1977년 작품인 〈내 슬픈 전설의 22페이지〉입니다.

이 작품이 그려진 시기는 프리다 칼로의 작품과 50년 이상 차이가 납니다. 배경이 어둡고, 꽃과 뱀이 함께 그려져 있습니다. 여인의 얼굴에는 어두움이 스며 있습니다. 물론

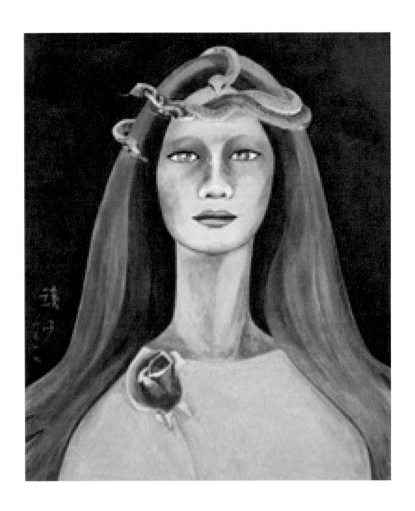

천경자, 〈내 슬픈 전설의 22페이지〉, 1977,
종이에 채색, 43.5×36㎝,
서울시립미술관, ⓒ 서울특별시.

칼로의 경우와 같이 우리가 천경자 화백의 삶을 이해하고, 이 그림이 탄생한 구체적인 삶의 문맥을 좀 더 알게 되면 이 그림의 의미에 대해 더 잘 알 수 있을 것입니다. 하지만 그림을 감상할 때 꼭 그러한 배경지식을 전제해야 할까요? 그러면 우리가 그림 하나를 이해하기 위해서는 항상 많은 것을 알아보고 가야 할 것입니다. 물론 그러한 수고는 우리에게 도움이 됩니다. 그리고 그것은 그림을 통한 만족감을 더욱더 크게 하는 것이 사실입니다. 더 많이 알면 알수록 우리는 더 많은 것을 볼 수 있습니다. 반면 모르면 모를수록 눈으로 보고도 이해하지 못하거나 그냥 지나치는 경우가 많아집니다.

우리의 눈은 그렇게 가치중립적이지 않습니다. 어떤 생각을 하느냐에 따라 우리의 눈은 그에 맞는 정보를 전해줍니다. 하지만 그림 하나를 이해하기 위해 항상 많은 수고를 해야 한다면, 그림을 보는 것 자체가 부담이 될 수 있습니다. 물론 그러한 수고를 기울여야 할 때도 있습니다. 하지만 늘 그래야 할 필요는 없습니다. 그냥 그림을 그 자체로 보고자 할 수도 있습니다. 미술관에 가면 도슨트(Docent)의 해설을 들을 수 있습니다. 도슨트는 약속된 시간마다 전시회에 걸린 그림들을 해설해주는 역할을 합니다. 도슨트의 해설을 통해 우리는 눈으로 볼 수 없는 것들을 더 많이 알 수 있습니다. 하지만 어떤 도움도 없이 그림을 그 자체로 볼 수 있으며, 이러한 행위가 만족감을 줄 수도 있습니다. 지금 우리가 칼로와 천경자의 자화상을 본 것처럼 말입니다. 어떠한 배경지식 없이 그림을 보는 것도 즐거움이 되고 의미가 있습니다.

천경자와 칼로의 자화상을 놓고 보면 공통점을 찾을 수 있지 않을까요? 물론 칼로의 그림에는 꽃과 뱀이 없습니다. 칼로의 자화상에 있는 손을 천경자의 자화상에선 볼 수 없습니다. 하지만 두 그림을 볼 때 전체적인 분위기에 공통점이 있습니다. 바로 어두운 분위기입니다. 이 분위기가 두 그림에 두드러져 있습니다. 그런데 여인은 상대적으로 밝습니다. 아주 밝지는 않지만, 그래도 분위기에 비해 밝습니다. 또 표정에서 단호함과

강인함을 엿볼 수 있습니다.

반복하지만 우리는 이러한 감상에 만족할 수 있습니다. 하지만 이러한 감상을 넘어설 수도 있습니다. 그림을 좀 더 잘 이해하길 원합니다. 그림은 아는 만큼 보입니다. 우리가 그림을 그 자체로 만나도 좋지만, 그림에 대해 좀 더 알 때, 그림은 자신의 다른 모습을 감상자에게 보여줍니다. 이러한 그림의 다른 모습을 보기 위해 다양한 접근방식을 선택할 수 있습니다.

심리학자들은 그림을 그리는 예술가의 심리에 초점을 맞춥니다. 예술가들이 어떠한 심리적 상태에 놓여있는지에 따라 그가 그리는 그림의 내용과 형식이 결정됩니다. 예를 들어 프로이트는 이러한 방식으로 예술을 해석했습니다. 프로이트에 따르면 인간은 무의식, 의식, 초자아적 의식의 영역을 지닙니다. 의식적 상태에서 인간은 무의식과 초자아적 의식, 즉 도덕적 의식의 영향력에 휩싸여 있습니다. 예술은 주로 평소에 의식과 도덕적 의식으로부터 제약 받는 무의식적 욕망을 표현합니다. 즉 예술은 평소에 은폐된 우리의 꿈을 담습니다.

사회학자들은 그림이 갖는 사회학적 문맥에 관심을 둡니다. 예술가는 단순히 자신의 심리적 상태에 따라 그림을 그리는 것이 아닙니다. 오히려 그는 사회적, 역사적 문맥이라는 커다란 배경을 전제합니다. 이 커다란 배경을 전제로 하고 있고, 이 배경에 의해 그림과 작품이 규정됩니다. 작가는 스스로 자유로운 천재라고 여기지만, 결국 사회-역사적 문맥의 한계에 갇혀 있습니다. 그래서 예술가의 작품을 이해하려 할 때, 예술가의 심리적 상태보다는 그가 처한 사회-역사적 문맥이 더 나은 해석의 틀을 제공한다고 사회학자들은 말합니다.

예술사학자들은 그림을 둘러싼 예술사적 배경을 중요시합니다. 예술사는 그 자체가 하나의 흐름을 지니고 있습니다. 한 예술 사조에서 다른 예술 사조로 바뀌는 경우, 이 변화에는 뭔가 필연적인 이유가 있을 것입니다. 우리가 예술사와 관련된 책을 보면 여러 예술 사조들을 역사적으로 나열하는 경우도 있지만, 이것들의 역사적 변화 이유를 설명하는 경우도 종종 봅니다. 이 이유에 대한 설명은 예술사학자마다 다를 수 있습니

다. 하지만 중요한 것은 예술사는 일정한 논리에 따라 진행해왔다는 것입니다. 물론 이러한 논리성에 대해 반대하는 의견도 있습니다.

철학도 그림을 바라보는 방식 중 하나를 제공합니다. 하지만 철학은 다른 학문과 차별성을 지닙니다. 철학은 다른 학문보다 그림을 좀 더 넓은 문맥에서 보려고 합니다. 더 정확히 이야기하면 철학은 그림을 보는 가장 넓은 관점을 제시합니다. 철학이 어떻게 가장 넓은 관점을 제시해주고, 이러한 관점이 무엇인지에 대해서는 차츰 이야기를 나누겠습니다.

일단 우리는 각기 독립적으로 존재하는 예술과 철학을 '예술철학'이라는 이름으로 부르고 있습니다. 이 '예술철학'이라는 분야는 '예술에 대해 철학하기'가 가능하다는 점을 전제하고 있습니다. 그렇다면 예술에 관해 철학을 한다는 것은 무슨 의미일까요? 이것이 도대체 어떻게 가능할까요? 예술과 철학은 서로 독립적인 영역입니다. 그런데 철학은 무슨 권리로 예술을 이해하고 해석하는 데 관여하려고 할까요? 또 그것은 과연 의미가 있을까요?

이를 위해 먼저 예술가가 어떤 존재인지 이야기해보려고 합니다. 그리고 예술작품을 창조하는 예술가가 철학적인 접근을 원천봉쇄하는지 혹은 허용하는지 함께 살펴보겠습니다.

고대의 천재

예술가는 누구일까요? 흔히 예술가를 '천재'라고 말합니다. 우리가 알고 있는 천재는 괴짜와 비슷합니다. 보통 사람과는 다른 사람이 천재입니다. 어떤 점에서 다를까요? 보통 사람들은 일반적으로 유행이나 사회적인 흐름에 따라 행동합니다. 즉 인간은 일반적으로 사회적 조건에 제약되어 있습니다. 하지만 천재들은 이런 보통 사람들과 달리 사회적 조건에 제약되어 있지 않고, 사회적인 흐름이나 관습에서 모두 벗어난다고 합니다. 이 점에서 천재들은 사회적 조건을 초월한다고 할 수 있습니다. 고대로부터 이

어져 온 생각에 따르면 천재들은 신으로부터 영감을 얻습니다.

플라톤(Plato, 기원전 428 /427 ~348/347)은 『이온』이라는 책의 대화편에서 시인이 '기술(技術)'이 아니라 '신적인 영감'을 통해 시를 창작한다고 주장합니다. 만약 시 창작 원천이 기술이라면, 누구나 시

플라톤 (기원전 428/427~348/347)

를 창작할 수 있습니다. 왜냐하면 기술은 누구나 배울 수 있고 개선할 수 있기 때문입니다. 하지만 그 원천이 신적인 영감, 신적인 광기라면, 누구나 시를 창작할 수 있는 것이 아닙니다. 신적인 광기는 누구나 배워 얻을 수 있는 것이 아니라, 신이 일방적으로 한 개인에게 부여하는 감화이기 때문입니다. 만약 그렇다면 누가 시인이 되느냐는 개인의 선택 문제가 아니라 신의 선택 문제가 됩니다. 이온(Ion, 기원전 399?~388?)은 호메로스의 서사시 『일리아스』, 『오뒤세이아』를 낭송하는 음유시인입니다. 당시 호메로스의 서사시는 우리가 현재 서점에서 구할 수 있는 인쇄본이나 필사본의 형태가 아니라 입에서 입으로 전해진 구술문학에 속합니다. 호메로스의 서사시를 낭송한다는 것은 모든 구절을 암송한다는 것을 뜻합니다. 그는 아테네 제전에서 호메로스의 시를 잘 낭송한다는 이유로 상을 받았습니다. 그는 어떻게 시를 잘 낭송하게 됐을까요?

소크라테스는 호메로스의 서사시에 여러 가지 기술적 지식이 나온다고 지적합니다. 항해술도 그렇고, 전차를 모는 기술도 나옵니다. 하지만 예를 들어 호메로스라는 시인은 이런 기술의 전문가도 아닌데 어떻게 이 기술적 지식을 서사시에 담을 수 있었을까요? 당연히 호메로스보다는 어부나 선원이 각각의 기술에서 더 뛰어날 것입니다. 호메로스는 서사시인으로서 이런 기술에서 이들보다 훨씬 더 잘 알지 못했을 것입니다. 호메로스가 이러한 기술을 습득해서 그랬던 것일까요? 소크라테스는 호메로스가 신적인 영감에 휩싸였기 때문이라고 답합니다. 그는 기술에 대해 무지했지만, 신의 목소리

가 그의 입을 열어 이러한 내용에 대해 말하게 했다는 것입니다. 이는 이온이라는 음유시인도 마찬가지입니다. 이온은 음유시인이라는 기술을 가진 이일까요? 아니면 신적인 영감에 휩싸여 시를 낭송하는 이일까요? 이온은 다른 시인의 시는 잘 낭송하지 못하고 오로지 호메로스의 서사시만 잘 낭송했습니다. 만약 이온이 낭송하는 기술을 가진 자라면 당연히 호메로스의 서사시뿐 아니라 다른 시인의 시도 잘 낭송했을 것입니다. 하지만 그는 오로지 호메로스의 서사시만 잘 낭송한다고 주장합니다. 이 사실을 두고 소크라테스는 낭송하는 자도 기술에 따라 낭송하는 것이 아니라, 오로지 신적인 영감, 신적인 광기에 사로잡혀 낭송하는 것이라는 결론에 이릅니다. 시를 낭송하는 음유시인이나 시를 창작하는 시인 모두 어떠한 기술을 배우고 익혀 시를 창작하고 낭송하는 것이 아닙니다. 시인은 자기 노력으로 창작하는 것이 아니라 오로지 신적인 영감에 휩싸일 때만 시를 창작할 수 있습니다. 낭송하는 이는 노력이 아니라 오로지 신적인 광기의 힘으로 시를 낭송합니다. 이처럼 신적인 영감에 휩싸이는 사람이 바로 천재입니다.

　보통 사람들은 동료나 이웃, 가족과 생각을 주고받으며 살아갑니다. 반면에 천재들은 보통 사람들의 의견에 귀 기울이고, 이들과 의견을 나누면서 자기 생각을 키우는 것이 아니라 신과 소통하고, 신으로부터 영감을 얻습니다. 영감을 얻는다는 것은 신에게 사로잡힌다는 것입니다. 마치 우리가 술을 마시면 취하듯, 천재들은 신에 의해 취한 상태에 빠지고, 광기에 사로잡히는데(ἐνθεος, 신에 의해 사로잡힌), 이것을 영감이라고 합니다. 이러한 상태에 잘 머무는 사람들을 고대인들은 '멜랑콜리커'라고 불렀습니다. 멜랑콜리는 고대부터 하나의 기질로 분류됐습니다. 이런 기질을 타고난 사람은 신에 잘 홀리는 사람들이며, 그래서 천재로 인정받았습니다. 즉 천재들은 기질적으로 신들에게 잘 사로잡힐 기질을 타고난 사람들입니다. 고대에는 뛰어난 사람들 모두를 멜랑콜리커로 분류했습니다. 시인, 철학자, 비극적 영웅들, 정치가들 모두가 멜랑콜리커입니다. 이들은 신의 음성을 들을 수 있는 이들로 여겨졌습니다.

　이러한 영감의 상태에서 천재들은 인간의 정체성을 버리고 신적인 정체성에 잠시 머물며 어떤 작품을 창조합니다. 이때 작품은 인간이 창조한 것이 아니라 신이 창조한 것이 됩니다. 물론 형식적으로는 인간이 작품을 창조합니다. 하지만 작품의 아이디어는

신으로부터 온 것입니다. 천재는 인간이면서도 신과 연결된 특수한 존재입니다. 이것이 천재에 대한 고대적 관념입니다.

천재의 작품과 우리의 감상

만약 천재가 보통 사람들의 범주에서 벗어나 신의 영역과 맞닿아 있는 존재라면, 천재의 작품은 보통 사람이 눈으로 바라볼 수 있는 대상이 아닐 것입니다. 천재의 작품은 곧 신의 계시이자 신의 작품이기도 합니다. 신은 천재의 작품을 통해 자신을 계시합니다. 이렇게 보면 우리가 예술작품을 만난다는 것은 단순히 우리와 같은 인간의 생각을 그 속에서 보려고 하는 것이 아닙니다. 오히려 예술작품 속에서 우리는 신의 목소리를 들을 수 있는 것입니다.

만약 천재가 신과 직접 소통하는 사람이라면, 그의 작품은 신의 작품입니다. 하지만 예술작품이 모두 신의 작품일까요? 만약 예술작품이 신의 작품이라고 한다면, 우리 같은 보통 사람들은 어떻게 신의 작품을 이해할 수 있을까요? 여기서 여러 문제들이 발생합니다. 칼로와 천경자의 자화상을 본 것처럼 우리는 그림을 어느 정도 이해할 수 있습니다. 그런데 이것들이 신의 작품이라면? 우리 같은 보통 사람들이 감히 이 작품들을 이해할 수 있을까요? 그럴 수 없을 것입니다.

우리가 이들 작품을 제대로 이해하려면 칼로와 천경자가 그림을 그린 동기를 잘 알아야 합니다. 여기서 동기란 이 두 화가가 그림을 그릴 때의 마음, 신의 영감에 휩싸인 내면을 의미합니다. 두 사람의 그림을 이해한다는 것은 작가들의 내면을 이해한다는 것입니다. 종교적인 텍스트를 읽을 때 이해의 방식이 이와 같습니다. 텍스트에서 신이나 진리의 목소리를 읽어내야 하는 것은 신자의 몫입니다. 신자는 자기 생각을 가지고 텍스트의 진의를 왜곡해서는 안 됩니다. 오로지 맑은 정신으로, 텅 빈 마음으로 텍스트가 주는 뜻을 그대로 받아들여야 합니다. 곧 이 텍스트의 원저자인 신의 뜻을 읽어내는 것이 올바른 텍스트 해석입니다. 신의 뜻은 구체적으로는 글쓴이의 동기입니다. 텍스트를 읽을 때 우리는 저자의 동기를 이해해야 합니다.

하지만 천경자와 칼로는 신의 광기에 휩싸인 예술가들이었을까요? 그럴 수 있습니다. 그리고 이 점에서 우리는 두 예술가의 작품을 신의 작품이라고 인정할 수 있습니다. 두 작품은 시대적인, 지역적인 차이에도 불구하고 비슷한 분위기를 우리에게 전해주고 있습니다. 이 점만 봐도 두 예술가는 고대적 의미의 천재라고 할 수 있을 것입니다. 물론 이러한 공통적인 분위기는 표면적인 이해의 차원에서 드러난 내용입니다. 그림을 깊이 들여다보면 우리는 좀 더 심오한 내용을 파악할 수 있을지 모릅니다. 숨어 있어 우리의 평범한 눈으로 볼 수 없는 부분이 있을 수 있습니다. 이러한 천재론은 인류의 문명사에서 20세기 이전까지 지배해 온 패러다임입니다. 그래서 어떤 텍스트를 읽는다는 것, 어떤 그림을 본다는 것은 예술가의 숨겨진 동기를 보는 것을 뜻합니다.

해석학과 패러다임의 전환

20세기에는 '해석학'의 등장으로 패러다임의 대전환이 일어납니다. 이에 따르면 우리는 항상 시대적 한계에 휩싸여 있습니다. 예술가 또한 예외가 아닙니다. 오래된 그림을 볼 때 관객은 자신의 시대적 선입견으로 그림을 보게 됩니다. 그림 속에 담긴 예술가의 내면을 파악하는 것은 거의 불가능합니다. 왜냐하면 현재의 관객은 시대적 선입견에 빠져 있기 때문입니다. 우리는 모두 이러한 시대적 선입견에 빠져 있습니다. 예를 들어 우리는 르네상스 시대처럼 예술가를 숭배하는 분위기에 빠져 있지 않습니다. 예술가 또한 하나의 직업일 뿐이며, 예술가는 자신의 작품을 상품으로 판매합니다. 이는 여타의 상품 판매자와 크게 다르지 않습니다. 우리는 모든 개인이 평등하다는 시대적 선입견을 함께 가지고 있습니다. 예술가나 관객이나 모두 동등합니다. 물론 직업적 전문성에 따라 개개인의 능력 차이는 있습니다. 하지만 모두가 동등한 개인일 뿐이며, 누가 누구보다 더 우월한 존재일 수는 없습니다. 고대의 천재는 더 존재하지 않습니다.

'해석학'은 이러한 시대적 선입견에 주목합니다. 우리는 모두 시대적 선입견에 빠져 있고, 여기서 벗어날 수 없습니다. 해석학은 선입견을 나쁘다고 여기지 않고 긍정하면서 이를 전제합니다. 현재를 사는 우리는 현재의 선입견을 갖고 그림을 봅니다. 비록 이

렇게 보는 방식은 예술가의 동기를 왜곡할 수 있습니다. 하지만 우리는 사실 달리 볼 수도 없습니다. 우리는 자신이 가진 선입견에서 벗어날 수 없으며, 이 선입견의 틀 안에서 모든 것을 바라봅니다. 예술가 또한 자신의 선입견을 지니며, 이 선입견의 틀 안에서 작품을 창조합니다. 그래서 우리가 예술가의 숨은 의도를 알려면 예술가를 사로잡고 있는 선입견을 파악해야 합니다. 하지만 이미 언급했듯이 우리는 자신만의 선입견에 사로잡혀 있고 여기서 벗어날 수 없습니다. 이런 상태에서 예술가를 사로잡고 있는 선입견 자체를 파악할 수 없습니다.

우리가 우리 시대의 선입견에 사로잡혀 있고, 예술가는 자기 시대의 선입견에 빠져 있다고 한다면, 어떤 작품을 이해한다는 것은 우선 우리의 선입견을 통해 작품을 보는 것입니다. 우리는 우리 시대의 방식으로 작품을 해석합니다. 물론 작품은 다른 시대의 선입견을 담고 있습니다. 하지만 우리는 이 점을 지나칠 수 있습니다. 우리가 작품을 좀 더 깊이 있게 이해한다는 것은 우리가 자기 선입견에 사로잡혀 있음을 생각하고, 선입견에서 거리를 두는 것입니다. 그리고 작품 속에 있는 예술가 자신의 선입견을 이해하려고 노력하는 것입니다. 이를 통해 우리는 작품을 두고 서로 다른 시대의 선입견이 만나고 있음을 알 수 있습니다. 이처럼 우리가 어떤 작품을 본다는 것은 과거 선입견의 틀과 현재 선입견의 틀이 만나는 것입니다.

해석학은 예술가가 자신만의 선입견에 빠져 있다고 주장합니다. 이 선입견이란 시대의 환경에 따라 주어진 것입니다. 물론 예술가 스스로 이 선입견에서 벗어나려고 노력할 수 있고, 이를 수정할 수도 있습니다. 하지만 예술가가 수정하든 벗어나든 상관없이 주어진 선입견은 있기 마련입니다. 곧 예술가는 신이 아니라 시대적인 선입견에 빠져 있으며, 이 선입견에서 자신의 영감을 발견합니다.

02

예술과 철학의
긴밀한 관계

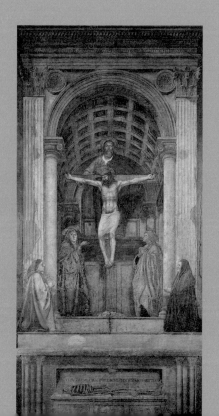

2장

예술과 철학의

긴밀한 관계

앞서 우리는 예술과 철학의 관계를 알기 위해 고대 그리스로부터 이어져 온 '천재' 개념을 살펴보았습니다. 천재 개념에 따르면 예술가는 신의 영감에 사로잡혀 작품을 창조하는 사람입니다. 예술작품은 예술가가 자기 생각을 표현한 것이 아닙니다. 오히려 신이 예술가를 통해 만든 것입니다. 그래서 예술작품은 예술가의 작품이 아니라 신의 작품입니다. 이렇게 예술은 신의 영역에 속하는 것이고, 우리는 작품이 보여주는 것을 열린 마음으로 받아들여야 합니다. 하지만 예술가는 신의 목소리를 전달하는 대변자가 아닙니다. 그는 시대적인 한계에 빠져 있습니다. 우리 관객도 동일하게 시대적인 한계에 갇혀 있습니다. 이 시대적 한계에 대한 깨달음은 전통적인 천재 개념에 비판의 목소리를 낼 수밖에 없습니다. 우리가 시대적 한계에 주목하면 할수록 예술작품은 단순히 신의 계시가 아니라 한 시대를 살아간 구체적인 한 개인의 작품이라는 것을 압니다. 그래서 우리는 작품을 이해하려면 그 시대적 환경과 예술가의 관계를 알아야 합니다. 이 때 철학이 매우 유용한 역할을 담당합니다.

예술가의 시대적 한계

먼저 피카소(Pablo Ruiz Picasso, 1881~1973)의 작품을 살펴볼까요?[1] 이 그림의 제목은 〈아비뇽의 아가씨들〉로 1907년에 그린 그림이고, 현재는 뉴욕 현대미술관(The Museum of Modern Art)에 전시되어 있습니다. 이 그림은 모두 한 번쯤은 봤을 그런 그림일 것입니다. 피카소는 이 그림을 어떻게 그리

파블로 피카소(1881~1973)

게 됐을까요? 입체주의 기법이 묻어 있는 이 그림은 하늘에서 뚝 떨어진 아이디어로 완성된 것이 아닙니다.

다음은 세잔(Paul Cézanne, 1839~1906)이 1878년에 그린 〈다섯 명의 목욕하는 여인들〉이란 그림이며, 이는 현재 파리 피카소 미술관(Musée national Picasso Paris)에 전시되어 있습니다.

이 그림은 후기 인상주의 기법이 묻어 있는 것으로, 공원에서 다섯 명의 여인들이 일광욕을 즐기고 있습니다. 물론 일상에서 여인들이 이렇게 나체 상태로 일광욕을 즐기는 경우는 없을 것입니다. 피카소는 세잔의 이 그림을 여러 번 따라 그립니다. 〈피카소와 아가씨들 습작〉이 그것 중 하나입니다.

이 그림은 피카소가 〈아비뇽의 아가씨들〉을 그리기 위한 습작으로 1907년에 목탄과 파스텔로 그려졌으며 현재 스위스 바젤 미술관(Kunstmuseum Basel)에 전시되어 있습니다. 세잔의 그림과 비교해 보면 이 습작이 매우 비슷한 구도로 그려졌음을 알 수 있습니다. 물론 전체적인 구도가 정확하게 따라 그려져 있지 않습니다. 세부적인 면에서 피카소가 변형했음을 알 수 있습니다. 하지만 이 두 그림을 비교해 보면 뭔가 공통점을

1. 아래 피카소와 세잔의 영향 관계에 대한 논의는 다음을 참조했음.
 이석원, "SNUON_현대음악의이해_1차시_이석원교수_#3."
 Online video. Youtube, 2013. 7. 29, https://www.youtube.com/watch?v=41j9XXO189s (2019. 07.16)

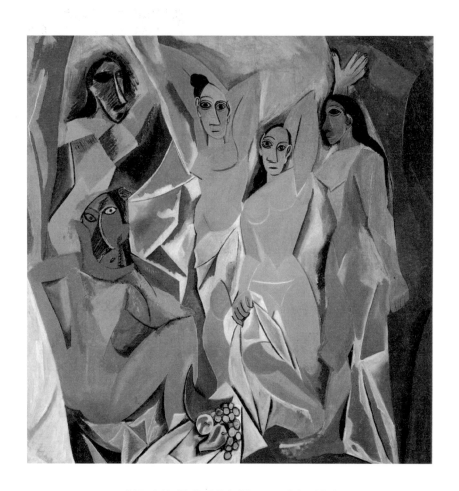

파블로 피카소, 〈아비뇽의 아가씨들〉, 1907, 캔버스에 유채,
243.9×233.7㎝, 미국 뉴욕 현대미술관(The Museum of Modern
Art), ⓒ 2019 - Succession Pablo Picasso - SACK (Korea).

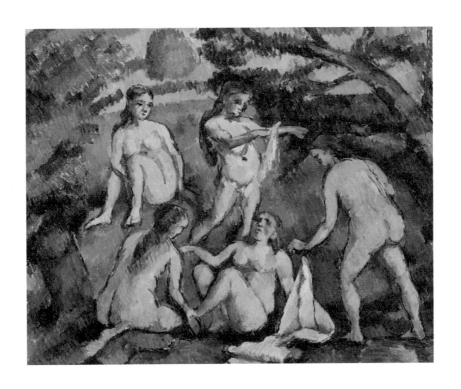

폴 세잔, 〈다섯 명의 목욕하는 여인들〉, 1877~1878, 캔버스에 유채, 45.8×55.7㎝,
프랑스 파리 피카소 미술관(Musée national Picasso Paris).

발견할 수 있습니다. 그리고 이 습작 이후 같은 해에 피카소는 입체주의의 기법을 더해 〈아비뇽의 아가씨들〉을 완성했습니다.

그렇다면 피카소의 이 그림은 피카소가 천재라서 그린 것일까요? 앞의 천재의 정의에 따르면 피카소가 이 그림을 그릴 수 있었던 이유는 신의 영감을 받았기 때문일 것입니다. 하지만 그는 이 그림을 그리기 위해 〈아비뇽의 아가씨들 습작〉을 그렸습니다. 이외에 다른 습작도 있습니다. 즉 피카소는 자신의 그림을 완성하기 위해 다른 이의 그림을 연구하고, 이를 따라 그렸을 뿐 아니라 스스로 변형해 자신만의 작품을 완성했습니다. 전체적인 구성 측면에서 변형을 가했을 뿐 아니라 자신만의 입체주의적 기법을 추가했습니다.

그럼 세잔은 왜 후기 인상주의적인 기법을 그림에 사용했고, 피카소는 왜 입체주의적 기법을 사용했을까요? 이러한 기법 선택 또한 이들이 천재이기 때문에 벌어진 일일까요? 그렇지 않습니다. 이들은 다만 당시 유행하는 패러다임에 속해 있고, 이를 적용했을 뿐입니다. 즉 피카소는 고대적인 의미에서 천재가 아닙니다. 그는 열심히 연구하고 학습하고, 변형하고, 자기 시대의 유행에 맞춰 그림을 그렸습니다. 열심히 연구해서 자기 시대 유행을 추구하는 예술가는 고대의 천재일 수 없습니다. 그는 신의 영감에 사로잡힌 것이 아니라 오히려 시대의 유행과 개성적인 열정에 빠진 개인일 뿐입니다.

이처럼 예술가 개인은 자신의 시대적 한계에 갇혀 있습니다. 피카소는 입체주의가 유행하던 시기에 활동하던 예술가입니다. 그는 세잔처럼 인상주의 기법을 사용할 수 없었습니다. 왜냐하면 이 기법은 이미 유행이 지났기 때문입니다. 대신 그는 최신 기법을 받아들였습니다. 피카소가 시대적 한계에 갇혀 있다고 할 때, 이는 단순히 기법상 문제만을 이야기하는 것이 아닙니다. 그가 시대적 한계에 갇혀 있다는 것은 시대가 주는 세계관적 틀을 스스로 내면화했다는 것을 의미합니다.

예술 기법과 세계관

인상주의 기법은 단순히 기법이 아니라 그 자체로 일정한 세계관을 지니고 있습니

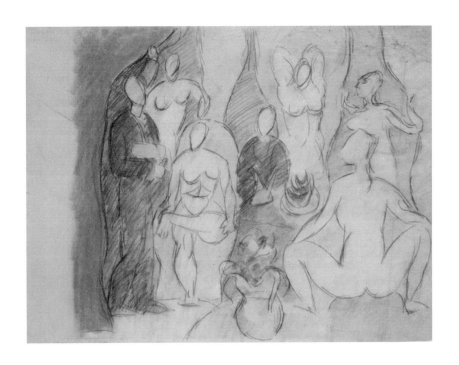

파블로 피카소, 〈아비뇽의 아가씨들 습작〉, 1907,
앵그르지에 묵탄과 파스텔, 47.7×63.5㎝,
스위스 바젤미술관(Kunstmuseum Basel),
ⓒ 2019 − Succession Pablo Picasso − SACK (Korea).

다. 이를 간략히 설명하자면, 인상주의는 경험주의적 전제를 지닙니다. '세상은 내가 감각하는 대로 존재한다.'는 것이 경험주의적 세계관의 기본 전제입니다. 세계의 객관적인 모습이 어떠한지는 중요하지 않습니다. 경험주의 입장에서 세계는 내가 감각하는 대로 존재합니다. 내가 감각하는 세계가 진짜 세계입니다. 물론 감각은 우리를 속일 수 있습니다. 하지만 이러한 의심은 경험주의에서 배제됩니다. 인상주의는 이 경험주의 세계관을 가지고 있습니다. 그래서 세계를 내가 감각하는 대로 그립니다. 나의 주관적인 감각이 중요한 것이고, 내 속에 재현된 세계가 진짜 세계입니다.

반면에 입체주의는 다른 세계관을 갖고 있습니다. 입체주의는 세계를 감각하는 대로 그리는 것이 아니라 기하학적 도형의 틀에 맞춰 변형합니다. 삼각형, 사각형 등 입체적인 기하학적 도형 모양으로 세계는 변형됩니다. 하지만 세상을 아무리 둘러봐도 우리가 알고 있는 기하학적 원이나 사각형, 삼각형 모양에 딱 일치하는 대상은 존재하지 않습니다. 우리가 알고 있는 삼각형은 '내각의 합이 180도'라는 개념입니다. 이 개념에 근접하는 대상이 세상에 존재할 수는 있을지 몰라도 정의에 맞게 매우 정밀한 측정값을 보장할 수 있는 대상이 세상에 있을지 의문입니다. 아주 미세하게 다른 측정값이라도 나온다면 그 대상이 삼각형의 정의에 일치한다고 말할 수 없습니다. 이처럼 우리가 알고 있는 도형의 정의는 이상적 개념일 뿐입니다. 이런 이상적인 개념은 세상에 존재할 수 없습니다. 구체적으로 존재하는 것은 미세한 측정값 오류를 가질 수밖에 없습니다. 입체주의는 세상을 이런 기하학적 형태로 환원하고자 합니다. 그렇다면 왜 이렇게 환원하려고 할까요? 이는 우리가 뒤에 살펴보겠지만, 기하학적 도형이 플라톤의 이데아고, 이것만이 진짜로 존재하는 것이기 때문입니다.

중요한 것은 미술사에 등장하는 기법이 단순히 기법이 아니라 일정한 세계관을 바탕에 두고 있다는 점입니다. 인상주의는 경험주의를, 입체주의는 플라톤주의를 전제하고 있습니다. 그리고 특정 세계관은 일정한 시대에만 유행하기 마련입니다. 세잔도 플라톤주의를 알고 있을 테지만, 이러한 세계관을 기초로 두고 있는 기법을 선택하지 않았습니다. 피카소는 경험주의를 알고 있었지만, 경험주의에 기초를 두고 있는 인상주의

기법을 자신의 그림에 적용하지 않았습니다. 그럼 왜 피카소가 입체주의 기법을 사용했을까요? 이는 우연일 뿐입니다. 피카소는 입체주의 기법이 유행하던 시기에 활동했던 예술가입니다. 그가 스스로 이 기법이 옳다고 여겼을 수도 있습니다. 그는 이에 대해 강한 확신을 가지고 있었을 겁니다. 하지만 그가 이런 확신을 가지게 된 것은 우연입니다. 그는 특정한 시대에 태어났고, 이 시기에 예술가로 활동했던 것입니다. 그는 우연히 특정 기법을 써 자신의 그림을 그렸을 뿐입니다.

관찰의 이론적재성과 예술

과학철학에서는 관찰의 이론적재성(Theory-ladenness of observation)이란 개념이 있습니다. 이를 이해하기 위해 우선 그림 하나를 같이 볼까요? 여러분은 아래 그림이 어떻게 보입니까?

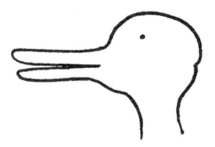

먼저 오리가 보일 것입니다. 아니면 토끼 그림으로 먼저 본 사람도 있을 것입니다. 이 그림은 두 가지 방식으로 볼 수 있습니다. 하지만 누구는 토끼를 먼저 보고, 누구는 오리를 먼저 보는 이유가 무엇일까요? 과학철학에서 이야기하는 관찰의 이론적재성 이론은 이를 설명합니다. 앞서 말한 것처럼 우리는 아는 만큼 봅니다. 우리 눈은 그렇게 가치중립적이지 않습니다. 하지만 이 이론은 좀 더 과격하게 이야기합니다. 이론적재성에 따르면 우리가 아는 것이 우리 눈을 지배합니다. 우리가 아는 것은 우리 눈을 왜곡할

수도 있습니다. 예를 들어 오리나 토끼를 알지 못한다고 가정한다면, 우리는 이 그림에서 아무것도 볼 수 없을 것입니다. 우리가 이들과 비슷한 동물을 알고 있다면 우리는 아마도 이 그림에서 그 동물을 보고 있다고 착각할 것입니다. 즉 우리는 맨 정신으로 세상을 똑똑히 관찰하고 있다고 생각하지만, 정작 관찰의 내용은 우리를 지배하고 있는 이론에 따른다는 것입니다. 관찰에는 항상 이론이 적재되어 있다는 것이 이 이론의 메시지입니다.

자연과학은 우리가 세상을 가치중립적으로, 객관적으로 관찰할 수 있다는 것을 전제합니다. 우리는 관찰한 내용을 수집해 귀납적인 방식으로 하나의 이론을 세웁니다. 그리고 반대되는 사례가 관찰되지 않는 한 이 이론은 타당한 것으로 인정받습니다. 이것이 일반적으로 알려진 자연과학적 지식이 형성되는 과정입니다. 하지만 관찰의 이론 적재성 이론은 이 자연과학의 기본적인 전제를 공격합니다. 우리의 관찰은 결코 객관적인 방식으로 이루어지지 않습니다. 우리는 먼저 이론을 머릿속에 입력한 뒤에 세상을 바라봅니다. 세상을 있는 그대로 바라보는 것은 우리에게 불가능합니다. 항상 우리는 먼저 이론을 가지고 있고, 이 잣대로 세상을 관찰합니다. 그래서 우리에게 객관적인 관찰은 불가능합니다. 객관적인 관찰이란 사실상 존재하지 않습니다.

이는 예술의 세계에도 그대로 적용됩니다. 예술가들은 세상을 있는 그대로 바라보지 못합니다. 이는 불가능합니다. 그들은 이미 유행하는 세계관의 틀 안에 있습니다. 유행하는 세계관이 지배하는 세계 속에서 그들은 태어납니다. 이들은 어떤 세계관을 가질지 스스로 판단할 권리를 처음부터 가지고 있지 않습니다. 이는 우리에게도 해당합니다. 우리는 스스로 자신의 가치관을 형성할 권리를 가지고 있지 않습니다. 우리는 이미 형성된 가치관의 틀 속에서 태어납니다. 그리고 이러한 가치관을 내면화하여 살아갑니다. 보통 세대 차이에 대해 우리는 많이 이야기합니다. 세대 차이는 가치관의 차이일 가능성이 있습니다. 그리고 이는 개개인의 취향 탓이 아닙니다. 어쩌면 우리가 가진 취향조차도 스스로 선택한 것이 아닙니다. 특정 시대에는 특정 취향이 유행합니다. 그리고 유행하는 취향은 개개인의 취향을 지배하게 됩니다. 이런 의미에서 예술가들은 '시

대의 자식'입니다. 그들은 물론 시대를 초월하려고 시도할 수는 있어도, 특정 시대의 지배적인 세계관으로부터 독립적으로 존재할 수 없습니다. 그들은 이러한 세계관을 처음부터 내면화하면서 성장해 갑니다. 물론 이들은 커서 내면화한 세계관에 반기를 들 수 있습니다. 그리고 자신만의 새로운 세계관을 제시할 수 있습니다. 이러한 시도에서 예술의 창조성은 빛납니다. 하지만 이러한 새로운 세계관의 제시도 예술가가 우선 특정한 세계관을 내면화한 뒤에야 가능한 일입니다.

르네상스와 투시도법

관찰의 이론적재성 이론이 미술사에서 가장 빛나는 시기가 바로 14~16세기 '르네상스(Renainssance)시대'입니다. 더 구체적으로는 '투시도법'의 탄생입니다. 미술사에서 투시도법을 본격적으로 도입한 화가는 마사초(Tommaso di Ser Giovanni di Mone Cassai, Masaccio라 불림, 1401~1428)입니다. 마사초가 1427년경 이탈리아 피렌체 산타 마리아 노벨라 성당(Basilica di Santa Maria Novella)에 그린 프레스코화2 〈성 삼위일체〉를 함께 살펴볼까요? 이 그림은 평면화이지만 시각적인 환영을 불러일으켜 마치 벽이 뚫려 있는 듯한 착각

을 가져옵니다. 이는 그림이 바깥에서 보는 관객의 시점을 중심으로 시각적으로 기획되어 있기 때문입니다. 이를 투시도법이라 합니다. 투시도법은 그림 바깥의 시점을 중심으로 뻗어가는 시선에 맞춰 그림 속 사물들을 배치하는 기법입니다.

마사초가 활동하던 시기를 우리는 르네상스 시대라고 부릅니다. 이 '르네상스'라는 명

야코프 부르크하르트 [1818-1897]

2. 프레스코화(Fresco)는 석회(灰), 석고 등을 칠한 석회 벽이 채 마르기 전에 물감으로 그린 벽화 등을 말한다. 15~16세기 이탈리아에서 특히 유행했다.

토마소 디 조반니 마사초, 〈성 삼위일체〉, 1425~1428,
프레스코, 667×317㎝, 이탈리아 피렌체 산타 마리아 성당
(Basilica di Santa Maria Novella).

칭은 당시 사람들이 아니라 19세기 스위스의 부르크하르트(Jacob Christo ph Burckhardt, 1818~1897)란 미술사학자가 이 시기에 붙인 이름입니다. 명칭의 유래는 그렇게 중요하지 않습니다. 다만 우리는 '이러한 투시도법이 왜 이때 전면에 등장하게 됐을까?'라는 질문을 던질 필요가 있습니다. 투시도법은 고대에도 사용됐습니다. 그래서 이 기법은 르네상스 시기 사람들이 만들어낸 것이 아닙니다. 하지만 왜 이 기법은 유독 이 당시에 중요한 기법으로 다시 새롭게 등장하게 됐을까요?

투시도법은 그림을 바라보는 관객을 세계의 중심으로 설정합니다. 여기서 그림은 세상을 모방합니다. 그리고 이러한 세계를 바라보는 이는 그림 바깥에 서 있는 관객입니다. 관객은 투시도법으로 그려진 그림을 보면서 스스로가 세상의 중심점이라는 사실을 깨닫게 됩니다. 하지만 화가가 맨 처음 이 생각의 주체였습니다. 화가는 자신이 그림을 그리는 동안 스스로를 세상의 중심으로 설정합니다. 그리고 자기 시선을 세상의 중심으로 설정해 이 시선에 맞춰 그림 속 대상을 배치합니다. 그래서 투시도법은 관객뿐 아니라 예술가 자신을 세상의 중심에 세웁니다. 이처럼 투시도법으로 그려진 그림은 바라보는 이를 세상의 중심이라고 선언합니다. 이러한 선언은 어떻게 가능했을까요?

르네상스 시기는 인본주의의 복원이 이루어진 시기입니다. 소위 중세 동안 인간은 세상의 중심을 신이라고 여겨왔습니다. 신이 세상의 중심이다 보니 인간은 세상의 가장자리에 자리합니다. 이러한 위치에 있다 보니 인간은 그림 속에서도 변방의 위치밖에 차지하지 못하게 됩니다. 오로지 신이 중심에 있게 됩니다. 그리고 르네상스 시기에 와서야 인간은 신 대신 자신이 세상의 중심이라고 여기기 시작하게 됩니다.

중세의 전형적인 그림 하나를 함께 살펴보겠습니다. 이 그림은 예수가 다섯 개의 빵(五餠)과 두 마리의 물고기(二魚)로 수천 명을 먹였다는 이야기, 곧 오병이어의 기적을 그린 〈빵과 물고기의 기적〉입니다. 이 그림은 520년경에 제작됐고, 산 아폴리나레 누오보 바실리카(Basilica di Santa Apollinare Nuovo)의 모자이크 그림으로 과거 서로마제국과 비잔틴제국의 수도였던 이탈리아 라벤나(Revenna)에 있습니다. 이 그림의 전체적인 느낌은 평면적입니다. 보는 사람을 중심으로 인물이 배치된 것

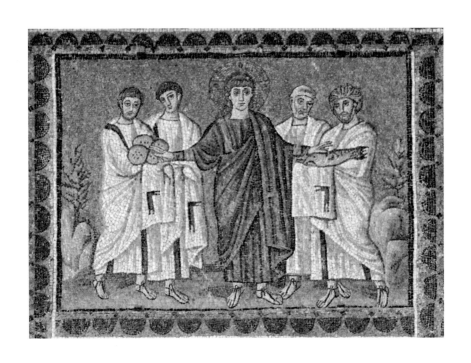

〈빵과 물고기의 기적〉, 520년경, 모자이크, 이탈리아 라벤나 산 아폴리나레
누오보 바실리카(Basilica di Santa Apollinare Nuovo).

이 아니라 오히려 그림 속에 있는 인물의 의미에 따라 배치가 이루어져 있습니다. 가운데 인물 뒤로는 아우라, 후광이 존재합니다. 이 그림에서 우리는 마사초의 그림에서 본 투시도법을 볼 수 없습니다. 사실 이 그림에서는 이러한 기법이 중요하지 않습니다. 왜냐하면 오병이어의 기적을 보여준 예수의 이야기가 중요한 것이지, 이 그림을 바라보는 관객이 세상의 중심이라는 메시지가 중요한 것이 아니기 때문입니다.

투시도법과 데카르트의 "나는 생각한다. 그러므로 나는 존재한다."

르네상스 시기 이러한 투시도법은 우리가 단순히 기법상 문제로만 그치는 것이 아닙니다. 이 투시도법에는 특정한 세계관이 반영되어 있습니다. 그것은 세상의 중심이 바로 이 그림을 바라보는 인간이라는 것입니다. '이 그림을 바라보는 자, 당신이야말로 세상의 중심입니다.'라는 메시지가 투시도법으로 그린 그림에 담겨 있습니다. 이러한 세계관은 1637년 데카르트(René Descartes, 1596~1650)

르네 데카르트 (1596~1650)

에 의해 "나는 생각한다. 그러므로 나는 존재한다."라는 철학적 명제로 다시 표현됩니다. 이 명제는 매우 잘 알려져 있습니다. 하지만 그 의미는 제대로 알려지지 않았습니다.

여기서 "나는 생각한다."는 표현은 '생각'에 초점을 맞추고 있는 것이 아닙니다. 보통 우리는 생각을 느낌, 감각, 상상과 구별합니다. 생각은 뭔가 개념적이고 논리적인 것과 연관이 있는 것 같고, 느낌이나 감각, 상상 등은 이것과 관련이 없는 것처럼 보입니다. 그런 의미에서의 '생각'은 "나는 생각한다."의 '생각'과는 전혀 상관이 없습니다. "나는 생각한다."에서 '생각'은 다른 수많은 표현으로 대체될 수 있습니다. 말하자면 '나는 감각한다', '나는 욕망한다', '나는 느낀다', '나는 상상한다', '나는 희망한다', '나는 이별한다', '나는 아프다' 등 모든 표현이 "나는 생각한다."에 담겨 있

습니다. 여기서 '생각'이란 내가 어떠한 행위를 한다는 것을 가리킵니다. 그것이 생각이든, 느낌이든, 상상이든 상관이 없습니다. 나는 항상 활동적인 존재입니다. 어떤 식으로든 나는 활동합니다. 이 활동의 내용은 무수히 많습니다. 하지만 이러한 무수한 내용에도 불구하고 분명한 것은 내가 '활동하는 존재'라는 것입니다.

예를 들어 나는 감각합니다. 눈앞에 놓여 있는 탁자를 보고, 의자를 보고 있으며, 의자 위에 앉아 있는 어떤 사람을 봅니다. 나는 각기 다른 대상들을 봅니다. 바라봄의 대상은 계속 바뀔 수 있습니다. 아니면 내가 지금 꿈을 꾸고 있을지 모릅니다. 꿈속에서 나는 이 의자와 탁자, 그리고 의자 위에 앉아 있는 어떤 한 사람을 쳐다보고 있을지 모릅니다. 그건 상관없습니다. 중요한 것은 내가 뭔가를 바라보는 존재로 있다는 것입니다. 이때 바라봄이 거짓이든 사실이든 그것은 중요하지 않습니다. 내가 거짓된 대상을 꿈속에서 보고 있다 해도 내가 현재 '본다'는 활동을 하는 것은 확실합니다. 내가 허상을 보고 있다 해도 상관없습니다. 내가 '보고 있는 존재'로 현재 있다는 것은 부인할 수 없는 사실입니다.

내가 손으로 무언가를 만지고 있다고 상상해 봅시다. 나는 탁자를 만질 수 있습니다. 혹은 칠판을 만질 수 있습니다. 혹은 나는 꿈에서 칠판이나 탁자를 만지고 있는지도 모릅니다. 여기서 내가 정말로 만지고 있는지는 중요하지 않습니다. 하지만 내가 만지고 있다는 사실 그 자체는 너무나 확실합니다. 진짜로 만지고 있는지는 중요하지 않습니다. 내가 현재 '만지는 존재'로 있다는 것은 의심할 수 없는 사실입니다.

이러한 사태를 두고 데카르트는 "나는 생각한다. 그러므로 나는 존재한다."라는 명제를 제기했습니다. 이 명제의 내용은 대략 이런 식으로 이해할 수 있습니다. 그렇다면 이 명제가 말하는 바는 도대체 무엇일까요? 감각하는 나, 느끼는 나, 만지는 나, 바라보는 나 등, '활동하고 있는 나 자신'에 초점을 맞추고 있습니다. 어떤 활동이든 나는 무언가를 하고 있고, 이 활동하고 있다는 사실을 볼 때 나는 이미 항상 존재하고 있어야 합니다. 그래야만 내가 활동할 수 있겠지요. 즉 활동하는 주체의 존재가 활동의 전제입니다. 어떤 식으로든 활동하는 주체에 초점을 맞춘 것이 바로 데카르트의 명제입니다. 이

에 따르면 주체는 생각하고, 감각하고, 꿈꾸는 여러 활동을 하는 존재이고, 이러한 활동을 통해 세계를 경험합니다. 활동하는 주체는 능동적이고, 이 활동이 향해 있는 세계는 수동적이고 주체에게 대상입니다. 대상인 세계는 능동적인 주체의 활동 아래 존재합니다. 바로 주체에 대한 강조가 르네상스 시대의 이념과 일치합니다. 이는 르네상스 회화의 투시도법과 내용이 똑같습니다.

결국 데카르트는 회화에서 투시도법이 전제하는 세계관을 철학적 언어로 잘 정리한 셈입니다. 거의 200년이 지나서야 철학은 회화가 투시도법을 통해 말한 것을 자신의 언어로 번역한 것입니다. 보통 철학은 예술의 뒤꽁무니를 쫓아간다고 말합니다. 예술은 먼저 자신의 기법을 통해 세상을 바라보는 독특한 관점을 보여줍니다. 그러면 철학은 뒤에 예술이 제시한 관점을 철학의 언어로 번역합니다. 예술이 먼저 관점을 제시하고 철학이 뒤따라가는 사례를 우리는 역사에서 얼마든지 찾을 수 있습니다.

마사초는 우연히 투시도법을 자신의 그림에 활용했을까요? 우연히 그렇게 했을 수도 있습니다. 하지만 우리가 멀리서 바라보게 되면 특정한 시대에는 특정한 세계관이 유행한다는 것을 알 수 있습니다. 르네상스 시대가 그렇고 뒤이어 철학적 흐름도 이것과 연속적으로 이어져 있습니다. 이러한 특수한 세계관이 르네상스에서 데카르트에 이르는 시기 동안 지배적인 관점이라는 것을 알게 된다면, 마사초나 데카르트는 우연히 자신의 그림과 사상을 표현했을지 몰라도 결국 이는 필연이었음을 우리는 알 수가 있습니다. 마사초가 아니더라도 누군가는 투시도법을 전면적으로 사용하여 그림을 그렸을 것이고, 데카르트가 아니었다 해도 어떤 누군가가 이러한 사상적 관점을 철학적 언어로 표현했을 것입니다.

예술가의 자유

우리는 지금 예술가가 시대적 한계에 제약되어 있다는 것을 사례를 통해 확인하고 있습니다. 예술가는 하늘에서 내려온 신적인 목소리를 표현하는 신의 대리인이 아닙니다.

오히려 예술가는 우리와 같은 인간으로서 시대를 지배하는 관점을 자신만의 방식으로 표현하는 한 개인에 불과합니다. 물론 누구나 시대를 지배하는 세계관을 알 순 없습니다. 대부분은 세계관에 의해 지배받고 있을 뿐입니다. 세계관에 의해 지배받고 있다면 우리는 세계관이 명하는 방식대로 사고하고 느끼고 행위 합니다. 하지만 예술가는 단순히 세계관에 의해 지배받고 있는 개인이 아닙니다. 그는 세계관에 의해 지배받고 있고, 이 세계관을 그 자체로 통찰해 내며 이를 자신만의 방식으로 표현할 줄 압니다.

예술가는 신적인 개인이 아닙니다. 우리와 같이 특정한 시대적 한계 속에서 살아가는 한 개인일 뿐입니다. 다만 그는 특정한 시대를 지배하는 세계관에 단순히 종속되어 있지는 않습니다. 그는 이 세계관을 자신만의 방식으로 표현할 줄 압니다. 즉 예술가는 지배적인 세계관을 대상화할 줄 압니다. 대상화할 줄 안다는 것은 자신을 세계관으로부터 독립시킬 수 있다는 것입니다. 그리고 이 세계관을 표현할 방법을 찾기 위해 고심합니다. 예술적 기법 혹은 형식은 이러한 세계관을 표현하기 위한 고민의 산물입니다. 예술가는 이처럼 시대를 지배하는 세계관에 종속되어 있으면서도 이로부터 거리를 둘 수 있는 자유를 지닌 존재입니다. 이러한 자유를 지니고 이를 표현한다는 점에서 예술가는 보통 사람들과 다릅니다.

문화적인 언어인 예술과 보편적인 언어인 철학

마사초가 예술적인 방식으로 인간이 세상의 중심적 주체라는 것을 표현했다고 한다면, 데카르트는 이를 철학적 언어로 표현했습니다. 예술이 특정한 시대의 지배적인 세계관을 예술의 방식으로 표현한다면, 철학은 동일한 내용을 철학의 언어로 표현합니다. 즉 예술과 철학은 동일한 내용을 표현하지만, 그 표현 방식이 서로 다릅니다. 예술적 표현을 사용하느냐 혹은 철학적 표현을 사용하느냐에 따라 그것이 예술인지 철학인지 갈립니다.

우리는 이제 '예술철학'이라는 분과가 무엇을 하는 것인지 이야기해야 하는 지점에 도달했습니다. 예술이 예술적 방식으로 이야기한 내용을 우리는 철학을 통해 철학적

인 언어로 번역할 수 있습니다. 어차피 철학 또한 동일한 내용을 다른 방식으로 표현합니다. 이 점에서 철학과 예술은 공통점이 있습니다. 다만 철학은 좀 더 보편적인 언어로 예술의 언어를 번역합니다. 예술의 언어는 좀 더 직관적이며 문화적인 요소를 많이 담고 있어서 이러한 요소에 친숙하지 못한 이는 예술의 언어를 이해하는 데에 곤란을 겪을 수밖에 없습니다. 예를 들어 고대 그리스 조각 작품을 볼 때 우리는 더 이상 고대 그리스 신화도, 그리고 조각에 그려진 여러 요소도 잘 알지 못합니다. 조각이 완성됐을 당시 고대 그리스인들은 조각 작품이 무엇을 말하는지 직관적으로 알았을 것입니다. 하지만 우리는 현재 이러한 작품을 즉각 이해할 수 없습니다. 그러나 이를 철학적인 언어로 해석하면 우리는 작품을 좀 더 쉽게 이해할 수 있습니다. 문화적인 요소는 다양하고 이질적입니다. 고대 그리스적 문화는 우리에게 낯섭니다. 반면 철학적 언어는 보편적입니다. 우리가 모두 조금만 노력하면 이해할 수 있습니다. 그래서 예술에 대해 철학을 한다는 것은 예술의 내용을 좀 더 알기 쉽게 번역하는 것을 의미합니다.

03

예술에 관한
전통적 정의

모방론과 표현론

3장

예술에 관한 전통적 정의

- 모방론과 표현론

진짜로 존재하는 것과 예술

우리는 앞에서 예술과 철학이 동일한 내용을 자신만의 방식으로 표현한다는 것을 확인했습니다. 예술이 예술적 언어로 표현한 것을 철학은 철학적 언어로 번역합니다. 예술은 자신의 역사 속에서 표현합니다. 이는 철학도 마찬가지입니다. 그래서 예술과 철학은 서로 소통할 수 있습니다. 이번 장에서 우리는 예술에 관한 전통적 정의인 예술모방론과 예술표현론을 살펴보겠습니다. 두 관점은 철학이 예술을 철학적인 언어로 번역하려는 시도입니다. 둘 다 서로 다른 철학적 입장을 배경으로 지니고 있습니다. 두 입장은 '진짜로 존재하는 것'이 무엇인지에 관한 물음에서 서로 다른 답을 제시합니다. 이러한 논의를 통해 우리는 예술과 철학이 동일한 내용을 다른 방식으로 표현하고 있음을 다시 한번 확인할 수 있을 것입니다.

예술은 무언가를 표현합니다. 이때 예술은 무엇을 표현할까요? 예술이 무엇을 표현하는지에 관해서는 전통적으로 두 가지 의견이 있습니다. 두 가지 의견 모두 예술이 진짜로 존재하는 것을 표현한다고 주장합니다. 다만 두 의견은 '진짜로 존재하는

것'이 무엇인지에 대해 서로 다른 생각을 하고 있습니다. 그렇다면 세상에 진짜로 존재하는 것은 무엇일까요? 예술은 이에 대해 두 가지 표현방식을 개발해 왔습니다. 예술과 철학이 동일한 내용을 이야기한다면, 예술의 이러한 두 가지 표현방식에 대응하는 각각의 철학 또한 존재할 것입니다. 철학사에서 그 두 가지 입장이 바로 합리주의와 경험주의입니다.

우리는 먼저 철학에서 '진짜로 존재하는 것'에 관한 두 가지 입장을 살펴보겠습니다. 또 이것이 예술에서는 어떤 방식으로 나타났는지도 살피겠습니다. 두 입장은 대립적입니다. 이 입장은 철학사와 예술사에서 대립적인 축으로 항상 존재했습니다. 이에 해당하는 예술의 두 가지 범주는 다음 장에서 이야기 하겠습니다.

경험주의

먼저 경험주의자를 살펴보겠습니다. 경험주의자에 따르면 진짜로 존재하는 것은 내가 감각하는 것들입니다. 내가 보고, 냄새 맡고, 만지고, 듣는 것들은 내가 감각하는 방식대로 존재합니다. 내가 보고 있는 대상은 내가 보고 있는 대로 존재합니다. 물론 모든 사물은 3차원적이고, 내가 보는 측면은 한 단면에 불과합니다. 그래서 우리는 다른 측면까지 보려고 노력해야 합니다. 이러한 시각 경험을 통해 우리는 하나의 사물 전체적인 모습을 볼 수 있습니다. 경험주의자는 우리가 보는 세상이 진짜 세상이라고 주장합니다. 물론 이 진짜 세상은 우리가 보는 대로 존재합니다. 우리의 감각은 우리에게 진짜 세상을 있는 그대로 보여줍니다. 감각이 우리를 속인다고 우리는 의심해선 안 됩니다. 물론 그러한 의심이 드는 경우도 있습니다. 하지만 감각은 대체로 충실하게 있는 그대로의 세계를 재현합니다. 세계가 내 머릿속에 비친 상을 '재현(representation)'이라고 합니다. 이 '재현'이야말로 세계의 진정한 모습입니다.

이 경험주의가 바로 현대 과학의 기초적 세계관을 형성합니다. 현대 과학은 모든 지식의 원천을 감각이라고 간주합니다. 감각을 통해 우리는 경험적인 사실뿐 아니라 지

식 또한 얻게 됩니다. 귀납법이라는 과학적 방법은 우리가 여러 번 비슷한 사실들을 관찰함으로써 일반적인 지식을 얻는 과정을 설명합니다. 여기서 관찰은 가치중립적으로 이루어진다는 전제가 깔려 있습니다. 우리가 살펴본 관찰의 이론적재성을 여기서 주장해선 안 됩니다. 경험주의는 관찰의 '순수성'을 확신합니다. 관찰은 우리에게 있는 그대로의 사실을 전해줍니다. 관찰된 사실을 기초에 두면서 이를 통해 일반적인 지식을 형성해야 합니다. 사과가 떨어진다는 현상을 여러 번 관찰하고 난 후에야 비로소 우리는 지구의 중심이 사과를 끌어당기는 힘을 지닌다는 일반적인 명제를 귀납적 방식으로 추론할 수 있습니다. 물론 사과가 땅에 떨어지는 것은 경험적으로 검증 가능합니다.

하지만 우리는 사과가 땅에 떨어지지 않을 것이라고 상상할 수 있습니다. 내일이면 사과가 하늘로 솟구쳐 오를 것이라고 상상할 수 있으며 이를 주장할 수도 있을 것입니다. 물론 정신 나갔다고 손가락질을 받을 수 있습니다. 하지만 우리는 그런 식으로 상상할 수 있고, 주장할 수도 있습니다. 이러한 의심은 가능합니다.

하지만 경험주의자는 이처럼 의심할 수 있는데도 여러 관찰의 반복을 통해 일반적인 명제를 추론해 내는 것이 지식획득의 유일한 방법이라고 주장합니다. 완전무결한 이론을 얻을 수는 없습니다. 하지만 관찰은 우리에게 매우 그럴듯한 지식을 제공해주며, 이러한 지식은 경험적으로도 매번 검증될 만큼 확실합니다.

합리주의

이러한 경험주의의 입장에 대해 합리주의는 전혀 다른 입장을 주장합니다. 합리주의에 따르면 우리 지식의 원천은 감각이나 경험이 아니라 우리의 머릿속에 있습니다. 경험에 의해 때 묻지 않은 우리의 머릿속이야말로 지식의 원천을 형성합니다. 그럼 머릿속에 무엇이 있는지가 문제입니다. 여기서 핵심은 경험에 의해 때 묻지 않은 무엇이 머릿속에 있다는 것입니다. 머릿속에 무언가가 있는데, 이는 경험을 앞서가는 것이며, 경험보다 먼저 우리에게 존재하는 것입니다. '본유관념'이라는 표현도 있는데, 이는 우리가 태어나자마자 본래 가지고 있는 관념을 가리킵니다. 경험주의자는 우리 머릿속에

있는 모든 것이 경험에서 온다고 주장합니다. 이에 반해 합리주의자는 우리 머릿속에 있는 확실한 것이 경험에서 오는 것이 아니라고 주장합니다. 물론 합리주의자는 경험이 우리에게 많은 것을 전해준다는 것을 의심하지는 않습니다. 다만 우리가 확실하다고 믿는 지식은 경험에서 오는 것이 아니라는 것입니다.

귀납법의 문제에 대해서는 우리가 잠시 생각해 본 적이 있습니다. 사과가 땅에 떨어진다는 것을 우리는 경험을 통해 알고 있습니다. 하지만 내일 사과가 땅에 떨어지지 않으리라는 보장은 그 어디에도 없습니다. 내일 가봐야 알 수 있습니다. 내일 사과가 땅에 떨어지는 것을 보아야만 우리는 사과가 땅에 떨어진다고 말할 수 있습니다. 하지만 사과가 내일 떨어지지 않을 수도 있습니다.

그래서 만유인력 법칙이 정말 법칙이라면 이는 경험에 토대를 두고 있어선 안 됩니다. 이것이 합리주의자의 주장입니다. 지식이 경험에 기초를 두고 있는 한, 지식은 그 자체가 자의적인 것이 되어 버립니다. 법칙 자체가 자의적이라는 것은 말이 안됩니다. 만유인력 법칙이 거짓이 될 수 있다는 것은 매우 위험합니다. 경험이 법칙 형성의 기초가 되는 한, 법칙은 항상 사상누각의 상태에 있을 것입니다. 법칙이 틀릴 수도 있는 것이 됩니다.

합리주의자는 이러한 귀납법의 문제를 비판합니다. 그리고 법칙 등 지식이 경험에 기초를 두고 있어선 안 된다고 주장합니다. 그럼 합리주의자에 따르면 법칙은 무엇일까요? 법칙은 경험에 의해 오염되지 않은 머릿속에 있는 것입니다. 만유인력 법칙은 말하자면 우리가 이미 알고 있는 틀이며, 이 틀을 통해 우리는 세계를 경험합니다. 이 말은 우리가 이 법칙을 의식적으로 모두 알고 있다는 것이 아닙니다. 우리는 태어나자마자 이 법칙을 알고 있는 것이 아닙니다. 다만 우리는 가장 기초적인 지식만을 가지고 태어납니다. 그리고 이러한 지식을 응용하면서 세상을 경험합니다.

'논리학'은 인간의 기본적인 사유방식을 체계적으로 정리한 학문입니다. 우리는 논리학을 공부하지 않아도 이 사유방식을 그대로 활용하고 있습니다. 논리학을 공부하지 않은 채 우리는 논리적으로 부당한 것과 타당한 것을 구별합니다. 물론 논리학을 공부한다면 우리가 어떻게 구체적으로 이 사유방식을 활용하는지를 체계적으로 알 수

있을 것입니다. 하지만 반드시 논리학을 공부해야만 하는 것은 아닙니다. 이는 언어학을 공부하지 않더라도 우리가 언어를 정확하게 사용할 수 있는 것과 마찬가지입니다.

　우리는 기초적인 지식을 지니고 있습니다. 이러한 지식을 응용하면 만유인력 법칙과 같은 물리학적 법칙을 추론해낼 수 있습니다. 이 법칙에 따르면 사과는 당연히 땅에 떨어집니다. 우리는 사과가 땅에 떨어진다는 것을 알고 있습니다. 합리주의자에 따르면 우리는 이를 만유인력 법칙을 통해 알고 있으며, 이 법칙은 우리가 태어나면서 가지고 있는 사유의 틀에서 추론된 것입니다. 당연히 우리가 만유인력 법칙을 태어날 때부터 알고 있지 않습니다. 우리가 알고 있는 것은 매우 기초적인 원리들입니다. 예를 들어 '원인이 있으면 결과가 있다'는 보편적인 명제를 우리는 생각해볼 수 있습니다. 우리는 이러한 명제를 경험을 통해 얻었을까요? 우리가 바닥을 크게 구르다 보면 소리가 납니다. 바닥을 구르는 행위는 소리라는 결과를 가져오고, 요즘 같은 층간 소음의 시대에 갈등이라는 더 큰 결과를 가져올 수 있습니다. 우리는 바닥을 구르고 소리가 나는 것을 반복적으로 경험할 수 있습니다. 이러한 반복적 경험을 통해 일정한 사건들 사이에 원인과 결과라는 관계가 존재한다는 것을 배우는 것일까요? 이처럼 원인과 결과로 이루어진 사건들의 사례는 무수히 많습니다. 이들을 경험함으로써 우리가 인과관계라는 보편적인 법칙을 배웠을까요? 아니면 우리는 인과관계라는 보편적 법칙을 이미 머릿속에 지니고 있으며, 이러한 지식을 통해 우리 자신의 경험을 해석하고 있는 것일까요?

플라톤의 이데아론

　합리주의는 '완전한 것은 불완전한 것을 통해 알려질 수 없다'는 원칙을 견지합니다. 이 주장은 서양철학사 전체에서 매우 강력하게 작용했습니다. 우리가 인과관계라는 보편적인 명제를 개별 사례를 통해 배웠다고 가정해 봅시다. 합리주의의 원조인 플라톤에 따르면 이 가정에서 인과관계라는 보편적인 명제는 완전하지만, 개별 사례들은 불완전합니다. 오늘 발을 구르면 소리가 난다는 경험을 했다고 해서 내일 동일한 경험이 발생하리라고 장담할 수 없습니다. 만약 우리가 경험에만 의지한다면 말입니다.

경험은 항상 다르게 발생할 수 있습니다. 그래서 개별 사례는 불완전합니다. 이에 반해 인과관계라는 개념은 '원인이 있으면 반드시 결과가 따라온다'는 필연적이고 보편적인 주장을 담고 있습니다. 원인이 있으면 반드시 결과가 따라온다는 점에서 인과관계는 원인과 결과의 필연적 관계를 담고 있으며, 이 관계는 모든 사례에 보편적으로 적용 가능합니다.

플라톤의 이데아론은 이러한 원칙을 토대로 삼고 있습니다. 예를 들어 우리가 보는 사물들은 일정한 모양을 지니고 있습니다. 플라톤은 이러한 사물들의 진정한 모습이 기하학적 형태이며, 이 이상적인 형태를 '이데아(Idea)'라고 규정합니다. 이상적인 기하학적 형태는 우리의 머릿속에만 존재합니다. 즉 정의(定義)의 형식으로만 존재합니다. '내각의 합이 180도라는 것'이 삼각형의 정의이고, 이것이 바로 삼각형의 이데아입니다.

이데아라는 말은 모양새를 의미하며, 이상적인 모양새는 현실적으로 존재할 수 없습니다. 예를 들어 우리가 이러한 정의에 맞춰 삼각형을 평면에 그린다고 상상해 봅시다. 정말 우리는 이 정의에 100퍼센트 부합하는 삼각형을 그릴 수 있을까요? 정말 눈으로 확인할 수는 없지만 아주 미세하게나마 우리가 그린 삼각형은 작은 오차를 지니고 있지 않을까요? 도대체 우리가 정확하게 선을 그을 수 있을까요? 선이라는 것은 두 점을 최단 거리로 이은 것입니다. 현실적으로 약간의 왜곡이라도 배제한 이상적인 선을 우리가 그릴 수 있을까요? 이상적인 선, 이상적인 삼각형, 이상적인 사각형의 모양을 그리는 것은 거의 불가능합니다. 우리가 사는 땅은 평평하지 않습니다. 평평하지도 않은 땅 위에 이상적인 사각형을 그리려고 해 봤자 이는 헛수고에 불과할 것입니다. 이처럼 이데아는 우리 머릿속에만, 아니면 정의, 개념의 형식으로만 존재합니다. 하지만 확실히 우리가 보는 삼각형, 사각형이 불완전하다는 것을 압니다. 그리고 불완전한 사각형의 사례를 보고, 이를 사각형이라고 인식합니다.

보통의 모니터는 사각형 형태를 취하고 있습니다. 그리고 우리는 이 형태를 사각형이라고 인식합니다. 어떻게 이렇게 인식할 수 있을까요? 더 나아가 옆에 있는 친구들이 개나 고양이가 아니라 사람이라고 인식하고 있습니다. 그리고 우리는 이러한 인식을 하는 데 있어 거의 실패하지 않습니다. 옆에 있는 친구를 개나 고양이로 인식하는 사람

이 있을까요? 우리는 대부분 올바르게 인식합니다. 어떻게 그럴 수 있을까요? 옆에 있는 친구도 사람, 그 옆에 있는 친구도 사람 등등 이러한 개별적인 경험을 통해 우리는 옆에, 그리고 그 옆에 있는 친구도 사람이라는 결론을 내리는 것일까요? 아니면 우리는 사람이라는 이상적인 형태, 즉 사람의 이데아를 이미 알고 있고, 이런 지식을 바탕에 두고 옆에 있는 친구들을 사람이라고 인식하는 것일까요?

플라톤은 불완전한 개별 사례들이 완전한 이데아에 대한 앎을 통해서 알려진다고 주장합니다. 반대로 불완전한 개별 사례를 아무리 많이 알아도 완전한 이데아를 알 수 없다고 주장합니다. 우리가 개별 사례들을 아무리 많이 보더라도 다른 개별 사례들을 잘 인식할 수 있는 것은 아니라는 것입니다. 즉 '완전한 것은 불완전한 것을 통해 알려질 수 없다.'는 것입니다. 반면 '불완전한 것은 완전한 것을 통해 알려질 수 있다.'는 명제는 타당할 것입니다. 반대로 경험주의자들은 불완전한 것들을 통해 우리가 좀 더 완전한 지식을 얻는다고 주장합니다.

여기서 합리주의자와 경험주의자의 주장 중 어떤 주장이 더 올바른지를 따지려는 것이 아닙니다. 다만 철학에서 이루어진 이러한 논쟁이 예술사에서도 벌어졌다는 것입니다.

예술모방론

이제 플라톤의 주장은 예술에서는 모방론으로 드러납니다. 모방론에 따르면 예술은 진짜로 존재하는 것을 모방합니다. 미켈란젤로(Michelangelo di Lodovico Buonarroti Simoni, 1475~1564)의 유명한 〈다비드상〉을 한번 같이 보겠습니다.

5.17m의 엄청난 크기의 조각상입니다. 거대하고도 이상적인 남성 육체를 볼 수 있습니다. 세상에는 다양한 모양새의 육체가 있지만, 우리가 그리스와 로마, 르네상스의 조각들을 보면 한결같이 이상적인 육체라고 할 수 있는 사례들만을 확인합니다. 물론 요즘 시대에 이러한 육체만이 이상적이라고 하면 안 될 것입니다.
다만 그 당시에는 이러한 생각이 지배적이었습니다. 모든 개별 사물에 대해 이데아,

미켈란젤로, 〈다비드상〉, 1501~1504, 대리석, 5.17m,
이탈리아 피렌체 아카데미아 미술관(Accademia di Belle Arti Firenze).

미켈란젤로 (1475~1564)

이상적인 형태가 존재한다고 믿었습니다.

플라톤에 따르면 진짜로 존재하는 것은 우리가 보는 사각형이 아니라 사각형의 이데아입니다. 우리가 감각하는 세계는 진짜 세계가 아닙니다. 감각하는 세계는 불완전한 세계일 뿐이고, 변화하는 세계입니다. 사각형 모니터는 사각형이라는 이데아의 한 사례이긴 하지만, 이 모양새는 언젠가는 변할 것입니다. 모니터가 고장 나면 우리는 이를 버릴 것이고, 이는 다른 형태로 변형될 것입니다. 하지만 사각형의 정의, 사각형의 이데아는 동일한 것으로 영원히 머물 것입니다. 아마도 지구 위에 인간이 모두 사라진다 해도 사각형 정의는 그대로 남을 것입니다. 아무도 이 사각형 정의를 말하지 않는다고 해도 그것은 그대로 남을 수밖에 없습니다. 플라톤에 따르면 진짜로 존재하는 것은 이데아뿐입니다. 그래서 예술이 모방해야 하는 대상은 이데아뿐입니다. 기하학적 도형이나 이상적인 형태가 예술이 모방해야 할 대상입니다. 예를 들어 인간의 모습을 모방하려 해도 예술은 이상적인 인간, 완벽한 인간의 행위를 모방해야지, 형편없는 인간의 행위를 모방해선 안 됩니다. 예술이 이상적인 존재를 모방해야 한다는 것이 '모방론'입니다.

표현론

이와 반대로 표현론은 경험주의자의 입장을 기초하고 있습니다. 모네(Claude Monet, 1840~1926)의 〈인상 : 해돋이〉 작품을 함께 볼까요? 이 그림은 앞의 다비드상과는 전혀 다른 분위기를 전해줍니다.

이 그림은 풍경 자체를 그린 것이라기보다는 풍경에 대한 나의 주관적인 느낌, 내 머릿속에 재현된 모습을 표현하는 것처럼 보입니다. 당시 예술가들은 사진 매체의 등장으로 사실적인 표현에서 경쟁이 되지 않자 자신의 내면을 표현하기 시작했다는 해석이 존재하긴 합니다. 이 해석은 인상주의 등장 원인을 사진 매체의 등장이라고

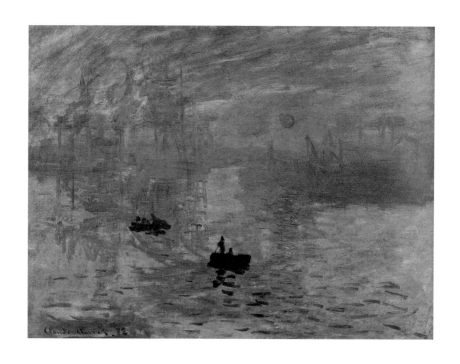

끌로드 모네, 〈인상 : 해돋이〉, 1872,
캔버스에 유채, 48×63㎝, 프랑스 파리 마르모탕 미술관(Musée Marmottan Monet).

클로드 모네 (1840~1926)

해석합니다. 이러한 인상주의 기법의 역사적 동기가 무엇이든 상관없이 인상주의자들은 자기 내면을 표현하기 시작했습니다. 풍경을 담되, 풍경을 느끼는 자기 내면을 바로 이 그림에 표현했습니다. 말하자면 이 그림은 예술가의 내면, 즉 '재현'을 표현합니다. 외부 세계가 표현됐지만, 이 세계가 나에 의해 어떻게 감각되는지, 어떻게 재현되는지가 이 그림의 주제입니다. 이는 경험주의자들의 주장과 일맥상통합니다.

풍경 자체가 그림의 주제가 된 것도 특이합니다. 물론 요즘은 풍경화가 일반적이지만 당시는 그렇지 않았습니다. 모방론에 따르면 진짜 불변적으로 존재하는 것만이 그림의 대상이 될 수 있었습니다. 신적 존재, 이상적인 인간 등이 그것입니다. 그런데 인상주의자들은 풍경을 그리기 시작했습니다. 이상적인 주제만을 회화의 대상으로 여기던 이들에게 풍경은 참된 회화의 대상일 수 없습니다. 풍경에서 우리가 이상적인 것을 발견할 수는 없습니다. 하지만 인상주의자들은 대상 선택에서 혁명적인 시도를 했습니다. 물론 이들은 풍경을 그렸지만, 정작 주제는 풍경을 느끼는 나 자신입니다. 풍경보다는 나 자신의 주관적인 느낌, '재현'이 주제인 것입니다.

인상주의자들은 처음으로 예술표현론을 본격적으로 제시했습니다. 예술표현론은 변화하는 세계를 표현합니다. 변화하는 세계란 나 자신의 주관적인 느낌, '재현'입니다. 나 자신의 내면은 항상 변화합니다. 시간의 흐름에 따라 내면은 시시각각 달라지기 마련입니다. 나의 내면에 담긴 세계는 계속 변화해 갑니다. 이처럼 변화하는 세계, 변화하는 내면을 표현하는 것을 예술표현론이라 합니다. 예술표현론은 '예술이 변화하는 내면을 표현하는 감각적 형식'이라고 정의 내립니다. 예술모방론은 '예술이 불변하는 존재를 표현하는 감각적인 형식'이라고 정의합니다. 불변하는 존재는 나의 내면을 거친 세계가 아니라 그 자체로 독립적으로 존재하는 세계입니다. 이

러한 세계는 변화하는 것이 아니라 고정적으로 머뭅니다. 시간적인 변화의 과정 안에 있지 않습니다. 모방론이나 표현론 모두 진짜로 존재하는 것을 예술 형식에 담으려 합니다. 다만 모방론은 합리주의라는 세계관을 가지고 진짜로 존재하는 것을 불변하는 이데아라고 생각하는 반면, 표현론은 경험주의라는 틀을 통해 주체의 '재현' 속에 담긴 세계야말로 진짜로 존재하는 것이라고 주장합니다.

04

고전주의와
낭만주의

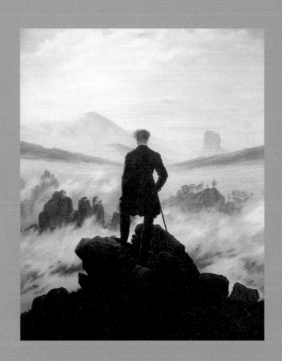

4장

고전주의와 낭만주의

'고전주의'와 '낭만주의'라는 예술 범주

이번 장에서 우리는 고전주의와 낭만주의라는 두 가지 범주를 살펴보겠습니다. 지난 장에서 우리는 '진짜로 존재하는 것'을 둘러싼 예술과 철학의 두 가지 관점을 살펴봤습니다. 이를 통해 우리는 1장과 2장에서 다룬 예술과 철학의 상호 소통 가능성을 다시 한번 검증할 수 있었습니다. 예술과 철학은 동일한 내용을 다른 방식으로 다룹니다. "진짜로 존재하는 것"을 둘러싼 두 가지 관점은 사실 예술사 전반을 지배했습니다. 예술은 항상 "진짜로 존재하는 것"을 표현하려고 노력했습니다. 그리고 이를 표현하기 위해 두 가지 관점을 전제하면서 여러 가지 양식을 개발했습니다. 철학 또한 마찬가지입니다. 두 가지 관점을 중심으로 이를 잘 표현하기 위해 철학사에 여러 가지 철학 사조들이 등장합니다. 예술에는 모방론과 표현론이, 철학에는 합리주의와 경험주의가 동일한 주제를 둘러싼 두 축으로 존재해 왔습니다. 이 두 가지 관점 혹은 형식은 예술에서 두 가지 예술적 범주로 표현될 수 있는데, 그것이 바로 '고전주의'와 '낭만주의'입니다. 두 범주는 어떤 특정한 예술 사조를 가리키기도 하지만, 넓은 의미에서 예술사를 지배하는 두 가지 범주라고 할 수 있습니다. 이 두 범

주는 전체 예술사에서 번갈아 등장하면서 새로운 양식들을 탄생시킵니다.

우리는 3장에서 예술모방론과 예술표현론을 함께 살펴보았습니다. 고전주의와 낭만주의는 두 가지 전통적인 예술 정의와 직접적으로 연결됩니다. 고전주의는 예술모방론의 입장과 연결되며, 사물의 진리를 플라톤적인 이데아에 있다고 주장하는 입장을 대변합니다. 이에 반해 낭만주의는 예술표현론의 입장과 일치하며, 사물의 진리를 불변하는 이데아가 아니라 우리가 감각하는 대로 끊임없는 변화에 있다고 주장하는 입장을 대변합니다. 고전주의는 플라톤의 이데아와 같은 것을 모방하는 데에 집중합니다. 플라톤의 이데아는 모양새를 의미하며, 구체적으로는 기하학적인 도형을 가리킵니다. 세상에는 여러 이데아가 존재합니다. 삼각형 이데아도 존재하고, 사각형 이데아도 존재하며, 인간 이데아도 존재합니다. 인간 이데아는 기하학 도형으로 표현될 수 없겠지만 일정한 형태가 두드러지게 표현되어야 할 것입니다. 이처럼 고전주의는 어떤 형태를 모방하기 때문에 예를 들어 회화의 영역에서는 윤곽선을 매우 중요하게 여깁니다. 이에 반해 낭만주의 회화는 선보다는 색을 중시하며, 윤곽선보다는 색채의 다양한 유희 효과에 집중합니다. 회화가 선을 중시하는지 혹은 색을 중시하는지에 따라 회화가 고전주의적인지 혹은 낭만주의적인지가 결정됩니다.

뵐플린과 다섯 가지 예술 범주

이러한 표현방식의 차이는 어떻게 발생하는 것일까요? 하인리히 뵐플린(Heinrich Wölfflin, 1864~1945)은 이에 대해 우리에게 매우 중요한 내용을 전해주고 있습니다. 그의 중요한 언급을 인용해서 같이 읽어봤으면 좋겠습니다.

하인리히 뵐플린 (1864~1945)

"모든 예술가들은 자기와 관련된 특정한 '시각적' 가능성에 묶여 있다. 모든 것들이 모든 시대에 다 가능할 수 없다. 보는 것 그 자체도 고유의 역사를 지니고 있으며, 이 '시각적 층'의 규명이 미술사의 가장 근원적인 과제임을 알아야 한다."3

즉 뵐플린은 우리가 앞에서 살펴본 관찰의 이론적재성이 예술사에서 지배적인 경향이었음을 주장합니다. 특정한 시대에는 특정한 '시각적' 가능성의 한계가 존재하며, 개별 예술가들은 한계에 묶여 있다고 합니다. 우리에게 순수한 관찰이란 존재하지 않으며, 항상 편향된 시각만이 가능하다는 것입니다. 이러한 편향된 시각적 가능성은 특정한 표현방식으로만 예술로 탄생할 수 있습니다. 여기서 특정한 표현방식을 뵐플린은 크게 두 가지 경향으로 나누고 이 특징을 다섯 가지 범주로 설명합니다. "선적인 것과 회화적인 것", "평면성과 깊이감", "폐쇄된 형태와 개방된 형태", "다원성과 통일성", "명료성과 불명료성"이 바로 그것입니다.4

"선적인 것"은 선과 윤곽선, 테두리를 중시하지만, "회화적인 것"은 테두리보다는 색과 음영을 선호합니다. "평면성"이란 모든 것을 이차원적인 것으로 환원하려는 경향을 의미하며, 이는 선적인 것과 연관됩니다. 이에 반해 "깊이감"은 모든 것을 입체적으로 표현하려는 경향을 의미하며, 이는 색과 음영을 중시하는 회화적인 것의 범주와 연관됩니다. "폐쇄된 형태"란 전체의 구성적 완결성을 의미합니다. 조화, 균형, 대칭성 등은 전체 화면 구성을 완결 짓는 특징들입니다. 이에 반해 "개방된 형태"란 부조화, 불균형, 비대칭 등 구성의 비완결성, 개방성을 지향합니다. "통일성"이란 전체가 부분으로 이루어진다고 할 때 부분이 전체에 통합적으로 구성된 것을 말합니다. 이에 반해 "다원성"이란 부분들에 좀 더 커다란 자율성을 부여하는 형식을 가리킵니다. "명료성"과 "불명료성"이란 절대적 명료성과 상대적 명료성의 대립입니다. "명료성"이란 그리는 대상의 세부적인 모든 요소를 명확하게 드러내는 경향을 나타내며, "불명료성"은 선택적으로 혹은 전체적으로 이러한 요소들을 흐릿하게 처리하는 경향을 의미합니다.

뵐플린의 이러한 논의는 우리가 다루고자 하는 고전주의와 낭만주의라는 두 가지 예술적 범주의 내용과 일치합니다. 물론 뵐플린은 이 두 가지 범주를 15세기의 고전주의와 16~17세기의 바로크에만 적용합니다. 예술사를 지배하는 두 가지 범주로 언급한 '고전주의'와 '낭만주의'라는 개념은 이 책에서 넓은 의미로 사용됩니다. '고전주의'

3. 하인리히 뵐플린, 『미술사의 기초개념』, 박지형 옮김, 시공사, 1994, 28쪽.
4. 이에 대해서는 앞 책을 참조함.

는 르네상스 시기의 예술만을 지칭하는 용어로도 사용됩니다. '낭만주의' 또한 신고전
주의 이후에 나타난 예술 양식을 지칭하기도 합니다. 넓은 의미의 '고전주의'와 '낭만주
의'는 특정한 시기에만 유행한 예술 양식을 지칭하는 것이 아니라 현대예술 이전의 전
체 예술사를 지배하는 두 가지 범주로 이해해야 합니다. 두 범주는 예술사에서 번갈아
경쟁적으로 나타나면서 다양한 예술 양식을 창출합니다. 이제 이 범주들이 구체적으로
현대예술 이전의 예술사에서 어떻게 드러나는지 살펴보겠습니다.

고전주의와 바로크

대표적으로 르네상스 시기는 고전주의의 시기입
니다. 우리가 잘 아는 그림 하나를 같이 보고자 합
니다. 레오나르도 다빈치(Leonardo di ser Piero
da Vinci, 1452~1519)의 〈최후의 만찬〉입니다. 이
그림은 밀라노에 있는 산타 마리아 델레 그라치에
성당 수도원(Chiesa di Santa Maria delle Grazie)
의 식당 벽화로 거대한 크기를 자랑하는 작품입니
다. 레오나르도는 1495년에 작품을 제작하기 시작
해 1498년에 완성했습니다.

레오나르도 다빈치 (1452~1519)

이 그림은 전형적인 고전주의 작품입니다. 르네상스의 대표적인 기법인 투시도법이
사용됐습니다. 투시도법을 제외하고 그림을 자세히 보면 윤곽선이 매우 선명하게 그
려져 있습니다. 선을 중시한 결과 그림은 전체적으로 평면적이고 정적입니다. 움직임이
표현된 듯이 보이지만, 전체적으로 구도는 안정적이며, 장면이 정지된 듯한 느낌을 줍
니다. 또 전체적으로 조화로우며, 각 인물의 자율성보다는 함께 모여있음, 즉 통일성이
더 강조되어 있습니다.

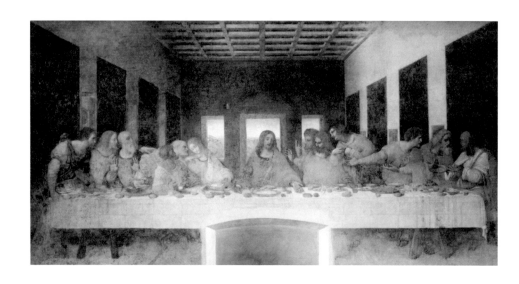

레오나르도 다빈치, 〈최후의 만찬〉, 1495~1498, 회벽에 유채와 템페라, 460×880㎝,
이탈리아 밀라노 산타 마리아 델레 그라치에 성당(Chiesa di Santa Maria delle Grazie).

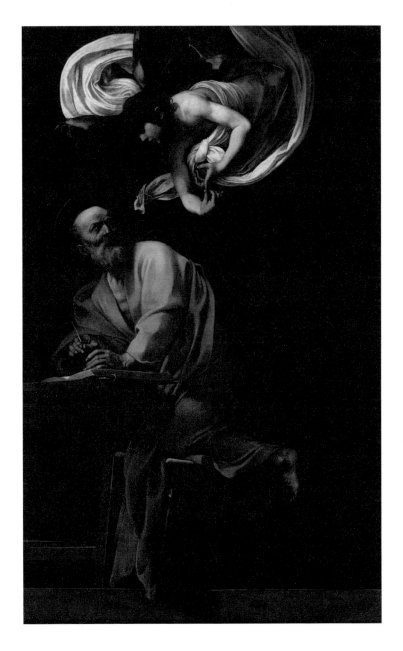

미켈란젤로 카라바조, 〈마태와 천사〉, 1602, 캔버스에 유채, 189×296㎝,
이탈리아 로마 산 루이지 데이 프란체시 성당(Chiesa di San Luigi dei francesi).

미켈란젤로 카라바조 (1573~1610)

이에 반해 바로크 회화의 선구자인 카라바조(Michelangelo Merisi da Caravaggio, 1573~1610)의 작품을 보면 느낌이 완전히 다릅니다. 그의 수많은 작품 중에 1602년 작이자 로마의 산 루이지 데이 프란체시 성당(Chiesa di SanLuigi dei francesi)에 있는 〈마태와 천사〉를 같이 보겠습니다. 마태는 천사의 목소리에 의지해 마태복음을 집필하고 있습니다. 당연히 천사는 신의 메시지를 그에게 전달하고 있을 것입니다. 마태는 집필자이지만 스스로 아무런 생각이 없는 듯 보입니다. 그는 놀란 눈을 치켜뜨고 천사의 입 모양만 바라보고 있습니다. 여기서 우리는 앞에서 다룬 플라톤의 『이온』을 떠올리게 됩니다. 마태는 고대적인 의미에서 전형적인 천재로 그려져 있습니다. 천사도 그렇고 마태도 그 집필하는 모습이 전혀 정적이지 않습니다. 연극의 한 장면과 같은 연출이 그림에서 이루어지고 있습니다. 여기에서 연극적 효과는 그림을 동적인 장면으로 만드는 데 주력하는 듯이 보입니다. 이러한 전체적인 느낌의 근원은 어디에 있을까요? 바로 '명암'의 사용에 있습니다. 카라바조는 탁월한 명암 사용으로 유명합니다. 그는 윤곽선보다는 명암의 효과를 극대화하기 위한 기법을 개발했습니다. 즉 그는 고전주의적인 경향보다는 낭만주의적인 경향에 지배받고 있다고 할 수 있습니다.

다시 우리는 뵐플린의 범주들을 통해 이 그림을 살펴보겠습니다. 이 그림은 명암과 색을 선보다 더 강조한 점에서 선적이지 않고 회화적입니다. 전체적으로 그림이 평면적이지 않고 입체적입니다. 구성 역시 완결되었다기보다는 뭔가 결여된 느낌을 줍니다. 천사와 마태의 상호 작용이 주제이긴 하지만 두 개인의 합일보다는 그 개성이 돋보입니다. 배경이 매우 희미하게 처리돼 명료성을 부분적으로만 살리고 있습니다. 이 점에서 이 그림은 고전주의적이기보다는 낭만주의적이라고 할 수 있습니다.

르네상스 시기는 고전주의 시대입니다. 그 뒤를 잇는 것이 바로 바로크 예술 양식입니다. 로마 가톨릭이 지배하던 르네상스 시기 이후 1517년 루터의 종교개혁이 시작되고

하나의 기독교 세계를 표방하던 유럽이 두 개의 세계로 갈라지게 됩니다. 결국 고전주의가 표방하던 하나의 이상적 세계는 깨지고 만 것입니다. 이상적인 세계는 하나만 존재해야지 복수로 존재해선 안 될 것입니다. 이상적인 인간도 하나여야지, 복수여선 안 되듯이 말입니다. 하지만 종교개혁은 세계를 두 개로 분열시켰습니다. 이러한 종교개혁은 로마 교회의 권력을 약화했습니다. 로마 가톨릭 중심의 세계는 고전주의를 표방하면서 르네상스 예술을 꽃피웠습니다. 하지만 종교개혁은 이러한 하나의 세계를 두 개로 분열시켰습니다. 이에 로마 가톨릭 세력은 '바로크'라는 새로운 예술양식을 개발합니다. 바로크 양식은 대체로 1575년에서 1770년까지 지배했던 예술양식입니다. '바로크'라는 표현은 어원적으로는 '불균등한', '기괴한' 등을 의미합니다. 즉 고전주의의 정적임, 조화, 통일성, 단순함 등과는 반대되는 특징을 내세운 것이 바로 바로크입니다. 이는 종교개혁에 대한 반대경향으로 로마 가톨릭을 옹호하는 절대주의 체제를 과시하기 위한 목적이었습니다. 바로크 양식은 로마 가톨릭이 자신의 체제를 과시하고, 종교개혁을 지지하는 사람들의 마음을 되돌리려는 시도입니다. 그래서 고전주의적인 단조로움과 평면적인 양식을 버리고 반대되는 양식, 다채롭고 입체적이고 동적인 양식을 도입했습니다. 즉 경향상으로는 반(反) 르네상스이자 반(反) 고전주의입니다.

바로크 미술에 대한 에두아르트 푹스(Eduard Fuchs, 1870~1940)의 언급을 잠시 살펴보는 것이 우리에게 도움이 될 것입니다.

에두아르트 푹스 (1870-1940)

"바로크 미술은 절대주의를 미술의 거울로 비춘 것이었다. …… 절대주의는 위엄을 나타내기 위해 궁전건축에 특수한 식을 끌어들여 발전시켰다. 궁전은 이미 중세처럼 습격이나 위험으로부터 성의 주민을 보호하는 성곽이 아니라 오히려 지상의 올림포스였다. 그 올림포스에서는 모든 것이 신들의 삶에 어울렸다. 홀은 참으로 넓고 복도는 상상할 수도 없을 만큼 유현했다. 벽은 어디나 온통 수정으로 되어 있었고 벽을 꽉 채우고 있는 거울 같은 수정으로 되어 있었고 벽을 꽉 채우고 있는 거울 같

은 수정에 사람들은 눈이 부셨다.…… 어느 것이나 속된 것은 없었다. 모든 것은 거룩하게 꾸며져 있었다. 군주의 장소조차도 남에게 보이기 위한 것이 됐다. 바로크 양식의 궁전 둘레를 널따랗게 둘러싼 정원과 공원은 올림포스의 빛나는 광야였다. 영원한 즐거움, 영원한 웃음. 봄은 나무열매로 가지가 휘어지는 가을로 바뀌어졌고 겨울은 향기를 내뿜는 여름으로 바뀌어졌다. 자연의 법칙이 아니라 군주의 의지만이 자연에 명령을 내렸다." 5

레온 바티스타 알베르티
(1404~1470)

이는 베르사유 궁전에 대한 묘사입니다. 베르사유 궁전은 건축, 조각, 그림 등 여러 장르의 예술을 한데 모았고, 황제의 부와 권력 과시를 위한 화려함의 극치를 보여줍니다.

고전주의와 낭만주의라는 두 범주는 건축을 통해서도 드러납니다. 르네상스 건축의 전체적인 느낌은 아담하고 균형이 잘 이루어져 있고, 화려한 것처럼 보이지만 매우 단조롭습니다. 르네상스 건축물 중 알베르티(Leon Battista Alberti, 1404~1472)가 1470년에 완성한 산타 라미아 노벨라 성당의 전면부를 함께 보겠습니다. 이탈리아 피렌체에 있는 이 성당은 크기가 매우 큰 전면부이지만, 전체적인 느낌은 아담하고 균형이 잘 잡혀있고, 화려한 것처럼 보이지만 매우 단조로우면서 평면적이고 통일적입니다.

이에 반해 바로크 양식의 건축물을 보면 조금은 다른 느낌을 줍니다. 독일 뮌스터 대학의 대학건물(1767~1787)을 같이 보겠습니다. 이 건물의 전체적인 느낌은 화려하고 웅장합니다. 이 건물을 보면 앞에서 읽은 푹스의 문구들이 적절하다는 생각이 듭니다. 고전주의 건축의 전면부가 주는 평면감보다 이 성은 입체감을 느끼게 합니다. 전혀 단조롭지 않으며 화려합니다. 균형이 잡혀 있긴 합니다. 하지만 입체감이 이러한 균형감에 집중하는 것을 방해합니다. 건물의 크기 자체가 너무 커서 우리가 본 산타 마리아 노벨라 성당 전면부가 주는 아담함과 단순성, 통일성과는 전혀 다른 느낌입니다. 밖으로 힘을 과시하려는 의지가 건물에서 엿보입니다. 이 건축물은 정치 권력의 상징입니다.

5. 에두아르트 푹스, 『풍속의 역사 1』, 이기웅, 박종만 공역, 까치, 2001, 100~101쪽.

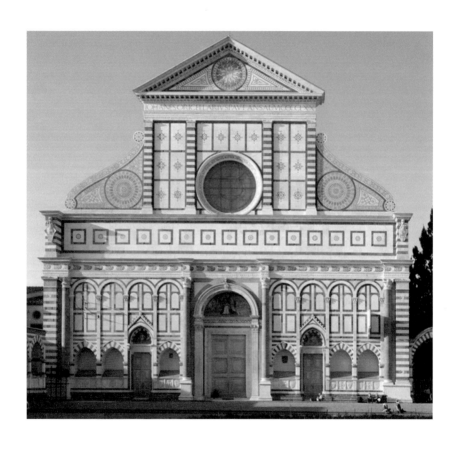

알베르티, 산타 라미아 노벨라 성당의 전면부
(Basilica di Santa Maria Novella), 1470.

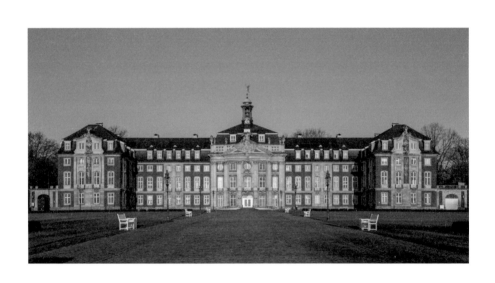

뮌스터 대학 대학본부 건물(1767~1787)

신고전주의와 낭만주의

　이러한 바로크 예술은 이후 신고전주의의 도전에 직면합니다. 신고전주의는 1790년대 이후부터 19세기 초까지 유행했던 양식이었습니다. 보통 신고전주의는 '혁명의 양식'이라 불립니다. 절대주의 왕정체제를 무너뜨린 프랑스혁명은 자신의 새로운 체제를 대변할 양식이 필요했습니다. 그래서 혁명정부는 절대주의 왕정을 대변한 바로크 양식을 포기할 수밖에 없었습니다. 어떻게 됐든 이 혁명을 옹호할 새로운 양식이 필요했고, 이를 위해 다시금 고전주의적 양식을 사용하게 된 것입니다. 이때의 고전주의는 르네상스식 고전주의와 구별하기 위해 특별히 '신고전주의'라고 부릅니다.

자끄-루이 다비드(1748~1825)

　신고전주의 예술작품 중 자끄-루이 다비드(Jacques-Louis David, 1748~1825)의 그림을 하나 보겠습니다. 그는 프랑스혁명 이후 본격적인 활동을 한 화가로 엄격한 윤곽선을 강조하면서 역사적 주제를 소재로 삼아 조각적 형상을 주로 그렸습니다. 그는 나폴레옹 황제 전속 화가였습니다. 그의 1784년 작품이자 파리 루브르 박물관에 있는 〈호라티우스 형제의 맹세(Le Serment des Horaces)〉를 같이 보겠습니다.

　이 그림도 카라바조의 그림처럼 연극의 한 장면을 그린 것처럼 보입니다. 세 명의 형제가 아버지가 들고 있는 검을 향해 맹세하고 있습니다. 하지만 카라바조의 그림과 달리 이 장면은 역동적이기보다 정적입니다. 오른쪽에는 두 아이와 세 명의 여자를 볼 수 있습니다. 금발 여자는 사비나(Sabina)로 로마의 적국 쿠리아티우스의 여동생입니다. 그 오른쪽은 카멜라로 쿠리아티우스가의 한 사람과 약혼을 한 상태입니다. 형제들은 힘, 용기를 표현하고 있지만, 여성들은 나약함, 슬픔에 빠져 있습니다. 한쪽은 힘, 다른 한쪽은 슬픔을 표현해 전체적인 구성이 조화롭습니다. 물론 이 그림은 평면적이지 않고 입체적입니다. 하지만 가운데에 서 있는 세 형제의 아버지를 중심으로 전체적인 배치가 이루어져 완결적인 배치를 보여주고 있습니다.

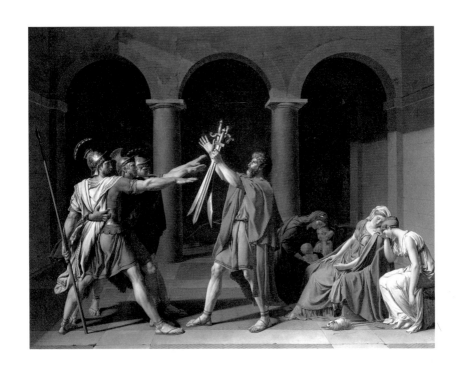

자끄-루이 다비드, 〈호라티우스 형제의 맹세〉, 1784, 캔버스에 유채, 330×425㎝,
프랑스 파리 루브르 박물관(Louvre Museum).

이 그림의 배경을 잠시 살펴보면 기원전 7세기 작은 도시국가였던 로마는 알바롱가와 분쟁을 벌이고 있었습니다. 전면전을 하기보다는 세 사람씩 뽑아 서로 결투하자고 합의를 했습니다. 로마를 대표해 호라티우스가의 세 형제가, 알바롱가를 대표해서 쿠리아티우스가의 세 형제가 나옵니다. 그리고 결국 로마가 승리하게 됩니다. 지금 맹세를 하고 있는 호라티우스가의 세 형제 중 푸블리우스 한 명만 살아 돌아왔고, 금발의 사비나는 자기 오빠들의 죽음 소식에 절망에 빠져 있습니다. 그 오른쪽에 앉아 있는 카밀라는 알바롱가였던 약혼자의 죽음에 대성통곡을 하게 됩니다. 푸블리우스는 이런 자신의 누이를 그 자리에 죽입니다. 그는 살인죄로 사형 위기에 처하나 아버지가 애국심을 호소해 목숨을 구한다는 이야기입니다.

신고전주의에 대항해서 나온 예술 양식이 바로 낭만주의로서, 이는 18세기 말부터 19세기까지 지배적인 양식이었고, 대표적인 예술가가 카스파르 다비드 프리드리히(Caspar David Friedrich, 1774~1840)입니다. 그의 1818년 작품인 〈안개바다 위의 방랑자(Der Wanderer über dem Nebelmeer)〉를 함께 보겠습니다.

카스파르 다비드 프리드리히
(1774~1804)

이 그림은 정적이기보다는 동적이며, 주제도 인물만이 아니라 자연과 그 속에 있는 한 개인입니다. 여기서 풍경을 밑으로 내려다보고 있는 인물이 그림 중심에 서 있습니다. 그림은 전혀 단조롭지 않고 입체적인 풍경을 보여줍니다. 명료성은 전혀 찾아볼 수 없습니다. 윤곽선보다는 색채 간의 흐릿한 경계가 표현되고 있습니다. 평면적인 느낌보다는 입체감을 살린 그림입니다. 그래서 이 그림은 고전주의보다는 낭만주의 경향이 짙습니다. 물론 다시 반복하지만 '낭만주의적'이라는 것은 낭만주의라는 사조를 말하는 것이 아니라 예술사를 지배하는 두 가지 범주 중 하나를 가리킵니다.

우리는 지금까지 르네상스로 시작해서 바로크, 신고전주의, 낭만주의로 이어지는 예술사적 흐름을 살펴보았습니다. 이를 통해 우리는 고전주의와 낭만주의라는 두 가지 예술 범주가 어떻게 번갈아 나타나면서 새로운 예술 양식을 형성했는지 확인했습니다.

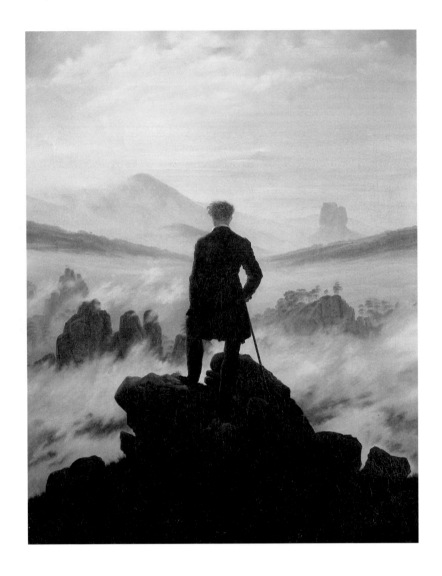

카스파르 다비드 프리드리히, 〈안개바다 위의 방랑자〉, 1818, 캔버스에 유채,
94.8×74.8㎝, 독일 함부르크 미술관(Kunsthalle Hamburg).

물론 우리가 살펴본 예술사는 매우 짧은 기간만을 다루고 있습니다. 전체 예술사를 본격적으로 다루어야 우리의 논의가 검증될 수 있을 것입니다. 하지만 전체 예술사를 다루는 것이 우리 목적은 아닙니다. 예술과 철학의 관계, 그리고 현대예술의 주요 경향성을 잘 이해하기 위한 준비작업으로 우리는 전통적인 예술 정의와 이러한 예술양식의 두 범주인 고전주의와 낭만주의를 다루었습니다. 그렇기에 이렇게 단기간의 예술사만을 살펴보는 것으로도 충분합니다. 더군다나 르네상스로부터 시작되는 예술사는 현대예술의 탄생과 직접적으로 이어지고 있기 때문에 우리는 무엇보다 이 시기를 잘 이해할 필요가 있습니다.

지금까지 우리는 예술모방론과 예술표현론이라는 예술에 관한 전통적인 두 가지 정의를 살펴보았고, 이것이 예술사에서는 고전주의와 낭만주의라는 두 가지 양식으로 드러난다는 것을 확인했습니다. 구체적으로 이 두 범주는 르네상스 고전주의, 바로크, 신고전주의, 낭만주의라는 순서로 예술사에서 힘을 발휘했습니다. 고전주의와 낭만주의는 예술사에서 서로 대립하는 예술 범주로, 서로 번갈아 가며 새로운 이름의 양식으로 등장했습니다. 이 두 범주는 합리주의와 경험주의라는 두 가지 철학적 입장을 바탕에 두고 있으며, 세계에 대한 서로 다른 세계관을 주장합니다. 이러한 세계관은 서로 다른 예술양식을 낳았습니다.

우리는 전체는 아니지만 예술사를 간략히 살펴봤고, 예술에 관한 전통적인 정의와 범주 등을 다뤘습니다. 이를 다룬 이유는 앞서 말한 것처럼 현대예술을 이해하기 위함입니다. 우리는 지금까지 다룬 예술보다는 현대예술과 마주칠 기회가 더 많습니다. 그리고 우리는 현대에 살고 있습니다. 따라서 우리는 현대예술에 관심을 더욱더 많이 가질 필요가 있습니다. 이제부터 우리는 현대예술을 다루기 위해 예술의 자율성이론과 미술관 이론을 살펴볼 것이며, 그 이후 현대예술에 관한 다양한 이론을 예술종말론 개념을 중심으로 이야기하겠습니다.

05

예술의
자율성이론

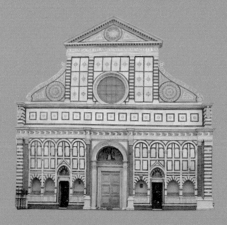

5장

예술의 자율성이론

이번 장에서 우리는 '예술을 위한 예술'이란 구호로 유명한 예술의 자율성이론을 살펴보도록 하겠습니다. 지금까지 우리는 예술이 시대적 특징을 반영해 왔다는 사실만을 살펴봤습니다. 아무리 천재 예술가라 해도 그는 자신이 속한 시대적 한계의 틀 안에 묶여 있고, 여기서 묶여 있다는 것은 그가 가지는 세계관부터 시작해 이를 표현하려는 예술적 기법, 예술적 대상 모든 것이 개인의 의지와는 상관없이 특정한 시대적 한계 내에 이미 주어져 있다는 것을 의미합니다. 이러한 점에 맞서 발전한 것이 바로 예술의 자율성이론입니다. 이는 인상주의 이후 소위 '모더니즘'이라는 범주를 형성하는 핵심 개념입니다.

우리가 고대 그리스 천재 개념을 받아들이지 않는다고 해도, 그래서 천재가 신의 목소리를 예술로 번역하는 일을 하는 것이 아니라 우리가 지금까지 논의해온 대로 시대적 한계에 묶여 있다 해도 '개인의 창조적 공간이 최소한이나마 마련되어 있어야 예술이 가능하지 않냐'는 생각을 할 수 있습니다. 이 생각을 극단적으로 밀고 나가면 우리는 예술의 자율성이론과 만나게 됩니다. 예술의 자율성이론은 예술이 자기 자신만의 고유한 영역을 가지고 있으며, 이는 시대적 한계를 초월해 있다는 주장입니다. 이러한 예술의 자율성이론의 철학적 원천을 우리는 칸트 철학에서 발견할 수 있습니다.

칸트의 세 가지 능력 구분

임마누엘 칸트(Immanuel Kant, 1724~1804)의 대표적인 저서는 보통 '3대비판서'라고 합니다. 1781년의 『순수이성비판』, 1788년의 『실천이성비판』, 1790년의 『판단력비판』이 바로 그것입니다.

임마누엘 칸트 (1724~1804)

세 비판서를 통해 칸트는 거대한 자신만의 체계를 세웠습니다. 그는 『순수이성비판』에서 합리주의와 경험주의를 종합하려고 시도했습니다. 여기서 칸트는 이론철학을 구축하려 했습니다. 이론철학이란 우리가 무엇을 알 수 있는지를 다룹니다. 인간은 경험을 통해 지식을 습득하는데, 이 지식이 합리주의 원천과 경험주의 원천 모두에서 온다는 것이 칸트의 주장입니다. 경험주의는 지식이 오로지 경험에서 온다고 주장합니다. 합리주의는 그것이 머릿속에서 온다고 주장합니다. 칸트는 지식이 머릿속이라는 원천과 경험이라는 원천의 혼합물이라고 주장합니다. 이 이론적 지식 세계는 감성과 지성의 기능을 통해 만들어집니다. 이에 반해 『실천이성비판』에서는 실천철학이 구성됩니다. 실천철학은 '우리가 어떻게 행위 할 것인가'를 다룹니다. 『순수이성비판』이 '인간이 무엇을 알 수 있는지'를 다룬다고 한다면, 『실천이성비판』은 '우리가 어떻게 행위 하는 것이 옳은지'를 다룹니다. 여기서 칸트는 선의지야말로 올바른 행위의 근원이라고 주장합니다. 행위의 결과가 어떻게 됐든 상관없이 어떤 행위가 윤리적으로 옳은지 혹은 그른지의 판단 기준은 우리가 선의지를 지녔는지 여부에 달려 있습니다. 우리가 선한 동기를 가지고 행위 했다면, 이 행위 자체는 윤리적으로 올바릅니다. 물론 선의지를 가지고 행위를 했다 해도 그 결과가 항상 좋은 것은 아닙니다. 왜냐하면 행위의 결과는 자연 세계에서 이루어지기 때문입니다. 반면 선의지는 이성 세계에서 나옵니다. 인간은 자연 세계와 어떤 점에서는 분리되어 있기 때문에 자신의 행위 결과가 어떻게 될지 예측할 수 없습니다. 물론 윤리적으로 올바른 행위가 좋은 결과를 가져온다면 금상첨화겠지만 좋은 결과가 생기

는 것과 상관없이 윤리적으로 올바른 행위는 선의지가 있어야 한다는 전제조건만 충족하면 됩니다. 『판단력비판』에서 칸트는 아름다움의 능력을 다룹니다. 우리는 아름다움을 향유하는 능력을 지닙니다. 그리고 이 아름다움을 통해 더 큰 세계를 희망합니다. 칸트는 결국 세 비판서를 통해 우리 능력을 세 가지 영역으로 구별합니다. 우리는 일단 무언가를 아는 능력을 지닙니다. 이것은 이론능력입니다. 또한 우리는 윤리적으로 올바르게 행위 할 수 있는 능력을 지닙니다. 이것이 실천능력입니다. 마지막으로 우리는 아름다움을 향유할 능력을 지닙니다. 이것이 예술능력입니다.

칸트는 이처럼 인간의 능력을 세 영역으로 구별하면서 예를 들어 예술능력을 이론능력과 완전히 구별합니다. 예술능력은 어떤 지식을 얻는 능력이 아니라 아름다움을 향유하는 능력입니다. 이와 달리 이론능력은 우리에게 이론적 지식을 제공하는 기능을 수행합니다. 예술능력은 실천능력과도 완전히 다릅니다. 실천능력은 올바른 행위가 무엇인지 파악하는 능력이며, 이러한 윤리적 능력은 예술능력과는 전혀 상관 없습니다. 그래서 예술적 취미를 윤리적인 잣대로 판단하는 것은 칸트에 따르면 터무니없는 행위입니다.

예술인지주의이론

예술인지주의이론에 따르면 예술은 세계에 대한 지식을 제공합니다. 즉 예술능력과 이론능력은 공통분모가 있다는 것입니다. 이러한 인지주의이론은 우리가 예술에 대해 갖고 있는 일반적인 관념을 잘 표현합니다. 소설을 읽을 때 우리는 소설을 통해 세계에 대한 일정한 이론적 지식을 습득한다고 믿고 있습니다. 우리가 어떤 예술작품을 보면서 작품 속에 구현된 작가의 예리한 시선을 이해하게 됩니다. 작가의 시선은 세계에 대한 독특한 관점을 제공하거나 우리의 전통적인 관점을 비틀어주기도 합니다. 우리는 대개 문학이 세계에 대한 이론적 지식을 제공한다고 믿고 있습니다. 회화는 어떻습니까? 회화 또한 우리가 고전주의와 낭만주의라는 두 범주를 통해 살펴보았듯 세계에 대한 특정한 세계관을 전제하고 있고, 이를 자신만의 방식으로 표현하고 있습니다. 영화는 어떻습니까? 영화 또한 우리에게 일정한 이론적 지식을 주는 것이 틀림없습니다. 물론

기악곡이나 추상화의 경우는 예외가 될 수 있습니다. 우리가 아무리 추상화를 들여다봐도 이를 통해 세계에 대한 정보를 얻는 데에 실패할 수가 있습니다. 기악곡의 경우는 좀 더 극단적입니다. 기악곡의 전개를 통해 우리가 세계에 대한 정보를 얻을 수 있을까요?

이처럼 예술인지주의이론은 예술의 특정한 장르만을 전제하고 있다고 비판 받을 수 있습니다. 앞에서 언급한 추상화와 기악곡의 경우 이 이론이 이들을 어떻게 설명할 것인지 문제가 남아 있기 때문입니다. 하지만 예술인지주의 이론은 예술을 설명할 때 매우 선호되는 입장임은 틀림없습니다.

칸트의 반(反) 인지주의적인 예술이론

그렇다면 이러한 인지주의이론과 대립각을 이루고 있는 칸트의 이론은 어떻습니까? 칸트는 어떤 근거로 예술 향유가 지식 습득과는 전혀 상관없다는 주장을 펼치는 것일까요? 일단 칸트는 예술 혹은 아름다움을 향유하는 능력을 '취미'라고 부릅니다. 이러한 취미 능력은 자신만의 독특한 판단을 줍니다. 칸트는 아름다움을 판정하는 판단을 분석함으로써 취미 능력이 무엇인지 우리에게 설명합니다.

우리가 무언가를 보고 아름답다고 판단할 때 어떤 근거로 아름답다는 판단을 내릴까요? 일단 칸트는 우리가 'A는 아름답다'는 판단을 내릴 때 이 판단에는 객관적인 근거가 없다고 말합니다. 더 정확히 말하면 이 판단은 '비개념적 판단'입니다. 비개념적 판단이란 개념을 결여한 판단이란 것입니다.

이론 판단

예를 들어 A라는 것이 앞서고 B라는 것이 뒤따라오는 것을 경험하고, 이 경험을 반복하게 될 때 우리는 이 A와 B를 인과관계라는 개념으로 종합합니다. 그래서 A는 B의 원인이라는 이론 판단을 내리게 됩니다. 이러한 이론 판단은 모두 개념적 판단입니다. 일정한 개념 혹은 법칙이 반드시 이 판단에 들어 있습니다. 이때 이 개념 혹은 법칙은 경

험이 아니라 합리주의적 원천에서 온 것입니다. 이를 칸트는 '선험적 개념'이라 합니다. '선험적'이란 말은 경험을 앞선다는 것을 의미합니다. A와 B라는 현상은 경험에서 옵니다. 이와 달리 A와 B를 묶고 있는 인과법칙이라는 범주는 경험에서 온 것이 아니라 우리의 머릿속, 즉 합리주의 원천에서 온 것입니다. 선험적 개념에는 여러 기초적인 법칙들이 포함됩니다. 이처럼 합리주의적 원칙인 선험적 개념과 경험에서 온 감각이 종합되어 우리의 이론 판단을 구성합니다.

실천 판단

우리가 선하다고 여기는 윤리적 행위 의도는 어떤 특정 상황에서 나쁜 아니라 이성적인 존재들이 당연히 따라 할만한 행위를 쫓는 것입니다. 여기서 어떤 행위가 나쁜 아니라 이성적인 존재 모두가 따라 할 만한 것인지 파악하기 위해 우리는 이성적 반성을 하게 됩니다. 이성적 반성을 통해 특정한 상황에서 내가 마땅히 따라 할 수밖에 없는 행위 내용을 추론하게 됩니다. 이때 이성적인 반성은 주관적인 욕구 등을 배제하면서 선(善) 개념을 자신의 사유 대상으로 삼습니다. 이러한 실천적 판단은 '선' 개념이라는 개념적인 보편성을 기초에 두고 있는 개념적 판단입니다.

미적 판단

하지만 우리가 아름다움을 판단할 때 이런 개념이 없습니다. 왜냐하면, 미적 판단은 주관적 판단이기 때문입니다. A와 B의 관계에 대한 인과적 판단은 객관적 판단입니다. 우리는 다른 사람에게 이 이론 판단이 올바른지 확인을 받을 필요는 없습니다. 마찬가지로 우리가 이성적인 반성을 통해 선 개념을 추론할 때, 이 실천 판단을 다른 누군가에게 검증 받을 필요가 없습니다. 하지만 어떤 것이 아름답다고 판단할 때 우리에게 어떤 개념적 근거가 없기 때문에 다른 사람에게 자신의 판단이 올바른지 확인을 요구합니다. 어떤 것이 아름답다는 것은 그것이 나에게 아름다움의 감정을 일으켰다는 것입니

다. 어떤 것을 이론적이고 실천적으로 인식하는 것이 아니라 그것에서 아름다움의 감정을 느낀다는 것이 지금 문제가 됩니다. 이런 감정은 항상 주관적이기 때문에 객관적 근거가 없습니다. 우리는 좋은 영화를 보면 다른 사람들에게 자신의 판단이 올바른지 확인받고 싶어 합니다. 나아가 자신이 본 영화를 추천하면서까지 자신의 판단을 확인하려 합니다. 이처럼 아름다움의 판단은 모든 이가 수긍할 수 있는 법칙을 전제하지 않기 때문에 '주관적'입니다.

하지만 이 판단은 자의적이지 않습니다. 좋은 영화를 보고 우리는 다른 사람으로부터 자신의 판단을 확인하고 싶어 합니다. 우리는 영화를 보러 갈 때 다른 이들의 의견을 참조하려 합니다. 다른 사람들의 의견은 우리가 아름다움의 판단을 내릴 때 매우 중요한 역할을 수행합니다. 왜냐하면 아름다움의 판단은 객관적인 근거, 즉 일정한 법칙 등을 전제하고 있지 않는다고 해도 보편타당하기 때문입니다. 즉 내가 아름다움의 판단을 내릴 때 이는 결코 자의적이지 않습니다. 판단을 내린 나는 객관적 근거를 가지고 있지 않지만, 모두에게 동의를 요구할 수 있습니다. 이처럼 미적 판단은 비개념적인 판단, 즉 주관적인 판단이면서 보편적입니다.

목적 없는 합목적성

이 판단 근거로 칸트가 지목하는 것은 '목적 없는 합목적성'입니다. 이를 설명하기 위해 은행나무 잎을 살펴보지요. 이 잎은 그 모양 자체로 아름답습니다. 물론 정확히 말하면 잎 자체가 아름다운 것이 아니라, 은행잎의 모양새가 우리에게 아름다움의 감정을 일으킵니다. 그리고 우리는 '이 잎은 아름답다'고 표현합니다. 우리는 이 '아름답다'는 판단 근거를 제시할 수 없습니다. 하지만 이 판단은 다른 사람들로부터 동의를 얻을 만합니다. 그럼 우리는 이 잎을 보고 어떻게 아름다움이란 감정을 가지게 됐을까요?

칸트는 아름다움의 감정이 생기는 것이 '상상력과 지성의 협업' 때문이라고 말합니다. 우리는 은행나무 잎을 보면서 상상력을 통해 이 모양새를 머릿속에 그립니다. 그리고 이 모양새가 도대체 무엇인지 여러 개념을 통해 이해하려 합니다. 하지만 이 모양새

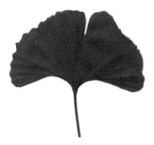

는 어떠한 개념으로도 포착해낼 수 없습니다. 예를 들어 우리가 이 모양새를 '은행나무'라고 이름 붙인다고 해서 아름다움의 감정이 생기는 것은 아닙니다. 우리가 이 모양새를 보고 아름다움을 느끼는 것은 이 잎을 은행나무라고 잘 분류했기 때문은 아닐 것입니다. 우리는 분류적 개념을 통해 잎사귀를 규정해 볼 수 있습니다. 우리는 계통적 발생을 추적해 은행나무를 분류하고 이에 따라 은행나무 잎사귀 모양새의 원인을 추론해 볼 수 있다. 모양새의 계통발생적 원인을 추적할 수 있지만 이를 통해 우리가 모양새의 아름다움을 느끼는 것은 아닙니다.

이 모양새 자체만을 보면서 우리는 이를 계통 발생적으로 분류하기보다는 뭔가 다른 시도를 할 때 아름다움을 느낍니다. 즉 이 모양새에 여러 지성적 실험을 합니다. 우리는 이 잎사귀 모양이 왜 이렇게 생겼는지를 다른 방식으로 추측해 봅니다. '은행나무 잎사귀는 다르게 생길 수 없었을까?' '그것은 왜 이런 모양새를 하고 있으며, 이렇게밖에 생길 수 없는 것일까? '만약 은행나무 잎사귀 모양이 다르게 생겼다면 과연 우리는 아름다움을 느낄 수 있을까?' 이러한 모양새의 가능성, 현실성, 필연성을 따져가다 보면 우리는 왜 이 잎사귀가 이런 모양새를 지닐 수밖에 없으며, 이러한 모양새가 반드시 아름다움의 감정을 불러일으킬 수밖에 없는지를 깨닫습니다. 여기서 '가능성', '현실성', '필연성' 등 범주가 바로 지성의 범주입니다. 지성은 자신의 범주를 이러한 잎사귀의 모양새에 적용하려고 합니다. 이를 통해 상상력과 지성 간의 무한한 유희가 벌어지고 이것이 아름다움이라는 쾌감을 우리에게 불러일으킵니다.

이런 의미에서 시인이자 평론가인 빠스(Octavio Paz Lozano, 1914~1998)는 시를 다음처럼 설명합니다. "어구(語句)-유리된 낱말이 아니다-는 세포이며, 언어의 최소 단위 요소이다. 한 낱말은 다른 낱말들 없이 존재할 수 없으며, 한 어구는 다른 어구들 없이 존재할 수 없다."[6] 즉 시를 구성하는 여러 단어는 수많은 단어에서 선택된 것이지만, 왜 하필 특정 단어가 선택되고, 이 단어가 하필 다른 특정한 단어와 연결되는지는 시 작품 속에서 분명해집니다. 유행가를 듣더라도 우리는 처음에는 무심히 가사

를 지나칠 수 있습니다. 가사는 여러 단어의 결합입니다. 이 결합이 가능하긴 하지만, 그렇게 감동적이지는 않습니다. 그런데 계속 듣다 보면 특정 구절에서 특정한 단어만이 가사로서 적절하며, 이 단어는 다른 특정 단어와 결합될 수밖에 없고, 이러한 가사 조합의 필연성이 아름답게 들릴 수밖에 없음을 경험합니다. 즉 가사 결합이 처음에는 가능한 것으로 들리지만, 나중에는 필연적으로 들립니다.

옥타비오 빠스 (1914~1998)

우리가 앞에서 본 잎을 아름다움의 관점에서 바라볼 때, 상상력과 지성은 서로를 맞추기 위해 열심히 일합니다. 이를 통해 우리는 이 잎 모양새가 마치 나의 아름다움의 쾌감을 일으키기 위해 그렇게 생긴 것으로 여기게 됩니다. 즉 이 모양새의 목적이 나의 아름다움의 쾌감을 불러일으키는 것으로 생각됩니다. 하지만 은행잎 자체에 목적이 있다면 적어도 이 목적에는 나에게 아름다움의 쾌감을 일으키는 것이 포함되지 않았을 것입니다. 내가 그렇게 느끼는 것일 뿐입니다.

그리고 느낌은 잎의 객관적인 목적과 전혀 상관 없습니다. 객관적인 목적은 오히려 계통 발생적 구조도에서 찾아야합니다. 이러한 사태를 칸트는 '목적 없는 합목적성'이라고 부릅니다. 즉 잎은 나의 아름다움 쾌감 발생이라는 목적에 합목적이긴 하지만, 이때의 목적은 사실 잎 자체가 갖는 목적이 아닙니다. 예를 들어 비둘기 날개의 객관적인 목적은 '나는 행동'을 위해 있습니다. 나의 다리는 걷는다는 객관적이고 내재적인 목적을 위해 존재합니다. 하지만 나의 아름다움의 쾌감 발생은 잎이 가지는 객관적이고 내재적인 목적이라 할 수 없습니다. 그래서 쾌감 발생이라는 목적은 사실상 목적이 아닙니다. 하지만 적어도 나에게는 잎이 이러한 목적에 맞게 기능하고 있는 것도 사실입니다. 그래서 '목적 없는 합목적성'이 되는 것입니다.

6. 옥타비오 빠스, 「시와 역사」, 정현종 역, 『시의 이해』, 정현종, 김우창, 유평근 편, 1994, 민음사, 113쪽.

칸트와 예술의 자율성

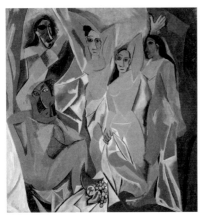

파블로 피카소, 〈아비뇽의 아가씨들〉, 1907,
캔버스에 유채, 243.9x233.7㎝, 미국 뉴욕 현대
미술관(The Museum of Modern Art),
© 2019 - Succession Pablo Picasso - SACK
(Korea).

다시 한번 우리 함께 피카소의 〈아비뇽의 아가씨들〉이란 작품을 같이 살펴볼까요?

칸트에 따르면 우리는 이 그림을 보면서 상상력을 동원해 머릿속에 이 그림을 따라 그립니다. 이 그림은 복잡하기도 하고 입체주의 기법을 사용했기 때문에 따라가기가 무척 힘들 수 있습니다. 하지만 우리의 상상력은 해낼 것입니다. 이 그림의 모양새를 상상으로 모두 파악한 후 우리는 이 그림을 이해하려 합니다. '도대체 이 그림은 무엇을 의미하는가?' 우리는 몇 가지 개념적 제안을 시도합니다. '이건 A라는 의미를 지니고 있지 않을까?' 혹은 'B라는 의미를 지니는 것은 아닐까?' 혹은 'C의 의미는 아닐까?' 우리는 이 작업을 계속 이어갈 수 있습니다. 물론 여기서 A, B, C라는 의미는 특정 내용을 가리키는 것이 아닙니다. 예를 들어 '이 그림이 '자유로움'이나 '억압'을 의미하는 것은 아닐까?' 하고 추측하는 것은 칸트의 의도에 맞지 않습니다. 칸트는 형식적 조합에 국한합니다. 형식적 구성이란 예를 들어 다섯 여성들의 배치를 말합니다. '왜 이런 배치를 한 것일까?', '다른 배치는 가능하지 않을까?' 등의 물음이 지성이 던질 수 있는 물음입니다. 이런 형식적 구성에 관해 누구는 C라는 의미까지 제안한 후 여기서 멈춰버릴 수 있을 것이고, 자신의 해석이 올바르다고 주장할 수도 있을 것입니다. 누구는 이런 이해의 과정을 계속 이어갈 수 있을 것입니다. 형식적 요소는 끝없이 재배치될 수 있으며, 그것에 대해 우리는 어떤 것이 더 아름다운지 상상할 수 있습니다. 칸트는 바로 이같이 무한하게 시도하는 사태를 '상상력과 지성의 무한한 유희'라고 말하며, 이것

이 아름다움의 감정을 일으킨다고 합니다.

결국 우리는 이처럼 무한하게 이해하려고 하면서 이 그림을 폭넓게 이해하는 것 같으면서도 결국 아무것도 이해하지 못하고 있음을 스스로 드러내게 됩니다. 우리가 이해의 시도를 계속 진행한다면, 그림에서 어떤 정보도 얻을 수 없을 것입니다. 하지만 적어도 이런 이해의 시도를 통해 상상력과 지성의 협업을 즐기며 형식적 조합의 수많은 경우의 수를 생각할 수 있습니다. 그러면서 그림이 제안하는 조합의 아름다움을 이해하게 됩니다. 이 쾌감을 즐기게 된다면 우리는 이 그림이 마치 이 쾌감을 불러일으키기 위해 그려진 것은 아닐까 생각하게 됩니다.

아름다움의 판단은 어떤 지식 형성의 기능도 없으며, 우리에게 어떻게 행위 할 것인지 정보도 주지 않습니다. 위 그림을 보고, 우리가 어떤 윤리적 동기를 발견하기는 그리 쉽지 않습니다. 그림 속 벌거벗은 모습에서 성적 문란함을 생각할 수 있습니다. 하지만 '성적인 문란함은 비도덕적이다'라는 개념도 아름다움의 판단에 어울리지 않습니다. 아름다움의 판단은 비개념적 판단입니다. 상상력이 머릿속에 그리는 형태를 지성이 제공하는 일정한 개념에 고정한 채 내리는 판단은 개념적 판단일 뿐, 이는 아름다움의 판단과는 거리가 멉니다.

아름다움의 쾌감은 그 자체로 고유한 영역 속에 속해 있습니다. 예술 전체가 이 영역에 속해 있으며, 여기에서는 어떤 윤리적 판단이나 이론적 판단도 불가능하다 주장한다면, 이는 칸트의 주장이고, 이것이 예술의 자율성이론의 토대를 형성합니다. 예술의 자율성이란 예술이 자기 법칙을 스스로 정한다는 것이며, 이 법칙은 이론이성이나 실천이성과 전혀 무관하다는 것을 전제하고 있습니다. 이론이성은 자신만의 영역인 이론 판단을 내리며, 실천이성 또한 실천 판단을 내립니다. 예술에는 이들이 침해할 수 없는 고유한 영역이 있습니다. 곧 예술작품을 윤리적 잣대로 판단하는 것은 범주적 오류이며, 예술작품을 통해 세계에 대한 독특한 시선을 얻고자 하는 사람도 범주적 오류를 범하는 것입니다. 우리는 예술작품을 보고 아름다움의 쾌감만을 얻으면 됩니다. 이 쾌감에는 어떤 이론적 의미도, 윤리적 의미도 없습니다.

예술의 자율성과 모더니즘

예술의 자율성이론은 칸트의 이론을 바탕으로 19세기 중반 크게 유행하며 '모더니즘'이라는 예술사적 범주를 형성하지만 20세기 초 아방가르드 예술에 의해 배척당했습니다. 아방가르드 예술은 예술의 자율성이론을 비판했습니다. 이 이론은 예술과 삶을 전혀 다른 별개의 영역으로 설정하기 때문입니다. 우리는 예술을 통해 삶을 바꾸려는 여러 시도를 알고 있습니다. 그리고 이것이 의미 있음을 알고 있습니다. 하지만 예술의 자율성이론은 예술을 하나의 독립적인 영역으로 설정하려 하며, 미적 쾌감을 불러일으키는 것 외에 다른 어떤 목적에도 봉사하지 않는다고 주장합니다.

현대 사회에서 노동 분업처럼 예술의 자율성이론은 현대 사회에서는 이론, 도덕, 예술 사이에 분업이 있다고 주장합니다. 이렇게 되면 예술이 매우 독특한 현상으로 떠오르게 됩니다. 과연 예술은 우리 삶과는 전혀 무관한 현상일까요? 예술은 세계에 대한 독특한 정보를 전혀 주지 못할까요? 그것은 우리에게 어떤 윤리적 조언도 줄 수 없을까요? 상식적으로 예술은 우리에게 윤리적 조언도 하고, 세계에 대한 더 올바른 시선도 제공할 수 있습니다. 이 점에서 예술의 자율성이론이 과연 무엇을 위한 이론인지 불분명해집니다. 예술이 자신만의 고유한 영역을 지니고 있다는 주장이 과연 예술 자체에 도움이 되는 견해일까요?

제들마이어와 현대예술의 네 가지 경향

한스 제들마이어(Hans Sedlmayr, 1896~1984)는 현대예술 경향을 '예술의 자율화'라고 표현합니다.[7] 그는 현대예술이 지닌 네 가지 특징을 제시합니다. 첫 번째는 순수 경향으로 회화, 건축, 조각 등 그 어떤 예술형식이건 상관없이 현대예술은 자신의 순수한 형식을 추구한다는 것입니다. 회화는 건축적 요소를 버린다고 합니다. 회화는 평면

7. 한스 제들마이어, 『현대예술의 혁명』, 남상식 옮김, 2001, 한길사.

적이고 건축적인 요소는 3차원이기에, 현대 회화는 점점 더 평면화 됩니다. 예를 들어 회화에 투시도법을 도입하는 것은 회화를 건축적인 요소와 혼합하는 것입니다. 그래서 투시도법을 사용한 회화는 순수한 회화가 아니라는 것입니다. 회화가 순수해질수록 제들마이어는 회화가 추상화로 나아간다고 생각합니다. 회화가 어떤 의미 전달을 위해 자기 아닌 것을 모방하거나 표현하는 것이 아니라, 오히려 자기 자신의 순수한 요소들인 물감과 평면의 기하학적 요소만을 이용

한스 제들마이어
(1896~1948)

해 자신을 구성한 것이 바로 추상화이기 때문입니다. 두 번째는 기술 숭배입니다. 기계는 기하학적 도형과 물리적 법칙으로 구성돼 있습니다. 현대 회화는 기계를 자신의 모범으로 삼아 물감과 평면적 요소를 가지고 기계처럼 자신을 구성합니다. 세 번째로 광기의 발현입니다. 이는 초현실주의 회화에서 볼 수 있습니다. 네 번째는 근원 추구입니다. 이는 표현주의가 원시적인 것, 원천적인 것을 표현하려는 시도를 가리킵니다. 이러한 현대예술의 네 가지 특징을 요약하면 '예술의 자율화'라고 할 수 있습니다. 현대예술은 오직 자신의 영역에서만 독립적이라는 것입니다. 물론 제들마이어는 현대예술의 자율성 경향이 성공적이지 못하다고 평가합니다. 이 시도는 불가능합니다. 성공적이든 성공적이지 못하든 현대예술이 자율성 경향을 지닌 것은 분명해 보입니다.

06

미술관 이론과
예술작품의 개념

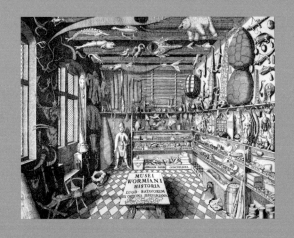

6장

미술관 이론과

예술작품의 개념

미술관을 통한 탈문맥화와 재문맥화

우리는 지난 장에서 예술의 자율성이론을 살펴보았습니다. 이 자율성이론이 현실화한 공간이 바로 미술관입니다. 미술관 이론을 살펴야 하는 이유는 우리가 보는 미술작품이 미술관에 전시돼 있기 때문입니다. 즉 미술 작품이 전시된 장소는 미술관이며, 이 미술관이란 장소가 미술 작품이 어떤 것인지 규정하는 부분이 있기 때문입니다. 우리는 보통 미술 작품을 도판이나 사진으로 만납니다. 하지만 이 작품을 직접 보기 위해서는 특정 미술관을 찾아가야 합니다. 과거 그림은 자신의 장소를 지니고 있었습니다. 그림은 그 자체로 자율적 존재가 아니라 성당 벽이나 저택의 특정한 벽 부분에 전시되기 위해 그려졌습니다. 그런데 본래의 목적과 상관없이 그림은 거래되는 상품으로써 '미술관'이라는 전혀 새로운 공간에 수집되고 배치되고 전시됩니다.

미술관이라는 새로운 장소는 예술작품을 아무런 문맥 없는 곳으로 가져와 전시합니다. 혹은 예술작품이 갖는 기존의 문맥을 제거합니다. 즉 탈문맥화합니다. 하지만 미

술관은 그 자체가 어떤 대상을 수집하고, 어떻게 배치하고 전시하느냐에 따라 이 대상에 새로운 문맥을 제공하게 됩니다. 즉 미술관은 예술작품을 재문맥화합니다. 탈문맥화와 재문맥화를 통해 미술관은 예술작품에 대한 새로운 의미부여를 시도합니다.

미술관이 예술작품을 탈문맥화한다는 것은 예술작품을 홀로 존재하는 것으로 만든다는 것입니다. 예술작품이 홀로 존재한다는 것은 예술의 자율성이론을 전제합니다. 예술 그 자체로 고유한 영역을 이룬다는 것은 예술을 독자적인 영역으로 가져오게 합니다. 원래 예술작품은 일정한 문맥을 갖고 있습니다. 시대적 문맥, 문화적 문맥, 구체적인 전시 문맥 등 한 작품은 수많은 문맥을 포함합니다. 하지만 이 작품을 미술관이라는 추상적인 공간으로 가져오는 것은 이런 구체적인 문맥을 없애는 것입니다. 이 문맥 제거의 상징은 미술관 전시 벽을 통해 볼 수 있습니다. 전시 벽은 대개가 하얀색입니다. 하얀색은 모든 개념, 규정을 부정합니다. 하얀 벽으로 둘러싸인 곳에 작품이 전시됩니다. 문맥을 없앤다는 것은 작품을 어떠한 문맥에도 의존하지 않은, 그 자체로 자립적인 존재로 세운다는 것입니다. 이 점에서 예술작품을 미술관이라는 새로운 장소로 옮겨 놓는다는 것은 탈문맥성을 강조하는 것이고, 이는 예술의 자율성이론을 이미 전제합니다.

하지만 미술관은 예술작품을 단순히 탈문맥화하지는 않습니다. 미술관은 특정 작품을 선택하고, 배치하고, 전시합니다. 미술관은 먼저 어떤 작품을 사 모을 것인지 결정합니다. 이 선택 과정을 통해 자신이 특수한 수집 개념을 전제하고 있음을 드러냅니다. 어떤 작품을 수집하는지 살펴봄으로써 우리는 특정 미술관이 내세우는 중점을 알 수 있습니다. 수집된 작품들은 일정한 방식으로 배치됩니다. 배치되는 질서는 미술관이 수집된 작품을 어떻게 바라보고 있는지 분명히 보여줍니다. 미술관은 선택적 수집을 통해 중점을 드러내고 배치적 질서를 통해 이 작품에 대한 미술관의 관점을 극명하게 표현합니다. 전시를 통해 미술관은 관객을 어떻게 생각하는지를 드러냅니다. 이런 점에서 수집되고 질서 속에 배치, 전시된 예술작품은 이미 미술관 속에서 재문맥화 됐다고 할 수 있습니다. 이 재문맥화 된 작품은 일반 대중에게 전시됩니다. 재문맥화 과정은 미술관의

여러 기능을 통해 더욱더 구체적으로 살펴볼 수 있습니다.8

르네상스 진기명품 보관소

올레 보름 (1588~1654)

앞서 미술관이 역사적으로 어떻게 탄생하게 됐는지 살펴봄으로써 우리는 현재의 미술관의 특징을 파악할 수 있습니다. 미술관의 원천은 르네상스 시기 '진기명품 보관소(Kunstkammer)' 또는 '호기심 창고(Cabinet of Curiosities)'입니다. 이 보관 장소는 왕이나 귀족의 개인 소유물 저장소로서 자연물, 인공물 등을 구별하지 않고 진기한 모든 물품을 아무런 질서 없이 한 공간에 가득 배치했습니다. 덴마크의 부유했던 의사 올레 보름(Ole Worm, 1588~1654)의 진기명품 보관소 그림을 보면 온갖 진기한 대상들이 아무런 질서 없이 배치되어 있음을 알 수 있습니다.

왜 대상들을 아무런 구별 없이 천장까지 꽉 채워 놓았는지는 여러 해석이 있습니다. 그중 가장 많이 이야기되는 것은 당시 보관소는 우주 전체를 상징하는 공간이자 우주 전체를 재현해 놓은 공간이라는 것입니다. 그렇다면 보관소는 어떻게 우주 전체를 재현할 수 있는지가 문제입니다. 당시 지배적인 세계관은 작은 사물을 소우주로 보면서 소우주와 대우주 간에 유비적 관계가 있음을 전제합니다. 즉 개별적인 사물 자체가 이미 소우주로 우주 전체를 드러냅니다. 개별 사물 자체가 우주를 드러낸다고 한다면, 개별 사물 간 구별은 의미 없고, 더욱이 이 사물들을 구별해 일정 질서로 배치하는 것 역시 무의미합니다. 개별 사물 하나하나를 주목하고, 이들을 아무 질서 없이 그대로 전시하는 것이 우주를 드러내는 가장 최선의 방식이 될 것입니다.

개별 사물들을 일정한 질서로 배치한다는 것은 개별 사물들이 소우주로서

8. 앙케 테 헤젠,『박물관 이론 입문』, 조창오 옮김, 서광사, 2018.

우주 전체를 상징한다는 믿음을 파괴하는 셈입니다. 일정한 질서에 따라 사물을 배치한다면 개별 사물이 질서 속에 일정한 위치를 차지하며 다른 사물과 일정 관계에 있음을 의미합니다. 일정 관계 속에 있는 사물은 그것만으로는 우주 전체를 상징할 수 없습니다. 왜냐하면 이 사물은 일정한 관계에 있는 또 다른 사물을 필요로 하기 때문입니다. 어떤 사물이 일정한 관계 속에 놓여 있다는 것은 그 자체가 타자가 필요함을 말합니다. 이 사물이 우주 전체와 동일하다면, 혹은 유비적 관계에 있다면, 그것은 오직 홀로 존재합니다. 하지만 이 사물이 결여적 존재이기에 타자와 질서적 관계 속에 있어야 한다면, 오로지 관계망 자체가 우주를 상징할 수 있을 것입니다. 그래서 당시 진기명품 보관소는 무질서하게 사물들을 저장해 놓았습니다. 말하자면 개별 사물 자체가 전체 우주를 드러내듯이 진기명품 보관소는 단순히 진기한 사물들을 수집해 놓는 것이 아니라 우주 전체를 드러내는 기능을 담당했습니다.

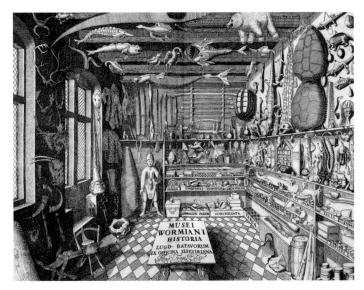

진기명품 보관소

박물관의 탄생

이러한 진기명품 보관소는 프랑스 혁명을 전후로 공적인 박물관으로 변화하게 됩니다. 주로 왕의 소유였던 보관소를 국가 소유로 수용하면서 이곳을 공적인 제도로 변경시키고, 이를 대중에게 개방하게 된 것입니다. 이처럼 진기명품 보관소가 박물관으로 변하는 과정에는 중간 단계들이 존재합니다. 이 단계들에서 개별 사물들은 점점 더 자연물과 인공물로 구별되고, 사물들을 일정한 질서로 배치하는 방식이 개발되고 있었습니다. 이 변화에는 세계관의 변화가 깔려 있었습니다. 개별 사물이 우주 전체를 드러낸다는 유비적인 사유방식이 점점 사라지게 되고 사물들을 잘 분류해 각 영역에 맞게 이들을 배치하고 전시하려는 경향이 더욱 강해졌습니다. 개별 사물이 소우주라고 여기는 것은 매우 신비주의적입니다. 이 주장은 근대화 과정, 세속화 과정을 통해 점점 더 사라집니다. 칸트의 논의를 통해 확인했듯이 우리 삶의 영역은 여러 영역으로 분화됩니다. 이론적 지식, 즉 과학의 영역, 윤리-정치적 영역, 예술적 영역은 각각의 자율적 공간을 확보합니다.

과거 보관소 속 사물들은 다양한 영역에서 온 것들입니다. 예를 들어 자연물은 이론적 지식의 대상입니다. 윤리, 정치적인 목적을 위해 중요한 물품들도 있었을 것입니다. 당연히 예술작품도 있었을 것입니다. 프랑스혁명을 통해 전통적인 세계관이 부정됩니다. 혁명의 과정은 세속화 과정과 일치합니다. 세속화란 문자적으로는 교회의 소유를 공적 소유로 바꾸는 것입니다. 이 과정을 통해 삶의 영역은 과학, 윤리, 예술이라는 세 영역으로 분화됩니다. 그리고 이에 맞춰 보관되어 오던 사물들도 각 영역에 맞게 분류되고 배치되고 전시됩니다. 그래서 보관소는 다양한 박물관으로 분리될 운명을 맞습니다. 박물관은 여러 종류의 박물관으로 분화 됩니다. 자연사박물관, 공예 박물관, 예술박물관 등이 등장하고 미술관은 그 자체가 새로운 종류의 공적 박물관으로 등장합니다.

미술관의 두 가지 기능

　미술관은 예술작품만을 수집해 한 곳에 배치하고 전시하는 장소가 됩니다. 그러면 이렇게 전해 내려온 예술품들을 잘 보관하는 것이 일차적 과제입니다. 과거에는 왕이나 귀족이 수집해 오던 공적 소유가 되면서 이들을 잘 보관하는 것은 너무나 당연한 일입니다. 하지만 미술관은 공적 제도로 작품들을 보관만 하지 않고, 일정 질서에 따라 배치하고 시민에게 전시해야 합니다. 실제로 미술관은 공적 제도가 되면서 비로소 대중에게 작품들을 공개 전시했습니다. 미술관은 그 탄생 배경 역사로부터 두 가지 서로 다른 기능을 맡게 됩니다. 우선 미술관은 작품들을 보관하고 연구하는 기능을 갖습니다. 다른 한편으로 작품들을 시민에게 공개적으로 전시해 작품들을 향유할 수 있게 해야 합니다. 여기서 보관을 더 중시해야 하는지 혹은 전시해 대중에게 알리는 것을 더 중시해야 하는지를 두고 논쟁이 생겼습니다.

　진기명품 보관소는 사물들을 수집해 보관하는 데에 더 초점을 맞췄습니다. 진기한 사물들이 보관되면 자연스레 이에 대한 연구가 동시에 진행됩니다. 그래서 박물관에 보관된다는 것은 그 사물에 대한 연구도 함께 진행됨을 의미합니다. 미술관은 일차적으로 작품들을 보관해야 합니다. 그리고 이에 대한 연구도 필수적일 것입니다. 또 미술관은 시민을 위한 공적 장소입니다. 시민들이 와서 작품들을 향유하고 무언가를 배우는 곳입니다. 대중들은 작품들을 향유하며 자신의 오락적 목적을 달성합니다. 이처럼 미술관은 두 가지 목표를 지니게 됩니다. 하나는 '연구' 목적으로 전문가들이 보관된 작품들을 통해 지식을 습득할 수 있습니다. 다른 하나는 '향유' 목적으로서 시민 대중들이 작품들을 통해 자신의 오락적 목적을 충족시킵니다. 물론 이러한 '향유'를 통해 시민들은 자기 개발을 합니다. 곧 '향유'는 시민 '교육'으로 이어집니다. '연구'와 '오락'이라는 두 가지 상이한 목적 중 초기의 미술관은 '연구' 목적에 치중했습니다. 이는 전통적인 진기명품 보관소의 성격을 그대로 물려받은 결과입니다.

박물관 개혁과 발전

장뤽 고다르 [1930~]

장뤽 고다르(Jean-Luc Godard, 1930~)의 1964년 작 영화 〈국외자들(Bande à Part)〉을 보면 이처럼 연구 목적에 치중한 미술관에 대한 대중의 인식을 엿볼 수 있습니다. 이 영화에서 밤에 범행을 벌이기 전 오딜(Odile), 아르투어(Arthur), 프란츠(Franz)는 해가 지기까지 시간을 보내야 했습니다. 프란츠는 지미 존슨(Jimmy Johnson)이란 미국인이 루브르박물관을 9분 45초라는 기록적인 시간으로 관람했다는 신문 기사를 읽고는, 같이 이 기록을 깰 것을 제안합니다. 이들은 9분 43초라는 박물관 관람 신기록을 세우며 2초를 앞당깁니다.

미술관을 이렇게 뛰어다니는 것은 당시 미술관에 대한 조롱이 담겨 있습니다. 미술관에서 우리는 조용히 작품들을 감상해야 합니다. 미술관에 가면 따라야 할 규칙을 알고 있습니다. 조용히 침잠해 명상해야 합니다. 그림 하나하나를 정성껏 봐야하며, 진지한 태도를 지녀야 합니다. 물론 작품을 향유해야 하지만, 이 향유는 진지한 명상적 태도를 전제합니다. 하지만 영화 속 세 주인공은 그림을 무시한 채 고요함을 깨뜨리면서 미술관을 달리기 장소로 뒤바꿉니다.

대중이 미술관에 관해 갖는 인식은 이처럼 안 좋았습니다. 그래서 미술관은 20세기 초부터 여러 개혁적 시도를 합니다. 그 목적은 대중에게 더 친근한 장소로 탈바꿈하는 것이었습니다. 물론 고다르는 1964년 작 영화에서조차 미술관의 엄숙한 분위기에 대한 조롱을 표현하고 있긴 합니다. 하지만 미술관이 가만히 머문 것이 아니라 대중을 위해 개혁의 몸부림을 했다는 것이 중요합니다. 개혁을 통해 미술관은 연구 중심에서 향유 중심으로 계속 변화해 가고 있습니다. 초기에는 전문 관객을 위한 전시가 주를 이루다 점점 더 전시 방식도 개혁하고 배치 방식도 대중이 쉽게 작품들을 향유할 수 있도록 변화해 왔습니다.

미술관이 '연구 목적으로 있느냐 향유 목적으로 있느냐'에 따라 전시 방법에도 변화가 있었습니다. 연구목적의 미술관은 작품들을 역사적이고 개념적인 분류방식에 따라 전시했습니다. 물론 이 전시방식이 아직도 미술관의 전시를 지배하는 틀입니다. 시대 순서에 따라 작품을 배치하고 전시한다든지 특정 주제를 중심으로 작품을 분류하고, 이 주제 안에서 다시 시대 순서에 따라 작품들을 전시하는 것은 매우 일반적인 전시방식입니다. 연대기

영화 〈국외자들〉 포스터

적인 전시를 통해 시민들은 작품들이 변화해 온 역사를 학습할 수 있고, 주제 중심의 전시를 통해 대중은 특정 주제를 특정 시기마다 작품들이 어떻게 다뤄 왔는지 파악하게 됩니다. 하지만 향유 중심의 미술관은 개념적이고 시간적인 분류에 따른 전시보다는 관객 감응형 입체모형(디오라마)을 도입합니다. 물론 이는 미술관에서는 보통의 방식이 아닙니다. 하지만 입체모형 방식은 점점 더 도입돼 미술관의 전시공간을 점점 더 차지하고 있습니다. 나아가 새로운 관객 참여형 작품들도 등장하고 있습니다. 미술관의 성격 변화에 맞춰 새로운 경향의 예술작품들이 배치, 전시되고 있습니다.

미술관과 예술작품의 상호 규정 관계

전통적인 예술작품은 자율적인 예술 영역에 홀로 존재합니다. 미술관에 홀로 존재하는 예술작품은 작품이 지녔던 시대적이고 사회적인 문맥으로부터 분리된 채, 그 자신의 형식적 속성을 통해서만 해석되기를 요구합니다. 예술의 전통적 정의에 따르면 예술작품은 자기 아닌 것을 재현하거나 모방합니다. 하지만 미술관 속 예술작품은 홀로 존재하는 것으로 자기 아닌 것을 배제합니다. 탈문맥화된 예술작품은 그 자신의 형식적인 속성을 통해서만 해석되어야 합니다. 예를 들어 우리가 본 피카소의 작품은 분명 여인들을 그린 것이 맞지만, 이러한 내용과 상관없이 이 작품은 형태, 색 등의 형식적 요소 간의 관계만을 통해 해석됩니다. 형식주의적 해석방식은 미

브라이언 오도허티 (1928~)

술관의 탈문맥화로 가능해졌습니다.

물론 예술작품은 미술관에서 새로운 문맥으로 둘러싸입니다. 특정 작품만이 선택되고, 그 작품이 특정한 방식으로 배치, 전시되는 것은 작품에 새로운 문맥을 제공합니다. 미술관 안의 하얀 벽은 작품을 진공 속에 전시하는 듯한 효과를 일으킵니다. 하얀 벽은 탈문맥화를 상징합니다. 하지만 동시에 그것은 전시장소를 신성한 공간으로 바꿉니다. 하얀 벽에 걸린 작품은 숭배 받아야 할 대상으로 변합니다. 오도허티(Brian O'Dotherty, 1928~)는 이를 두고 이렇게 말했습니다.

"하나의 갤러리는 중세 교회를 건립하는 것과 같은 엄격한 법칙을 따라 만들어진다. 외부세계는 내부로 들어올 수 없으므로 창문은 항상 굳게 닫혀 있다. 벽면은 하얗게 칠해져 있다. 빛은 천장에서 들어온다. 나무 바닥은 윤기 나게 닦여 있어서 걸을 때 발자국 소리가 나거나 카펫이 덮여 있는 경우에는 조용히 걷고 시선이 벽에 머물러 있는 동안에 발을 쉬게 할 수도 있다. 예술은 이른바, 자유로이 '자신의 삶을 살게 된 것이다'.9

하지만 미술관의 역사는 예술작품의 탈문맥성을 약화하거나 작품에 새로운 문맥을 더하는 방향으로 흘러오고 있습니다. 미술관은 점점 더 시민 대중에게 개방적 공간이 되고 있으며, 예술작품은 탈문맥화된 채 홀로 존재하는 것이 아니라 시민 대중의 참여를 통해 비로소 완성되는 존재로 변하고 있습니다. 즉 예술작품은 작가가 홀로 완성하는 것도, 미술관이 일방적으로 규정하는 것이 아니라, 오히려 작가, 미술관, 시민 대중의 협업을 통해 완성되어 가는 것이 됩니다. 이 점에서 예술작품은 완성된 존재가 아닙니다. 그리고 그것은 완성될 수도 없습니다. 그것은 전시되어야만 완성될 수 있으며, 이 완성 과정은 끝이 없습니다. 이제 예술작품은 대중에게 단순히 전시되는 것이 아닙니다. 시민 관객은 작품을 완성하는 또

9. 브라이언 오도허티, 「갤러리 공간에 대한 언급들」, 황신원 역, 『전시의 담론』, 윤난지 엮음, 눈빛, 2017, 39쪽.

다른 주체로 등장합니다. 이처럼 미술관은 시민 참여형으로 변화하고 있습니다. 연구 목적의 박물관은 차츰 사라지고 있고, 시민들이 함께 작품을 구성하며 참여하고 향유할 수 있는 미술관이 늘어나고 있습니다. 이는 미술관의 패러다임 변화를 의미합니다.

과거 연구 중심의 미술관은 예술의 자율성이론을 자신의 사상적 기반으로 가지고 있었습니다. 예술작품은 미술관에서 탈문맥화 되어 전시됐습니다. 물론 작품은 다시 일정한 질서에 따라 배치되고 전시됐기에 재문맥화 과정을 거칩니다. 그럼에도 불구하고 예술의 자율성에 대한 신념은 굳건했습니다. 예술작품은 미술관에서만 볼 수 있는 존재가 됐습니다. 미술관은 예술 공간 그 자체였습니다. 하지만 일방적으로 전시만 하는 미술관에 대한 비판 목소리가 커졌습니다. 그러자 미술관은 자기 개혁의 길을 걸었습니다. 미술관은 시민들의 참여로 더욱더 개방적 공간이 됐습니다. 예술가와 시민의 구별도 무너졌습니다. 시민들 또한 작품을 함께 구성하는 예술가가 됐습니다. 차츰 참여적 미술관이 늘기 시작했습니다.

공공미술과 탈미술관화

이 와중에 공공미술은 현재 매우 각광받는 예술 분야로 성장했습니다. 공공미술은 미술관이라는 틀을 벗어나 함께 사는 시민들이 자기 삶의 환경을 '미술품'으로 만드는 것을 독려하고 있습니다. 공공미술 사례는 너무나 많습니다. 골목을 하나의 예술 공간으로 만드는 것도 이에 해당합니다. 물론 관 주도로 사업이 이루어지다 보니 이런 공간도 개성을 잃고 있다는 비판의 목소리 또한 많습니다.

공공미술은 예술작품을 완성하는 주체가 예술가 개인이 아니라 시민 전체라는 것에 의의가 있습니다. 더 나아가 공공미술은 우리가 살아가는 구체적인 공간을 예술작품으로 만듭니다. 즉 예술작품은 이제 삶과 떨어진 자립적인 존재가 아니라 우리 삶을 형성하고, 우리 삶과 떨어질 수 없는, 함께 더불어 존재하는 것입니다. 이는 매우 혁명적 변화입니다. 즉 미술관 속에만 머물렀 예술이 이제는 미술관 바깥으로 나왔습

니다. 미술관에서 삶과 분리돼 있던 자율적 예술이 공공미술을 통해 새롭게 삶과 만났습니다.

이로써 미술관은 자신만의 공간을 유지하던 틀에서 벗어나 스스로 탈미술관화를 시도하고 있습니다. 이제 예술작품이 있는 공간은 폐쇄된 미술관이 아니라 우리가 살고 있는 삶의 현장이 됩니다. 예술작품은 원래 일정한 문맥을 지녔습니다. 하지만 미술관이라는 폐쇄 공간으로 갇혔다가 다시 우리 삶 속으로 돌아오고 있습니다.

예술의 자율성이론이 미술관 건립 초기에는 매우 중요했습니다. 미술관은 예술작품을 탈문맥화 했습니다. 이를 위한 이론적 받침이 필요했습니다. 그렇게 더해진 이론이 바로 예술의 자율성 이론입니다. 하지만 미술관은 계속 자기 변화를 위해 노력해 왔습니다. 시민 대중에게 전시하는 기능이 점점 더 중요해지고 시민이 미술관에서 향유하는 것이 늘어나면서 참여적 미술관이 확산되고, 예술작품의 개념 또한 바뀌고 있습니다. 예술작품은 이제 예술가만의 작품이 아니라 관객을 필요로 하는 의존적 존재로 바뀝니다. 참여적 미술관에서 관객은 작품을 함께 완성합니다. 또한, 공공미술을 통해 작품은 관객들의 삶과 분리될 수 없는 존재가 됐습니다. 예술작품은 이제 자율적 존재로 머무는 것이 아니라 관객들과 소통하고, 관객들에 의해 구성되고, 관객들의 삶 속에 함께하게 됩니다.

공공미술은 이처럼 예술작품의 개념을 완전히 바꿔놓았습니다. 예술작품은 공적인 작품이 됩니다. 그것은 모두의 삶에 영향을 미치고 우리 삶을 형성합니다. 예술작품은 이제 홀로 있는 것이 아니라 모두의 정체성을 확인시켜주고, 우리들 삶의 통일성을 상징하며, 개인들 서로의 연대를 강화합니다.

공공미술을 통해 미술관은 자신의 공간 바깥으로 나왔습니다. 하지만 이 때문에 미술관이 스스로 해체되기에는 이릅니다. 현대예술은 너무나 다양합니다. 아직도 미술관 안에서 현대의 대부분의 예술작품이 존재합니다. 물론 미술관 바깥으로 나온 예술작품들도 있습니다. 우리는 공공미술을 통해 이를 확인했습니다. 현대에는 너무나 다양한 예술작품들이 존재해 어떻게 모두 예술작품이

라는 개념으로 이것들을 규정할 수 있는지 불확실한 경우가 많습니다. 이것이 어떻게 가능할까요? 어떻게 수많은 종류의 예술작품이 존재하고 있고, 이들이 '예술작품'이라는 개념으로 불릴 수 있을까요? 이를 살펴보기 위해서는 현대예술에서 이뤄지는 여러 커다란 변화에 주목할 필요가 있습니다. 이러한 현대예술의 변화를 매체이론의 관점에서 살펴볼 것입니다.

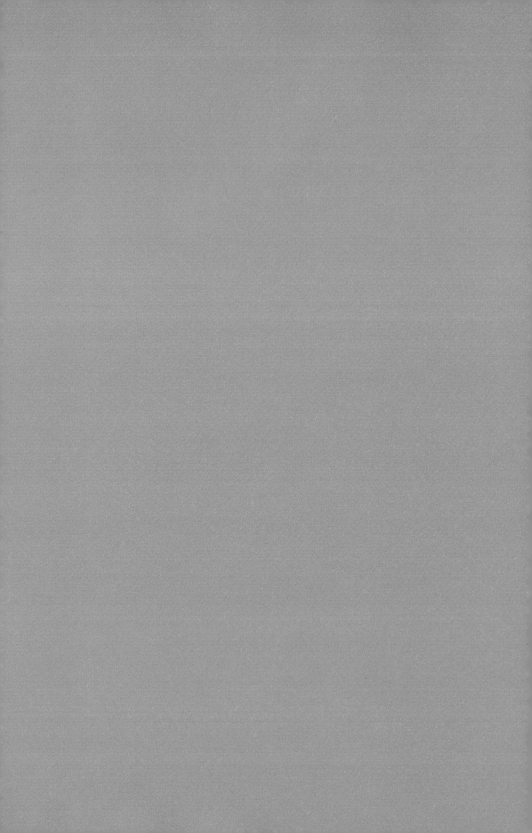

07

매체이론과
현대예술

7장

매체이론과 현대예술

우리는 지난 장까지 예술의 자율성이론과 미술관 이론을 살펴보았습니다. 이를 통해 자율적인 예술작품이라는 개념이 허물어져 가는 현상을 확인했습니다. 자율적인 예술작품은 현대에 등장한 개념입니다. 하지만 이 개념은 현대예술 전체를 설명하기에는 너무나 부족합니다. 우리는 공공미술 사례를 통해 이 개념이 사라지는 과정을 살펴보았습니다. 현대예술은 자율적인 예술작품 개념을 뛰어넘습니다. 이 장에서는 현대 매체이론과 예술의 관계 문제를 함께 알아보겠습니다. 매체이론을 깊이 다루기 보다는 지난 장에서 보았던 자율적인 예술작품이라는 개념을 매체이론이 어떻게 비판하며, 현대예술을 두고 이 이론으로부터 무엇을 배울 수 있는지를 살펴보려 합니다.

전통적인 의사소통이론과 매체이론

매체이론은 예술 분야에서 처음 등장한 이론입니다. 우리가 알고 있는 조각이나 회화, 음악, 문학 등 각 예술 형식을 고유한 매체라고 본다면, 각 매체가 가지고 있는 특성

은 각기 다를 것입니다. 정의하기에 따라 여러 방식으로 이야기할 수 있겠지만, 기본적으로 매체는 어떤 정보를 전달하는 수단을 가리킵니다. 우리는 매체이론을 허버트 마셜 매클루언(Herbert Marshall McLuhan, 1911~1980)의 이론을 통해 먼저 살펴본 후 발터 벤야민(Walter Bendix Schönflies Benjamin, 1892~1940)의 이론을 다룰 것입니다. 매클루언은 비교적 체계적인 방식으로 매체이론을 전개했기 때문에 그의 논의를 통해 우리는 매체이론에 대한 좀 더 넓은 이해를 얻을 수 있습니다. 이후 우리는 발터 벤야민의 매체이론을 통해 현대예술의 특징을 알아볼 것입니다.

전통적인 의사소통 모델에 따르면 매체는 가치중립적 수단으로 두 사람 사이에 발생하는 의사소통에서 중심점을 형성합니다. 두 사람은 자신의 정보를 매체를 통해 전달합니다. 언어, 문자, 예술적 형식 등 매체가 될 수 있는 것은 무수히 많습니다. 우리 표정 또한 의사를 전달하는 훌륭한 매체가 되기도 합니다. 또 머리 모양을 바꿔 자신의 의사를 전달하기도 합니다. 자신이 가장 좋아하는 옷을 입고 나가 상대방에서 무언가를 전달하기도 합니다. 이처럼 매체는 회화, 조각에서 옷, 얼굴 등까지 매우 폭넓은 개념입니다. 전통적인 의사소통 모델에 따르면 우리는 자신의 의사를 옷차림으로도 전달할 수 있지만, 편지나 SNS, 또는 몸짓으로도 전달할 수 있습니다. 이때 매체의 종류는 전달하려는 정보를 충실하게 나르는 중립적 수단일 뿐입니다. 즉 어떤 종류의 매체를 선택하느냐는 중요하지 않습니다. 어떤 정보를 전달할 것인가가 더 중요합니다. 이때 이 정보는 어떤 매체를 통해서도 전달될 수 있습니다. 매체는 가치중립적인 수단으로 인식됩니다. 매체가 가치중립적이라 함은 매체 자체가 자신이 나르는 정보에 어떤 변화도 가하지 못한다는 것을 의미합니다.

하지만 매체이론은 이러한 전통적인 의사소통 모델에 다른 의견을 냅니다. 매체이론은 매체가 가치중립적인 수단뿐이라는 점을 비판합니다. 오히려 매체는 종류에 따라 이미 특정 정보 전달에 특화되어 있습니다. 곧 특정 매체는 특정 정보를 전달하는 데 유리합니다. 매체이론은 각 매체가 가지는 고유성을 탐구합니다. 그리고 이 고유성에 따라 매체가 단순히 가치중립적인 수단이 아니라, 그 자체가 이미 일정한 정보를 담고 있음을 밝힙니다. 그림을 통해 20세기 미국인의 삶을 그려낸 것으로

잘 알려진 에드워드 호퍼(Edward Hopper, 1882~1967)의 1932년 작품 〈뉴욕의 방
(Room in New York)〉을 함께 볼까요? 호퍼의 그림은 여러 광고를 통해 우리에게
익숙합니다.

에드워드 호퍼[1882~1967]

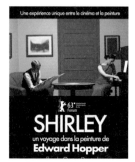

영화 〈셜리에 관한 모든 것〉 포스터

　밝은 색상 배경에 뚜렷한 대비를 보이는 인물의 얼굴과 옷차림이 호퍼 그림의 특
징입니다. 이 그림도 예외가 아닙니다. 밝은 벽면 왼편에는 그림이 걸려 있고, 그 앞에
신문을 읽고 있는 한 남자가 있습니다. 오른편에는 피아노에 손가락을 올려놓고 앉
아 있는 여자의 모습이 보입니다. 두 사람의 표정은 희미하게 가려져 있습니다. 전체
적으로 차분한 느낌입니다. 앞에는 커다란 창문이 열려 있습니다. 바깥은 어두워 보
입니다. 그래서 저녁이나 밤, 혹은 새벽임을 알 수 있습니다. 우린 두 사람이 어떤 관
계인지, 어떤 심리적 상태인지 알 수 없습니다. 다만 한 사람은 신문에 집중하고 있고
한 사람은 피아노를 건드리고 있다는 것만을 알 수 있습니다. 특정 시간도 짐작만 할
뿐, 이 그림을 통해 확실히 알 수 있는 것은 없습니다. 물론 궁금한 점은 화가에게 직
접 물어볼 수도 있습니다. 그림을 보는 것만으로는 이런 궁금증을 결코 해결할 수 없
습니다. 이러한 호퍼의 그림을 소재로 만든 영화가 있습니다. 〈셜리에 관한 모든 것〉
입니다. 감독 구스타프 도이치(Gustav Deutsch, 1952~)는 2013년에 호퍼의 그림 13
점을 소재로 이 영화를 만들었습니다. 그중 한 그림이 〈뉴욕의 방〉입니다.

　〈뉴욕의 방〉을 소재로 삼고 있는 영화 장면을 보면 시대적 배경이 경기불황이 한창
인 1932년뉴욕이라는 점을 알 수 있습니다. 방 안에 여자가 먼저 들어와 있고, 남자가

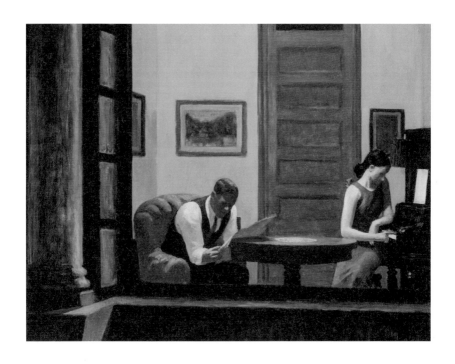

에드워드 호퍼, 〈뉴욕의 방〉, 1932, 캔버스에 유채, 73.7×91.4cm,
미국 네브래스카 대학 셸던 미술관(Sheldon Museum of Art),
© 2019 Heirs of Josephine Hopper /
Licensed by ARS, NY － SACK, Seoul.

뒤이어 들어온 것도 알 수 있습니다. 회화는 순간적인 장면만을 보여주지만 영화는 시간적 순서에 따라 각 장면을 보여줍니다. 대사를 보면 둘은 부부고, 남편은 신문기자, 아내는 연극배우입니다. 그리고 그녀는 자신이 연극단원과 함께 떠나야 한다고 독백조로 이야기합니다. 물론 이 구성은 감독의 상상력입니다. 우리도 호퍼의 그림을 다르게 해석해 완전히 다른 이야기로 만들 수 있을 것입니다. 우리가 영화를 통해 이 정도의 이야기만 들어도 회화와 영화라는 매체의 차이점을 금세 알 수 있습니다.

보통 영화에 관한 책을 보면 두 종류로 나눌 수 있는데, 하나는 영화라는 매체적 특성에 집중하는 책이고, 다른 하나는 영화가 주는 메시지를 해설하고 분석하는 책입니다. 주로 후자가 많이 나와 있습니다. 예를 들어 어떤 영화는 일정한 메시지를 전하는데, 이 메시지가 어떤 철학자의 주장을 뒷받침하고 있다는 식입니다. 이런 해설이 지나치기 쉬운 것은 영화라는 매체가 가지는 고유성입니다. 우리는 호퍼의 그림과 도이취의 영화가 비슷한 장면을 놓고도 그 전달하는 내용이 전혀 다름을 알 수 있습니다. 이 차이점의 근본적인 원인은 어디에 있을까요? 바로 매체의 차이에 있습니다. 회화와 영화라는 매체가 전달하는 정보의 질과 양의 차이를 발생시킵니다.

매클루언의 매체이론

허버트 마셜 매클루언(Herbert Marshall McLuhan, 1911~1980)은 캐나다 매체이론가로서, 그의 대표적인 저서는 1962년 작인 『구텐베르크 은하계』와 1964년 작인 『미디어의 이해』입니다. 『구텐베르크 은하계』는 '인간 역사'를 '매체의 역사'로 해석합니다. 지배하는 매체에 따라 인간 본성도, 인간이 구현한 문화도 달라진다는 것이 그 요지입니다. 의사소통의 기술이 구술, 문자, 인쇄물, 전자 같은 매체로 변하면서 이것이 어떻게 인간의 인식방식에 영향을 미쳤고, 사회적 조직을 어떻게 형성했는지 탐구합니다.

『미디어의 이해』는 "미디어는 메시지다."는 유명한 명제를 제시합니다. 여기서 미디어는 매체와 동일한 표현입니다. 이 내용은 매체 자체가 의사소통을 위한 가치중립적인 수단이 아니라 그 자체가 이미 메시지를 담고 있는 정보 덩어리라는 것입니다. 예를

들어 우리는 텔레비전이라는 매체가 가지는 특수한 측면에 주목하지 않고, 텔레비전이든 라디오든 팟캐스트든 어떤 매체든지 상관없이 '좋은 내용을 담은 프로그램이 좋은 거다.'라는 생각을 가질 수 있습니다. 좋은 내용의 프로그램을 라디오를 통해서든, 텔레비전을 통해서든 듣거나 보게 되면 이는 유익하다고 생각합니다. 하지만 이는 전통적인 의사소통 모델에 따른 이야기입니다. 매체이론은 매체가 전달하는 정보에 집중하지 말고 매체 자체에 집중하라고 조언합니

허버트 마셜 매클루언
[1911~1980]

다. 우리 생각과 행동을 지배하는 것은 매체이지, 그 콘텐츠가 아니라는 것입니다. 텔레비전이 아니라 그것이 전해주는 뉴스, 드라마, 영화 작품들에 우리는 관심을 갖습니다. 하지만 이런 내용보다 더 중요한 것은 텔레비전이라는 매체 자체입니다. 다만 우리는 텔레비전의 영향력을 제대로 의식하고 있지 못합니다. 왜냐하면 우리는 매체 자체보다는 그것이 전달하는 정보에 집중하는 경향이 있기 때문입니다. 그래서 매클루언은 "미디어는 메시지다"는 명제를 강하게 주장했습니다.

매클루언은 인간 역사에서 지배적인 매체를 세 가지 꼽습니다. 구술, 문자 혹은 인쇄, 전자라는 매체입니다. 그리고 각 매체가 인간과 그 사회의 본성을 규정한다고 주장합니다. 즉 "존재가 의식을 규정한다"고 주장합니다. 구술이라는 매체는 인간을 공간적으로 함께 있게 만듭니다. 입으로 하는 말은 금세 사라지지만 사람을 한데 모읍니다. 말은 금세 사라지기 때문에 구술문화에서는 반복적이고 정형화된 표현을 많이 사용합니다. 이 표현은 사용하기 쉽고, 들어 기억하기에도 쉽습니다. 또 사람을 한데 모으기 때문에 구술문화에서는 공동체 문화가 발달합니다. 이에 반해 인쇄문화는 인간을 개인으로 뿔뿔이 흩어 놓습니다. 인쇄문화의 작가는 골방에서 자신의 작품을 완성하고, 독자는 자신의 방에서 홀로 작품을 읽습니다. 인쇄문화에서는 반복적이고 정형화된 표현을 낮게 평가합니다. 문장은 반복되어선 안 되고, 반복된 표현을 사용하는 것은 전혀 예술적이지 않습니다. 새로운 표현, 새로운 방식이 중요합니다. 인쇄문화에서 인간은

개인주의화 됩니다. 그리고 창조적이고자 합니다. 구술문화는 청각과 시각, 촉각 등 모든 감각을 중시합니다. 우리가 마주하고 이야기할 때 모든 감각이 함께 작동합니다. 하지만 인쇄문화는 시각만을 중시합니다. 우리가 책을 읽을 때 시각 외 감각들은 작동하기를 최소화합니다. 오로지 시각만이 시각적 매체에 집중합니다. 인쇄문화는 개인주의화 된 정치 문화를 촉진합니다. 전자 문화에서는 인터넷 커뮤니티가 발달합니다. 공간적 거리가 전자적 매체를 통해 좁혀집니다. 넓기만 하던 세상은 지구촌이라는 좁은 공간으로 변합니다. 전자 문화는 시각과 청각 등 모든 감각을 중시합니다. 전자 문화는 세계공동체 문화를 촉진합니다. 이처럼 각 매체는 중시하는 감각이 있습니다. 그리고 인간은 매체의 영향을 받아 자신의 모든 감각을 사용하는 대신 특정한 감각에 집중합니다. 이렇다 보니 인간은 매체의 영향을 받아 변합니다.

뜨거운 매체와 차가운 매체

매클루언은 각 매체를 '뜨겁다'와 '차갑다'고 상대적으로 구별합니다. '매체가 뜨겁냐, 차갑냐'는 구분 기준은 매체의 기술적 속성에 따른 해상도(definition) 차이입니다. 해상도란 '데이터가 충분한 정도' 즉 특정 매체가 담아낼 수 있는 정보의 양을 뜻합니다. 예를 들어 우리가 모니터를 선택할 때 기준 중 하나는 그것이 HD인지, FHD인지, UHD인지입니다. 화소의 차이는 모니터가 우리에게 전달하는 정보의 양을 규정합니다. 화소가 많으면 많을수록, 즉 해상도가 높으면 높을수록 모니터는 우리에게 많은 정보를 제공합니다. 그리고 모니터가 많은 정보를 제공하면 할수록 우리의 시각은 이를 수용하려고 더 적극적으로 작동합니다. 그래서 해상도가 높은 모니터를 보면 우리는 소위 딴 짓을 못 합니다. 왜냐하면 우리가 딴 짓을 하기에는 다가오는 정보를 수용하기에도 너무 바쁘기 때문입니다. 이에 반해 우리는 라디오를 들으면서 다른 일을 동시적으로 수행할 수 있습니다. 라디오는 텔레비전보다 제공하는 정보의 양이 적기 때문입니다. 그래서 라디오는 텔레비전에 비해 차가운 매체라 할 수 있습니다.

이처럼 매체의 해상도가 높을수록 우리는 이 매체 앞에서 더 수동적으로 변합니다.

우리는 멍하니 매체가 전해주는 정보를 받아들이면서 자신의 생각을 덧붙일 틈이 없습니다. 반대로 해상도가 낮은 매체일수록 우리는 능동적으로 바뀝니다. 매체 앞에서도 딴짓할 수 있고, 매체가 보여주는 장면에 자신의 상상력을 더할 수도 있습니다. 매체가 충분히 다 보여주지 않기 때문에 매체가 보여주는 장면을 자신의 상상력으로 완성할 수 있습니다. 이처럼 해상도가 낮은 매체를 맥클루언은 '차가운 매체'라고 부릅니다.

앞에서 회화와 영화 중 어떤 매체가 더 뜨거울까요? 바로 영화입니다. 영화는 더 많은 정보를 우리에게 줍니다. 회화는 하나의 장면만을 보여줍니다. 반면 영화는 이 장면 말고 또 다른 장면도 제공하고, 음성까지도 들려줍니다. 그러니 영화는 회화보다 훨씬 더 해상도가 높습니다. 호퍼의 그림을 보면서 우리는 여러 생각을 하게 됩니다. 그림 속 두 사람의 관계를 애인이라고 상상하고, 친척이라고도 상상합니다. 하지만 이 추측은 끝없이 이어질 수밖에 없습니다. 두 사람의 직업에 대해서도 우리는 추측할 수 있습니다. 이처럼 회화는 우리의 상상력을 활성화하고, 참여를 요구합니다. 이에 반해 영화는 상상을 막고, 상대적으로 수동적인 태도를 요구합니다. 우리는 어떤 추측도 필요 없습니다. 영화 대사가 우리가 궁금한 모든 것에 답변을 제공하기 때문입니다. 차가운 매체는 우리의 참여를 요구하는 반면, 뜨거운 매체는 우리에게 수동적 태도를 강요합니다.

매클루언은 현대 매체이론을 매우 체계적인 방식으로 발전시켰고, 이 매체이론의 중요성을 잘 보여주었지만, 현대적인 매체이론을 처음으로 발전시킨 이론가는 발터 벤야민입니다. 그의 매체이론은 전통적인 의사소통 모델과 다르면서도 "존재가 의식을 규정한다"는 입장을 매클루언과 동일하게 대변합니다.

발터 벤야민의 매체이론

발터 벤야민(Walter Benjamin, 1892~1940)은 1940년 9월 27일에 자살로 생을 마감했습니다. 나치 독일을 피해 스페인에 갔다가 더 이상 피할 곳이 없음을 깨닫고 스스로 삶을 저버린 것입니다. 그는 철학자이면서 문예비평가로 유명하기도 하지만, 특히나 매체이론가로도 명성이 높습니다. 그는 매체이론을 통해 현대예술의 특징을 제시합니다.

발터 벤야민 (1892-1940)

벤야민은 전통적 예술의 매체적 특성에 주목합니다. 문학과 음악은 여기서 제외하겠습니다. 회화나 조각, 건축 등은 '원본'이라는 특성이 있습니다. 특히 회화나 조각의 경우가 더욱 그러할 것입니다. 어떤 그림이 원본이라고 하면, 이 그림의 내용이 어떠하든 원본이라는 이유로 그것은 중요시됩니다. 물론 모든 원본 그림이 중요한 것은 아닙니다. 하지만 원본이라는 특성이 그림에 중요성을 부여하는 것은 분명합니다. 전통적인 예술작품은 원본이란 특성을 핵심으로 합니다. 원본이란, 세상에 하나밖에 없다는 것입니다. 이 유일무이함은 지금 바라보고 있는 작품에 아우라를 부여합니다. 아우라란 아래 사진처럼 햇살이 나뭇잎 사이로 비쳐올 때 현상을 가리킵니다.

벤야민은 아우라란 "공간과 시간으로 짜인 특이한 직물로서, 아무리 가까이 있더라도 멀리 떨어져 있는 어떤 것의 일회적인 현상"이라고 정의합니다. 즉 "어느 여름날 오후 휴식 상태에 있는 자에게 그늘을 드리우고 있는 지평선의 산맥이나 나뭇가지를 따라갈 때-이것은 우리가 산이나 나뭇가지의 아우라를 숨 쉰다는 뜻입니다."10

이 아우라는 우리에게 그림을 통해 매우 익숙합니다. 우리가 2장에서 본 〈빵과 물고기의 기적〉 그림을 다시 한번 볼까요? 가운데에 서 있는 인물이 예수인데, 그 얼굴에서 광채가 뻗어 나옵니다. 우리는 이를 '아우라'라고 합니다.

아우라가 빛나는 순간

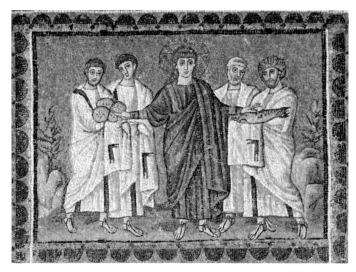

〈빵과 물고기의 기적〉, 520년경, 모자이크,
이탈리아 라벤나 산 아폴리나레 누오보 바실리카
(Basilica di Santa Apollinare Nuovo).

제의가치와 전시가치

아우라는 예수의 얼굴에만 있는 것이 아닙니다. 회화 작품의 유일무이함, 원본
성이 그림에 아우라를 부여합니다. 물론 이 아우라는 액자 주변으로 뻗어 나가
는 모양새일 것이고 이를 위해 액자를 아우라가 뻗어 나가는 형태로 제작할 필
요는 없습니다. 우리는 회화 작품을 볼 때, 그리고 그것이 진품임을 알 때 작품
에서 광채가 뻗어 나오는 것처럼 느낍니다. 이 아우라 앞에서 우리는 작품에 대
한 '제의가치'를 발견합니다. 즉 작품에 대한 경외감을 느낍니다. 때로 아우라
가 뻗어 나오는 작품 앞에서 숙연해지기도 합니다. 우리가 잘 아는 불화나 교회
의 제단화는 이를 잘 보여줍니다. '제의가치'란 한 작품이 원본이라는 이유로 획득하는 것

10. 발터 벤야민, 「기술복제시대의 예술작품」, 『발터 벤야민 선집2』, 최성만 옮김, 길, 2007, 50쪽.

입니다. 한 작품이 원본일 경우 우리는 그것을 경외할 만한 가치가 있는 것으로 여깁니다.

하지만 기술적으로 복제 가능한 매체인 사진과 영화의 등장은 이런 예술작품에 가졌던 전통적인 태도를 혁명적으로 변화시킵니다. 사진은 그림을 복제하기 시작했습니다. 우리가 보는 대부분의 그림은 사진으로 복제된 것들입니다. 이를 통해 그림들은 자신의 유일무이함을 잃어버렸습니다. 물론 원본은 오로지 하나밖에 없습니다. 또 우리는 원본 그림을 보기 위해 먼 거리를 달려가기도 합니다. 하지만 지금 시대에 반드시 그래야 할 필요가 없습니다. 충분히 사진을 통해, 좋은 모니터를 통해 그림을 자세히 볼 수 있기 때문입니다. 이러한 복제기술은 전통적인 예술작품의 유일무이함을 파괴합니다. 이를 통해 예술작품에 항상 따라다니던 아우라 또한 사라지게 됩니다.

작품이 가지는 아우라는 작품에 제의가치를 부여했습니다. 하지만 아우라를 상실한 작품은 당연히 제의가치도 함께 잃습니다. 벤야민은 현대예술에 새로운 가치가 주어지는데 이를 '전시가치'라고 부릅니다. 우리는 그림을 그냥 봅니다. 이제 더는 경외감을 느끼며 그림을 보려 하지 않습니다. 그냥 그림이 보이는 대로 봅니다. 그리고 그림의 가치는 그림이 보여주는 대로, 즉 전시가치에 따라 결정됩니다. 그림이 원본이라는 이유로 더 좋게 보이지는 않습니다. 그래서 벤야민은 "예술작품의 기술적 복제가능성의 시대에서 위축되는 것은 작품의 아우라이다."라고 주장합니다.11 복제가능한 기술적 매체 등장을 통해 예술의 제의가치는 전시가치로 대체됩니다. 아직도 작품의 제의가치를 주장하는 것은 시대에 맞지 않습니다. 우리는 작품의 전시가치를 더 강조하는 시대에 살고 있습니다.

11. 발터 벤야민, 「기술복제시대의 예술작품」, 105~106쪽.

매체와 현대예술의 개념 변화

　복제기술 매체의 등장은 예술작품 개념을 변화시켰습니다. 예술작품은 항상 제의적 가치를 지니고 있었고, 우리에게 숭배적 태도를 요구했습니다. 이는 예술의 자율성과도 연결됩니다. 자율적 예술작품은 원본성을 강조하며 스스로를 우상화하는 경향을 지닙니다. 예술은 자신만의 왕국 속에 있으려 하며, 어떤 외부 침투도 허용하지 않습니다. '하얀 벽'은 예술작품에 자율적이고 신성한 분위기를 더해 줍니다.

　제들마이어는 현대예술의 네 가지 특징을 들면서 이것이 예술의 자율화로 나아가고, 이는 예술의 우상화 작업으로 이어진다고 주장합니다. 현대예술이 추구하는 이상은 순수성, 기하학, 기술만능주의 등이며, 이는 사실상 현대의 우상에 불과하다고 평가합니다. 현대예술이 이를 성취하면 할수록 예술은 숭배의 대상이 된다고 합니다. 우리가 제들마이어의 논의를 모두 받아들일 필요는 없습니다. 제들마이어의 논의는 우리가 후에 다시 한번 검토할 예정입니다. 순수 예술로서 자율성을 드높이려는 시도는 반드시 예술의 우상화 작업으로 나아간다는 것이고, 이러한 경향이 현대예술에서도 아직 남아있다는 것입니다. 이 시도는 예술의 절대화, 예술의 우상화로 나아가며, 이는 전통적인 예술작품 개념을 복원하려는 시도입니다.

　복제기술은 이러한 예술의 자율적 왕국 속으로 침투합니다. 그리고 결국 복제기술매체의 등장으로 아우라가 허물어지기 시작합니다. 이로써 예술작품의 개념 또한 변화됩니다. 우리는 이제 예술작품을 숭배하지 않으며, 예술가도 숭배하지 않습니다. 물론 이런 태도가 완전히 사라졌다고 할 수 없지만 그 강도는 매우 줄어들었습니다. 이런 기술의 영향력에 대해 벤야민은 다음과 같이 쓰고 있습니다.

일반적으로 정식화하자면, 복제기술은 복제된 것을 전통 영역으로부터 분리시킨다. 복제기술이 복제를 대량화하면서, 기술은 작품의 일회적 현존을 작품의 대량적 현존으

12. 발터 벤야민, 「기술복제시대의 예술작품」, 47쪽.

로 대체한다. 기술은 수용자가 각자의 상황에서 복제품을 접하게 함으로써, 복제된 것을 현재화한다.12

벤야민은 사진과 영화에 대한 분석을 매우 중시했습니다. 그는 새로운 매체의 변화가 우리에게 얼마나 커다란 영향력을 주는지 강조합니다. 현대예술은 매체 변화를 통해 더는 자신의 아우라를 주장하지 못하게 됐습니다. 예술의 자율적인 왕국은 이제 가능하지 않습니다. 우리는 복제기술 덕분에 편하게 예술작품을 감상하게 됐습니다. 작품이나 예술가를 우러러볼 필요가 없습니다. 작품과 나, 예술가는 동일한 높이에 서 있게 되고, 동일한 높이에서 서로 대화를 나누면 됩니다.

우리는 매체이론을 살펴보면서 매체가 커다란 영향력을 지니고 있으며, 매체를 통해 우리가 예술작품에 대해 가지는 태도가 변했음을 확인했습니다. 아우라를 가지던 예술작품은 이제 현대에 존재하지 않습니다. 예술작품은 자신이 보여주는 만큼 자신의 가치를 가집니다. 우리는 현대예술을 수평적으로 보기 시작했습니다. 자유로운 해석의 시대가 열린 것입니다. 자유로운 해석의 시대가 열린 것이 벤야민의 분석대로 새로운 매체의 등장 때문일까요? 새로운 매체의 등장은 이러한 경향을 가속하는 데 기여했습니다. 하지만 그것이 전부는 아닙니다. 우리는 좀 더 커다란 예술사적 흐름에 주목해야 합니다. 그리고 이러한 흐름으로부터 예술작품의 변화와 현대예술의 특징을 살펴야 합니다.

08

예술종말론과
현대예술

8장

예술종말론과 현대예술

앞서 발터 벤야민의 매체이론을 중심으로 현대예술의 특징을 살폈습니다. 이에 따르면 현대예술은 제의가치가 아니라 전시가치만을 가지며, 자신의 아우라를 상실합니다. 아우라의 상실을 통해 우리는 예술을 좀 더 객관적인 시각에서 바라볼 수 있습니다. 또 아우라의 상실로 자율적인 예술작품은 현대에서는 이제 불가능합니다. 이번 장에서 우리는 '예술종말론'이라는 개념에 대해 함께 생각해 보고자 합니다. 이를 통해 우리는 자율적 예술개념을 넘어서면서, 벤야민의 논의를 수용하면서도 또한 현대예술 전체를 설명할 수 있는 하나의 이론적 틀을 얻을 수 있을 것입니다.

현대예술의 특징

현대미술관에 가본 적이 있습니까? 만약 여러분이 현대미술관에 가본다면 매우 불쾌한 상태에 빠질 수 있습니다. 우리가 배워왔던 예술과는 전혀 다른 무언가가 전시될 때도 있을 것입니다. 심지어 작품들을 보면서 '이것이 정말 예술이란 말인가?'라는 질문이

나오는 경우가 많을 것입니다. 그리고 미술관을 돌아본 후 입장료가 아깝다는 생각도 들 것입니다. 물론 이는 현대예술에 한정해서 이야기하는 것입니다. 현대예술은 뭔가 독특합니다. 독특하다는 것이 어렵다는 의미일 수 있고, 장난 같다는 의미도 될 수 있습니다. 현대예술은 각종 실험의 집합소와 같습니다. 예술가들은 갖가지 실험을 합니다. 여러분들이 소위 '아름다운' 그림을 보고자 원한다면 현대미술관은 피해야 합니다. 여러분들이 아름다운 음악을 듣고자 한다면, 현대음악은 피해야 하는 것과 같습니다. 현대미술은 매우 이해하기 어렵습니다. 그리고 '이것도 예술인가?'라는 물음을 계속 제기합니다. 우리는 현대미술관을 둘러본 후 '예술이 도대체 무엇인가?'라는 물음에 시달려야 합니다. 물론 정답을 쉽게 찾을 수 없습니다. 그리고 아무리 노력해도 정답이 없을 수 있습니다. 우리는 6장에서 미술관과 공공미술 개념을 통해 예술작품의 개념이 변화하는 측면을 살펴보았습니다. 예술에 관한 전통적인 정의가 존재합니다. 이를 모방론과 표현론이란 개념을 통해 살펴보았습니다. 하지만 예술이란 불변하는 것이 아닙니다. 예술 또한 시대에 따라 계속 변화해 갑니다. 이는 너무나 당연한 일입니다. 그런데 현대예술은 그 변화 속도가 너무나 빠른 듯 보입니다. 심지어 스스로 예술임을 포기하는 시도 또한 감행할 수가 있습니다. 현대예술은 이처럼 예술에 관한 혼란한 모습을 우리에게 줍니다. 이러한 현실에서 단토는 '예술종말론'이란 명제를 제시합니다.

단토의 예술종말론

아서 단토(Arthur Danto, 1924~2013)는 최근까지 왕성한 활동을 해온 미국의 예술철학자입니다. 그의 가장 유명한 이론이 바로 '예술종말론'입니다. 단토는 현대예술에서 '예술을 어떻게 정의할 것인가?'의 문제가 불거져 나오는 것을 지켜봤습니다. 단토는 '예술종말론'이란 명제를 제시하면서 예술 정의의 문제를 새로운 방향으로 돌려놓았습니다.13

13. Arthur C. Danto, *The philosophical disenfranchisement of Art*, Columbia University Press, 1986,
 아서 단토, 『일상적인 것의 변용』, 김혜련 옮김, 한길사, 2008.

아서 단토 (1924~2013)

단토는 인간의 역사를 인간이 대상, 세계를 인식하는 역사로 규정합니다. 인간은 처음에는 무시무시한 자연의 위력 앞에서 한계를 느꼈습니다. 한계에서 벗어나기 위해 인간은 자신만의 방어수단을 갖추게 됩니다. 집도 짓고, 도구도 사용하면서 자연의 위력으로부터 자신을 보호합니다. 이런 인간이 자연을 자신의 힘 아래 굴복시키겠다는 야망을 품게 됩니다. 소위 '자연지배'라는 욕망이 인간에게 생겨난 것입니다. 인간은 자연을 지배하기 위해 그것을 탐구하기 시작합니다. 자연을 제대로 알아야 그것을 지배할 수 있습니다. 인간은 자연을 탐구해왔고, 지금도 진행중입니다. 예술 또한 모방론과 표현론에 따라 자연을 모방, 표현하면서 자연을 탐구해왔습니다. 단토는 우리 인간이 자연, 세계, 우주를 탐구해 왔는데, 이것의 종결점이 무엇인지 묻습니다.

우리가 거대한 대상인 자연을 모두 탐구한 후에는 무엇을 할까요? 또 무엇을 해야만 비로소 그것을 통해 우리가 자연을 모두 탐구했다는 것, 자연에 대한 모든 것을 알아냈다는 것의 표지가 될까요? 물론 우리 인간이 자연의 모든 것을 알아낼 일은 없을 것입니다. 예를 들어 우리는 아직도 화성에 대해 별로 아는 것이 없습니다. 우리는 안드로메다 은하계를 아직도 탐험하지 못했습니다. 그리고 이 탐험은 언제 이루어질지, 과연 이루어질 수는 있을지 의문입니다. 하지만 그렇다고 해서 우리가 자연을 모두 알아내지 못했다고 말할 수 있을까요? 우리가 다른 은하계를 모두 속속들이 탐험해서 관찰하지 않으면 자연 전체에 대해 아직 무지하다고 할 수 있을까요? 그렇지는 않습니다.

만약 우리가 자연에 대한 기본적인 원리들을 모두 파악하게 된다면, 자연의 구체적인 요소들을 모두 경험하지 않는다고 하더라도 이들이 작동하는 방식을 예측할 수 있고, 자연의 모든 사건이 왜 일어나는지 충분히 설명할 수 있습니다. 만약 그런 상태라면 우리가 자연에 대한 모든 것을 알게 됐다고 할 수 있지 않을까요? 여기서 단토는 '우리가 이런 상태에 도달하게 되면 우리는 도대체 무엇을 하게 될까?'라고 질문합니다. 단토에 따르면 우리가 이런 상태에 도달하게 되면 자기 자신에 관한 질문을 하게 될 것이

라고 합니다. 즉 '나는 누구인가?', '우리는 누구인가?', '우리의 정신은 무엇인가?' 등의 질문입니다. 왜냐하면 우리가 결국 자연에 대한 모든 것을 알게 됐을 때, 그 내용은 사실상 우리의 머릿속에서 구축된 것이기 때문입니다. 즉 이 내용은 우리 정신 작동을 통해 구성된 것입니다. 결국 자연에 대한 모든 것은 우리 정신의 작동방식에 따라 구축된 것입니다. 예를 들어 수학의 여러 법칙은 자연을 설명하는 데 매우 핵심적인 역할을 합니다. 그렇다면 수학의 여러 법칙은 어디서 왔을까요? 우리의 정신에서 왔습니다. 구체적인 법칙의 내용은 바로 우리의 정신의 작동방식으로 구성됩니다. 우리 정신은 예를 들어 '일 더하기 일은 이(1+1=2)'라고 답합니다. 그리고 다르게 대답할 수 없습니다. 이것이 우리 정신의 작동방식입니다.

결국 자연에 대한 모든 것을 알게 되면 우리는 자기 자신에 관해 물음을 제기합니다. '자연에 대한 모든 비밀을 파헤친 우리 정신이란 어떤 존재인가?' '지금까지 내가 자연을 열심히 연구해 왔는데, 열심히 탐구해 온 나는 도대체 어떤 존재인가? 그리고 나는 왜 이렇게 탐구만 하는 것일까? 그 의미는 무엇일까?' 이런 물음이 제기되면 우리는 그때야 비로소 전체 자연을 파악했음을 깨닫게 될 것입니다. 단토에 따르면 철학에서는 아직 이 질문이 제기되지 않았습니다. 왜냐하면 철학은 진리를 탐구해야 하는데, 우리가 과연 '진리'라는 것을 궁극적으로 획득할 수 있는지 의문이기 때문입니다. 앞으로도 우리가 과연 진리를 획득할 수 있을지는 불투명합니다. 그런데 예술사를 보니 예술은 이미 이러한 질문을 제기했습니다. 단토는 마르셀 뒤샹(Henri Robert Marcel Duchamp, 1887~1968)의 1917년 작 〈샘〉을 자주 그 예로 듭니다.

뒤샹의 〈샘〉과 예술종말론

뒤샹은 초기에는 20세기 초에 유행하던 모든 기법을 모방한 화가였습니다. 입체파부터 시작해서 인상주의, 표현주의, 미래파, 야수파 등의 기법을 모두 섭렵했습니다. 그러다가 그는 자전거 바퀴를 그대로 전시한다는 생각을 처음 선보였고, 두 번째가 바로 변기였습니다. 말하자면 이제 그는 누군가의 기법을 모방하는 것이 아니라 자기 자신

마르셀 뒤샹, 〈샘〉, 1917(replica 1950), 혼합재료, 63×48×35㎝,
미국 필라델피아 미술관(Philadelphia Museum of Art),
© Association Marcel Duchamp / ADAGP, Paris, 2019.

만의 독특한 무엇을 보여주려고 시도했습니다. 뒤샹은 변기에 〈샘〉이란 이름을 붙였고, 자신의 이름 대신 머트(Mutt)란 이름을 쓰고는 평론에 스스로 이 작품을 변호했습니다.

마르셀 뒤샹(1887~1968)

단토는 뒤샹의 〈샘〉이야말로 예술이 자기인식, 자기 동일성에 도달한 순간을 기록하고 있다고 주장합니다. 예술이 '자기란 무엇

인가?'란 질문을 던진 기념비적인 작품이 바로 뒤샹의 〈샘〉입니다. 뒤샹은 기성품을 예술작품으로 전시했습니다. 예술은 그전까지 항상 자기 아닌 것을 모방하거나 표현해왔습니다. 모방을 통해 예술은 자기 아닌 것을 충실히 담아내려 노력했습니다. 표현을 통해 예술은 예술가의 주관적인 느낌과 생각을 전달했습니다. 즉 예술은 항상 자기 아닌 것만을 전달해왔습니다. 당연히 관람객들은 미술관에서 예술의 전통적인 기능을 기대합니다. 사실 현재 우리 대부분은 미술 작품을 접할 때 같은 기대를 가집니다. 그런데 뒤샹의 〈샘〉은 여지없이 기대를 무너뜨렸습니다.

예술은 예술사를 통해 대상을 표현해 왔습니다. 이는 인간이 역사 속에서 자연을 탐구해 왔던 것과 같습니다. 인간은 자연에 대한 탐구를 진전시켜 인식의 진보를 이룩했습니다. 인식의 진보는 결국 자기 자신에 관한 물음입니다. 인간이 자기 자신에 관해 묻기 시작할 때, 이는 이미 인식의 진보가 끝을 맞이했음을 의미합니다. 철학이나 과학은 아직 이러한 진보의 끝에 다다르지 못했습니다. 하지만 예술은 자신의 역사를 통해 다른 면모를 보여줍니다. 예술은 모방과 표현을 통해 세계를 그려왔습니다. 이는 세계에 대한 인식적 진보를 나타냅니다. 그리고 뒤샹의 〈샘〉은 결국 '예술이란 도대체 무엇인가?'라는 질문을 제기합니다. 즉 예술이 스스로 자기 자신에 관한 물음을 제기합니다. 이러한 물음 행위는 이미 예술의 인식적 진보의 역사가 종말을 맞이했음을 증명합니다. 이처럼 예술은 그 인식적 진보에 종말을 맞이했습니다. 그리고 예술은 자기반성적으로 변했습니다. 즉 예술은 자기 자신에 관한 질문을 던지기 시작했습니다. 예술은 이제 자기 아닌 것이 아니라 자기 자신

을 반성의 대상으로 삼기 시작했습니다. 여기서 단토의 말을 직접 들어보겠습니다.

"예술이 자기 고유의 역사를 내면화하고, 우리 세기에 일어났던 것처럼, 자신의 역사를 의식하게 될 때, 그래서 자기 역사에 대한 의식이 그의 본성에 속하게 될 때, 예술은 아마도 어쩔 수 없이 마침내 철학으로 바뀌게 된다. 그러면 이제 예술은 사실상 아주 결정적 의미에서 하나의 종말에 도달한 셈이다."14

단토는 여기서 예술이 자기 역사를 스스로 의식하게 된다고 주장합니다. 예술은 이런 과정을 모두 거친 후에야 비로소 자기 자신에 관한 질문을 던질 수 있습니다. 예술이 자기 자신에 관한 질문을 할 수 있다는 것은 스스로 자신이 속해 있던 진보의 역사에서 벗어난다는 것을 전제합니다. 이는 예술이 자신이 걸어온 길 전체를 스스로 의식하면서 여기로부터 탈피한다는 것을 의미합니다. 우리는 여러 가지 생각에 잡혀 있을 때가 많습니다. 이러한 생각에서 탈출할 수 있는 유일한 방법은 우리가 이러한 생각을 '객관화'하는 것입니다. 즉 자기 자신을 반성하게 될 때, 이러한 생각에서 벗어나게 됩니다. 예술도 이 과정을 거치게 됩니다.

여기서 단토는 예술이 자기 자신에 관해 묻는 행위를 철학이라고 규정합니다. 이는 전혀 이상하지 않습니다. '예술이란 무엇인가?'라는 물음은 전통적으로 철학의 물음이었습니다. 예술가는 이 물음을 던지긴 하지만 본격적으로 던지지 않습니다. 전통적으로 예술가는 선배 예술가로부터 배우고 이를 실행합니다. 이러한 도제식 학습에서 '내가 도대체 왜 이것을 하고 있지?'라는 물음은 배제됩니다. 예술가에겐 자신이 해야 할 일이 너무나 자명했습니다. 스승이 하던 대로 따라하면 그만이었습니다. 하지만 철학자는 세상의 모든 것에 질문을 던집니다. '그것은 무엇인가?'와 같은 '무엇-물음'이, 예를 들어 플라톤의 대화편에 나오는 소크라테스에게는 가장 중요한 질문이었습니다. '예술이란 무엇인가?'란 물음은 전통적으로 철학이 던진 것이고, 철학이 답하려 했습니다.

14. Arthur C. Danto, *The philosophical disenfranchisement of Art*, 16쪽

예술의 모방론이니 표현론이니 하는 것들 모두가 철학자들이 제기한 이론입니다.

그런데 뒤샹은 예술가로서 동일한 물음을 예술적인 방식으로 제기했습니다. 이는 예술가에 의해 '예술이란 무엇인가'라는 물음이 제기된 최초의 순간입니다. 이 점에서 뒤샹이 선구자 역할을 한 것은 틀림없습니다. 그리고 이 순간 예술은 자신의 인식적 진보에 있어 자신의 종말에 도달했음을 스스로 증명했습니다. 예술은 이 순간 종말을 맞이했습니다. 즉 예술은 이제 자신의 역사 속에 발을 담그고 있는 것이 아니라, 자신의 역사 전체를 물음의 대상으로 삼았습니다. 그리고 예술은 스스로 철학을 하기 시작했습니다. 즉 예술은 자기 자신이 무엇인지 스스로 질문하기 시작했습니다.

브릴로 박스와 예술작품의 정의

예술종말론의 의미는 무엇일까요? 힙합 이야기를 잠시 해보고자 합니다. 힙합 하는 사람들은 걸핏하면 '이것이 힙합이야'라고 말합니다. '이것이 힙합이야'라는 표현을 반복합니다. 왜 그럴까요? 자신들이 모두 힙합이 무엇인지, 힙합의 정의를 모두 공유하고 있다면 굳이 이런 말을 할 필요가 있을까요? 모두 알고 있는 사항에 대해 굳이 설명을 덧붙일 필요가 있을까요? 힙합 하는 사람들이 '이것이 힙합이야'라는 말을 반복하는 이유는 이들이 걸핏하면 '힙합이란 무엇인가?'란 질문을 던지고 싶기 때문입니다. 그렇다면 이들은 왜 매번 힙합의 정의를 요구할까요? 왜냐하면 이들은 힙합에 대한 공통적 정의를 가지고 있지 않기 때문입니다. 힙합에 대한 공통적인 이해가 존재하지 않기에 힙합하는 사람들은 자신이 하는 작업을 '이것이 힙합이야'라고 강조합니다.

이는 현대예술에서도 마찬가지입니다. 우리는 현대미술관에서 '도대체 이것도 예술일까?'란 질문을 자연스레 던지게 됩니다. 모든 작품이 그런 것은 아니지만 다수 특징적인 작품들은 우리에게 이 질문을 유발합니다. 즉 작품 자체가 '나도 예술이야'라고 말하고 있으며, 이에 대해 우리는 '정말 그럴까?'라고 다시 질문하는 일이 현대미술관에서 자주 벌어집니다.

워홀(Andy Warhol, 1928~1987)의 1964년 작 〈브릴로 박스(Brillo Box)〉도 뒤샹의 〈

앤디 워홀 (1928~1987)

샘〉처럼 당시 매우 충격을 안겨준 작품입니다. 브릴로는 일반적인 세제입니다. 워홀은 슈퍼마켓에서 볼 수 있는 박스를 그대로 똑같이 제작해 1964년 미술관에 전시합니다. 우리가 이 작품을 미술관에서 보게 된다면 다음과 같은 물음이 생기게 됩니다. '슈퍼마켓에서 볼 수 있는 브릴로 박스와 미술관에 전시된 박스 간에는 아무런 차이가 없는데, 그런데도 미술관에 전시된 브릴로 박스를 예술작품으로 만드는 것은 무엇인가?' 이 물음은 당연히 뒤샹의 〈샘〉에도 그대로 적용될 수 있습니다. 뒤샹과 워홀의 작품은 사실 매우 극단적인 사례입니다. 보통은 예술가들이 제작한 대상을 전시합니다. 워홀의 작품은 제작이 되긴 했습니다. 뒤샹의 〈샘〉에도 그의 서명이 들어가 있긴 합니다. 그래서 워홀이나 뒤샹의 작품은 예술가의 제작 활동이 반영된 인공물이긴 합니다. 그런데도 전시된 작품과 시중에서 구할 수 있는 물건 사이에는 물리적 차이가 존재하지 않습니다. 그럼에도 동일한 사물인데, 어떤 사물은 상품으로만 남고, 어떤 사물은 예술작품이 되는 이유는 무엇일까요? 이것이 단토가 예술종말론을 제기하면서 던진 질문이었습니다.

예술의 종말 이후의 예술과 자기 정당화 과제

이 지점이야말로 단토가 예술의 정의(定義) 문제가 현대예술에서 왜 이렇게 중요하게 됐는지 증명하는 대목입니다. 현대예술은 근본적으로 전통적인 예술과 다릅니다. 현대예술은 단토에 따르면 소위 탈역사적 시대에 있습니다. 왜냐하면 예술의 역사는 이미 종결됐기 때문입니다. 역사가 종결됐다면 그 이후는 탈역사적 시대, 역사 이후의 시대일 것입니다. 여기서는 이제 예술의 목적은 존재하지 않습니다. 과거에 예술에는 일정한 목적이 있었습니다. 무언가를 잘 모방하거나 표현하는 것이 그 목적이었습니다. 하지만 예술의 종말이 도래했고, 이제 예술은 탈역사적 시대에 있습니다. 탈역사적 시대에 예술은 더는 어떤 목적도 전제하지 않습니다. 현대예술은 자기 자신이 무엇인지

스스로 묻는, 자기 반성적 형식으로 변화했고, 도달해야 할 목적을 전제하지 않습니다.

페터 뷔르거(Peter Bürger, 1936~2017)는 아방가르드 예술이야말로 이처럼 자기 반성적인 형식을 이룬다고 주장합니다. 아방가르드 예술은 20세기 초부터 나타난 여러 사조를 총칭합니다. 예술의 자율화를 지향하는 모더니즘을 공격하는 운동 전체를 아방가르드 예술이라 부르며, 다다이즘과 구축주의 등이 포함됩니다. 모더니즘과 아방가르드 예술에 대해서는 이후 자세히 다루게 될 것입니다. 아방가르드 예술은 뷔르거에 따르면 자율적인 예술의 발전이 모두 완료된 시점에서 탄생한 예술에 관한 자기반성 운동입니다.15 이를 뷔르거는 예술의 "자기비판"이라고 표현합니다. 자율적인 예술이 자기완성에 도달했을 때에야 예술은 자율적 예술에 관한 비판을 감행한다는 것입니

페터 뷔르거(1936~2017)

다. 자율적 예술은 현대사회의 분업화 원리에 따른 결과입니다. 여기서 뷔르거가 강조하는 "자기비판"은 단토의 예술종말론 논의와 일치합니다. 예술은 자신의 발전을 완성한 후에야 비로소 "자기비판"을 감행하며, 여기서부터 예술은 과거처럼 어떤 기법으로 무엇을 표현하는 것보다는 자신이 자기 자신에 대해 반성한다는 것, 자신이 무엇인지를 묻는다는 것을 드러내고자 합니다. 즉 이러한 철학적 물음 행위가 중요한 것이지, 더 이상 예술이 무엇을 어떻게 모방하고 표현하는지가 문제는 아니라는 것입니다.

예술사의 종말 이후 예술은 한편으로는 매우 자유롭게 됐습니다. 이제 예술이 무엇인지에 관한 특별한 정의가 존재하지 않기 때문입니다. 예술은 자유롭게 자신이 예술사에서 표현했던 내용을 다시 표현할 수 있습니다. 현대예술은 르네상스 시기의 예술과 비슷한 내용을 자신의 대상으로 다룰 수 있습니다. 현대예술은 인상주의 회화와 비슷한 내용을 그릴 수 있습니다. 현대음악은 고전주의 음악으로 되돌아갈 수 있습니다. 현대예술은 어떠한 소재든 자신의 대상으로 삼을 수 있으며, 어떠한 기법이든 사

15. Peter Bürger, *Die Theorie der Avangarde*, Frankfurt am Main 1974, 28쪽.

용할 수 있습니다. 물론 차이점은 존재합니다. 현대예술이 아무리 인상주의 기법을 사용한다 해도, 이를 통해 인상주의가 되살아나는 것은 아닙니다. 현대예술은 예술사에서 시도된 모든 기법을 반복하여 사용하거나 응용할 수 있습니다. 하지만 현대예술은 기본적으로 자기반성적입니다. 즉 기존의 예술사 전체를 전제하면서 이 전체로부터 분리되어 있습니다. 그리고 스스로 자신이 예술이 되려면 어떠한 기법과 소재를 기존의 예술사라는 전체 문맥에서 선택하게 됩니다. 그래서 현대예술에서는 새로운 소재, 새로운 기법이란 것이 존재하지 않습니다. 이미 사용된 것을 재탕할 뿐입니다.

하지만 현대예술은 스스로 재탕하면서도 왜 자신이 재탕하는지에 대한 이유에 대해 스스로 답해야만 합니다. 왜냐하면 현대예술은 매우 자유로울 수 있을지 몰라도 반드시 자기 반성적이어야 하기 때문입니다. 즉 현대에 활동하는 예술가는 이미 예술사 전반에 관한 학습을 하게 됩니다. 그리고 자신이 생각하는 예술을 실현하기 위해 예술사 전체에서 사용된 것을 선택해 여기에 집중하게 됩니다. 스스로 '선택한다'는 것은 스스로 이 선택의 이유에 관해 설명할 수 있다는 것을 전제합니다. 우리는 합리적으로 선택합니다. 선택할 때 어떤 이유가 있어야만 하는 것입니다. 과거의 예술가는 선배 예술가를 따라 했습니다. 여기서 선택은 없었습니다. 따라서 자신이 사용하는 기법, 자신이 그리는 대상에 대해 해명해야 할 이유가 있지 않았습니다. 하지만 현대의 예술가들은 스스로 선택을 해야 합니다. 그리고 자신이 그린 대상, 자신이 사용하는 기법에 대해 직접 해명해야 합니다. 즉 현대예술은 자신이 왜 예술인지를 스스로 정당화해야 합니다. 이러한 예술의 자기 정당화 필요성이 바로 현대예술의 특징입니다.

우리는 이번 장에서 현대예술의 특징을 살펴보기 위해 단토의 예술종말론을 살펴보았습니다. 이에 따르면 예술은 현재 자신의 종말 지점을 지나왔습니다. 예술은 자신의 역사 속에서 인식적 진보에 기여했습니다. 하지만 예술이 뒤샹의 〈샘〉을 통해 자기 자신에 대해 질문하자마자 스스로 자신의 역사에 종말이 도달했음을 증명했습니다. 현대예술은 탈역사적인 시대에 있습니다. 그리고 현대예술은 자기 반성적이

고 자기 자신에 관해 철학을 합니다. 현대예술은 매우 자유로울 수 있지만 스스로 '이 것이 예술이지'라고 주장을 해야 하며, 반드시 이를 직접 정당화해야 합니다.

09

현대 예술
정의이론

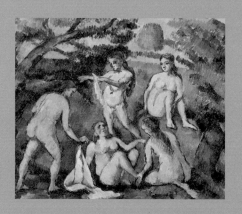

9장

현대예술 정의이론

현대예술과 예술 정의 문제의 특징

우리는 지금까지 현대예술의 특징을 살펴보기 위해 여러 이론을 검토해 왔습니다. 현대예술에 관한 논의에서 가장 중요한 것은 바로 예술 정의 문제입니다. 왜냐하면, 현대예술은 전통적인 예술과 다른 무엇이 됐기 때문입니다. 예술은 고대로부터 지금까지 계속 변해 왔습니다. 더욱이 현대예술은 특별합니다. 전체 예술사에서 이루어진 변화보다 현대예술이 보여주는 변화가 훨씬 다채롭습니다. 현대예술이 보여주는 변화 양상은 우리가 지금까지 알고 있던 예술에 관한 정의(定義)를 쓸모 없게 만들었습니다. 그래서 지금은 예술을 정의하는 문제가 매우 중요합니다. 예술이라는 현상이 너무나 광범위하고 다양해졌기 때문에 우리는 쉽사리 모두 포괄할 수 있는 예술 정의에 도달하기 힘든 상태가 됐습니다. 예술가들 스스로가 자기 작품이 왜 예술인지 정당화해야 하는 상황입니다. 예술 정의 문제는 단순히 철학자의 과제가 아닙니다. 현재 예술을 창작하는 예술가나 예술을 감상하는 관객 모두가 이 문제에 몰두하고 있습니다. 현대미술관

에 가면 우리는 이 질문을 던지게 됩니다. 그리고 나름대로 이 질문에 답하려고 노력하지 않으면 작품 감상을 포기해야 합니다. 예술 정의는 현대예술에서 핵심 질문입니다. 이는 매 순간 새롭게 제기해야 할 질문이고, 우리는 그때마다 답변을 제시해야 합니다. 이 상황에서 우리는 예술을 정의할 수 있는지부터 시작해 예술에 관해 현재 인정받고 있는 여러 정의를 함께 살펴보고자 합니다.

예술의 정의 불가능성

예술이 정의될 수 없다고 주장하는 이들도 있습니다. 이들은 예술에 관한 열린 정의를 제공하려고 합니다. 예를 들어 신(新) 비트겐슈타인주의자들이 그렇습니다. 이들은 비트겐슈타인의 "가족 유사성" 개념을 예술 정의에 적용하려 합니다. 가족유사성이란 가족 구성원들이 모두 같은 특징을 지니지 않지만, 닮은 구석을 통해 서로 연결돼 있다는 것입니다. 마찬가지로 예술작품들이 모두 같은 특징을 가지고 있지 않지만, 개별 작품끼리 서로 닮은 특징들을 일정 부분 공유한다는 것입니다. 이렇게 되면 우리는 예술 및 예술작품에 관해 정의할 수 없게 됩니다. 와이츠

모리스 와이츠 (1916-1981)

(Morris Weitz, 1916~1981)에 따르면 현대예술의 경향은 계속 '새로움'을 추구하는 것입니다. 그런데 예술을 정의한다는 것은 예술을 일정한 틀 속에 가두는 것을 말합니다. 그래서 예술을 정의한다는 것은 현대예술의 경향과 맞지 않다는 것입니다. 그래서 예술을 정의하는 것이 불가능하다는 결론을 내립니다.16

16. Morris Weitz, *"The Role of Theory in Aesthetics"*, in: *The Journal of Aesthetics and Art Criticism* 15 (1956/57), 27~35쪽.

예술 정의의 개념

이처럼 예술을 정의하는 것이 불가능하다는 의견에도 불구하고 예술을 정의하려는 여러 시도가 있습니다. 그 시도들을 간략히 살펴보려 합니다. 예술에 관해 완벽한 정의를 제시한다는 것은 '예술'이라는 표현을 사용하기 위한 필요 충분한 조건들을 제시하는 것입니다. 우리는 언제 예술이란 단어를 사용할까요? 그리고 이 단어를 사용할 때 과연 바르게 사용하고 있을까요? 예술이란 단어를 모두 비슷하게 사용하고 있을까요? 사실 이 점을 깊숙이 들여다보면 여러 가지 문제가 있습니다만 우리가 예술이란 개념을 정의한다는 것이 무엇을 의미하는지 분명히 할 필요는 있습니다.

그림 하나를 먼저 보겠습니다. 우리가 이전에 함께 봤던 모네의 〈인상 : 해돋이〉란 작품입니다.

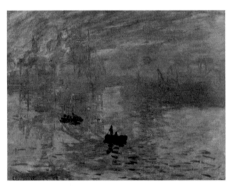

끌로드 모네, 〈인상 : 해돋이〉, 1872, 캔버스에 유채, 48×63㎝, 프랑스 파리 마르모탕 미술관 (Musée Marmottan Monet).

이 그림을 보면서 이것을 예술 작품이라고 불러야 할지, 아니면 물감이 덕지덕지 붙어 있는 쓰레기라고 불러야 할지 어떻게 알 수 있을까요? 만약 작품에 대한 사전 정보가 없더라도 우리는 이 작품을 보고 감동할 수 있을까요? 아니면 여타의 사물들처럼 이것을 무감각하게 바라볼까요? 이 그림이 만약 미술관에 전시되어 있지 않고, 내 방에 있는 여러 물건과 뒤섞여 놓여 있다고 가정해 봅시다. 그렇다면 이 그림을 다른 사물들과 범주적으로 완전히 다른 것으로 인식할 수 있을까요? 또 이 그림을 완전히 다른 것으로 인식한다면 그 이유는 어디에 놓여 있을까요? 만약 이 그림에 대한 사전정보도 모르고, 그림, 심지어 예술이란 것이 있는지도 아예 모른다면 우리는 이 그

림을 특별한 것으로 인식할까요? 예를 들어 제대로 교육받지 못한 상태에서 내가 무인도에 여러 사물과 함께 홀로 남겨진다면, 그리고 사물 중 이 그림을 발견한다면, 이때도 나는 다른 사물들 가운데 그림에서 특별한 무엇을 발견할 수 있을까요?

예술 정의의 두 가지 기획

왜 우리는 예술을 정의하려는 것일까요? 앤더슨에 따르면 예술 정의의 동기에는 두 가지가 있습니다.17 하나는 "인식론적" 기획으로 예술 정의를 통해 여러 사물 중 어떤 것이 예술작품인지를 선택할 수 있는 기준을 제공하려 합니다. 이러한 기획의 정의에 따르면 무인도에 있는 내가 예술에 관한 정의를 안다면 여러 사물 중 예술작품을 골라낼 수 있다는 것입니다. 즉 예술 정의는 우리에게 예술작품을 다른 사물들과 구별할 수 있는 실천적인 지혜를 제공합니다. 다른 하나는 "형이상학적" 기획으로서 예술 정의는 예술에 관한 존재론을 제공합니다. 우리가 예술에 관한 정의를 안다고 해서 우리가 여러 사물과 섞여 있는 예술작품을 고를 수 있는 것은 아닙니다. 이 두 기획이 모두 예술을 정의하려는 시도에서 중요합니다.

칸트는 우리가 무인도에 있다면 아름다움에 관해 관심을 가지지 않을 것이라고 말합니다. 즉 무인도에서는 우리가 아름다움의 쾌감을 즐기는 것에 관심을 가지지 않을 수 있다는 것입니다. 하지만 그렇다고 해서 우리가 아름다움의 쾌감을 즐길 수 없다는 것은 아닙니다. 칸트에 따르면 우리가 인간으로 머무는 한 그림의 아름다움을 인식할 수 있는 능력을 지닙니다. 하지만 과연 그럴 수 있을까요? 그림이나 예술에 대한 교육 없이, 우리가 수많은 사물 가운데에서 예술작품을 선택할 수 있을까요? 사실상 불가능합니다. 적어도 우리는 예술이라는 영역이 존재한다는 것을 알아야만 수많은 사물과 예술작품이 구별된다는 것을 알 수 있습니다. 우리는 태어나자마자 예술이라는 영역이 따로 있음을 알 수 없습니다. 교육을 통해 예술이 인간에게 중요함을 학습합니다. 그래

17. James C. Anderson, "Aestheric Concepts of Art", in: *Theories of Art Today*, ed. by Carrol, Noël, The University of Wisconsin Press, 2000, 67쪽.

야만 예술작품이 사물과 구별됨을 알게 될 것입니다. 그래서 예술 정의는 순수한 "인식론적" 기획을 위해 이뤄지지 않습니다. 우리가 예술을 정의하려는 시도는 바로 예술작품에 대한 존재론적 논의라는 것을 알 수 있습니다.

또 다른 예를 든다면, 내일 세상의 종말이 온다고 가정해 봅시다. 그런데 사랑하는 사람이 뒤샹의 〈샘〉을 보고 싶다고 말합니다. 이제 미술관을 지키고 있는 사람도 없고, 상점에도 주인은 없는 상황입니다. 내일 세상의 종말이 확실해지자 모든 이들이 자신의 집과 고향집으로 떠났습니다. 도심은 텅텅 비어있습니다. 다행히 가까운 미술관에 뒤샹의 〈샘〉이 전시되어 있는데, 걸어가려면 시간이 꽤 걸립니다. 우연히 옆 상점에 뒤샹의 작품과 똑같은 모양의 변기가 전시된 것을 발견합니다. 어떻게 하는 게 좋을까요? 아마도 옆 상점에 있는 변기를 들고 오는 것이 합리적인 선택이 아닐까요? 어차피 그 변기나 뒤샹의 〈샘〉이나 모양새에서는 차이점이 없기 때문입니다. 근데 구태여 시간을 들여서 그 작품을 가져올 이유는 없어 보입니다.

상점에 있는 변기나 뒤샹의 작품이나 지각적으로 그 둘을 구별하는 것은 불가능합니다. 그래서 "인식론적" 기획 의도로 예술에 관한 완벽한 정의를 한다 해도, 우리는 이 정의를 통해 두 사물을 완전하게 구별할 수는 없습니다. 물론 여기서 전제는 뒤샹의 작품이 예술작품이라는 것입니다. 그래서 "인식론적" 기획의 의도는 예술 정의에서 배제됩니다.

우리는 예술 정의를 통해 예술에 관한 존재론을 구성하려 합니다. 존재론이란 거창한 것이 아니라 예술이라는 개념이 사용되는 필요충분한 조건으로서 '예술'이라는 개념 사용을 정당화하는 틀을 의미합니다. 이는 뒤샹의 〈샘〉이 상점에 전시된 변기와 물리적으로 완전히 똑같은 것임에도, 뒤샹의 〈샘〉을 예술작품으로 만드는 것이 무엇인지 규정합니다. 물리적으로 똑같이 생긴 변기에 어떤 무엇이 추가되어야 뒤샹의 〈샘〉이자 예술작품이 될 것입니다. 이 '어떤 무엇'이야말로 예술작품을 예술작품으로 만드는 것입니다.

이런 예술에 관한 존재론 구성으로서 예술 정의의 시도는 크게 두 가지로 구분될 수 있습니다. 하나는 기능주의적 정의이고, 다른 하나는 제도론적 정의입니다. 둘 다 예술

작품이 자연물 및 여타의 인공물과 구별되는 특별한 인공물이라는 데는 동의합니다. 다만 여기서 '특별한' 속성이 무엇인지 규정하는 두 정의는 서로 완전히 대립적 입장을 보입니다.

예술의 기능주의적 정의

기능주의적 정의에 따르면 어떤 것이 특별한 인공물로서 예술작품인 이유는 그것이 특별한 기능을 하기 때문입니다. 여기서 '기능'이란 이 인공물 x가 나에게 미적 경험을 제공하는 것을 의미합니다. 그렇다면 미적 경험을 제공한다는 것은 무엇일까요? 미적 경험이 가능해지려면 인공물 x가 미적 속성을 지니고 있어야 합니다. 모든 사물이 나에게 미적 경험을 제공하는 기능을 수행할 수는 없습니다. 여기서 미적 경험이란 예를 들어 내가 인공물 x의 미적 속성을 지각해 아름다움의 쾌감을 느낀다든지 감동하는 것을 의미합니다. 확실한 것은 수많은 사물 중 미적 속성을 지닌 인공물이야말로 나에게 미적 경험의 기회를 제공할 것이란 점입니다.

그렇다면 미적 속성이란 무엇일까요? 우리는 칸트의 논의를 상기해 볼 필요가 있습니다. 칸트는 나에게 '상상력과 지성의 무한한 유희를 제공하는 것'이 아름다운 대상의 속성이라 했습니다. 이 대상은 어떤 속성을 지녔기에 나에게 이런 유희가 가능하게 만드는 걸까요? 아마도 이 대상은 '목적 없는 합목적성'이라는 기능에 충실한 형식을 갖추고 있을 것입니다. 이 형식은 지성에 의해 규정이 불가능하지만, 상상력에 의해 머릿속에서 따라 그려질 수 있어야 합니다. 하지만 '목적 없는 합목적성'이라는 기능에 충실한 형식이란 도대체 무엇일까요? 미적 속성이 구체적으로 무엇인지 알고 싶다면, 우리는 구체적 형식을 제시해야 합니다. 하지만 칸트의 '목적 없는 합목적성'이란 개념은 이에 대해 아무것도 제시해 주지 못합니다.

이를 위해 우리는 다른 방식으로 미적 속성에 관해 이야기할 수 있습니다. 상기해 보면 우리는 고전주의와 낭만주의라는 두 범주가 예술사에서 번갈아 나타난다는 점을 확인했습니다. 고전주의는 단순성, 법칙성, 균형, 정적임, 평면성 등을 자신의 속성으

로 지닙니다. 이에 반해 낭만주의는 복잡성, 예외성, 불균형, 역동성, 입체성 등을 속성으로 지닙니다. 이 고전주의적 속성과 낭만주의적 속성은 서로 반대됩니다. 우리는 과연 기능주의적인 입장에서 예술작품에 공통적 미적 속성을 구체적으로 지목할 수 있을까요? 결코 쉽지 않은 일입니다. 여기서 우리는 미적 속성이 무엇인지 논하는 것이 매우 어렵습니다.

다만 인공물 x가 미적 속성을 지니고 있고, 이것이 우리에게 미적 경험을 유발해 우리가 미적인 쾌감을 얻게 될 때, 이 x를 '예술작품'이라고 부르자는 것이 기능주의적 정의입니다. 여기서 핵심은 인공물 x가 특정 기능을 한다는 것입니다. 물론 여기서 인공물 x가 미적 기능을 할 때, 이때의 기능이란 x가 미적 속성을 지니기 때문에 이것이 미적 경험을 일으킨다는 것입니다.

여기서 우리는 약간 복잡한 문제에 부딪칩니다. 우리가 인공물 x의 미적 속성을 먼저 인식한 후 그것이 예술작품이라는 것을 알게 될까요? 아니면 인공물 x가 예술작품이라는 것을 먼저 우리가 알고 있기에 x에게서 미적 속성을 인식할 수 있는 것일까요? 아니면 이 두 가지는 동일한 의미를 지닐까요? 과연 x가 예술작품이라는 것을 알지 못한 채, 우리는 x에서 미적 속성을 발견할 수 있을까요? 예를 들어 뒤샹의 〈샘〉이 예술작품인지 모른 채 우리는 여기서 미적 속성을 발견할 수 있을까요? 반대로 우리가 미적 속성을 분명히 발견할 수 있는 인공물을 찾았는데, 이것이 알고 보니 자동차였다고 한다면 어떨까요? 물론 자동차도 예술작품일 수 있습니다. 하지만 우리가 이 자동차를 계속 사용하게 되면, 일반 사물과 예술작품의 경계는 사라지고 말 것입니다.

보통 사물에 속하는 속성은 두 가지로 나눕니다. 내재적 속성과 관계적 속성이 그것입니다. 예를 들어 이 책을 읽고 있는 사람이 있습니다. 우리는 이 사람을 자세히 관찰해 여러 가지 이 사람이 가진 속성들을 열거할 수 있을 것입니다. 머리가 검다든지 두 눈이 적당히 크다든지, 그 외 수많은 속성이 있을 겁니다. 내재적 속성은 우리가 관찰을 통해 발견할 수 있습니다만 관계적 속성은 관찰을 통해 발견할 수 없습니다. 예를 들어 이 책을 읽고 있는 사람이 미혼일 경우, 우리는 이러한 '미혼자'라는 속성을 관찰을 통해서는 발견해낼 수 없습니다. 이 '미혼자'라는 속성은 어떤 사람이 지닌 물리적인 형

태가 아니라 사회적 관계로부터 규정됩니다. 이런 사회적 관계는 비가시적이고 물리적이지 않지만 실제로 존재하는 것입니다. 이러한 사회적 관계 속에서 '선생'이라는 속성, '학생'이라는 속성, '직장인'이라는 속성, '미혼자'라는 속성 등이 발생합니다.

미적 속성의 경우에도 내재적 속성과 관계적 속성으로 구분할 수 있습니다. 뒤샹의 〈샘〉을 관찰하면 우리는 여러 미적인 내재적 속성을 발견할 수 있습니다. 하지만 지각을 통해서 발견할 수 없는 미적인 관계적 속성도 존재하기 마련입니다. 하지만 이러한 구분이 항상 명확한 것은 아닙니다. 우리가 어떤 사물을 예술작품이라는 의식 없이 관찰할 수 있는 속성이 따로 있고, 그러한 의식을 가지고만 볼 수 있는 속성이 따로 있게 마련입니다. 앞에서 제시한 바처럼 관찰은 결코 가치중립적이지 못합니다. 관찰은 항상 이론적재적입니다. 그래서 미적 속성에 관한 물음은 관찰의 이론적재성의 문제를 우선 해결해야 합니다. 하지만 해결이 가능할지는 불투명합니다.

순수한 기능주의적 정의에 따르면 어떤 인공물의 내재적 속성을 통해서만 미적 경험을 하게 될 때, 우리는 그것을 예술작품이라 부릅니다. 즉 어떤 인공물이 미적 경험을 제공하는 기능을 한다는 점에서, 그 기능을 보고 우리는 그것을 예술작품이라고 부릅니다. 관계적 속성은 당연히 이 정의에서 배제됩니다. 어떤 것이 나에게 미적 경험을 제공할 때 그것에 대한 사전 지식은 불필요합니다. 하지만 미적인 내재적 속성이 구체적으로 무엇인지 규정하기 힘들다는 점에서 기능주의적 정의는 약점을 지니고 있습니다.

예술의 제도론적 정의

이에 반해 제도론적 정의에 따르면 인공물 x가 예술작품인 이유는 그것이 일정한 제도에서 예술작품으로 인정받았기 때문이라는 것입니다. 여기서 인공물 x는 우리에게 미적 경험을 불러일으켜야 합니다. 하지만 그것이 예술작품인 이유는 미적 경험을 일으키기 때문이 아닙니다. 물론 인공물 x는 이 기능을 할 수 있습니다. 그리고 이는 나쁜 것이 아니라 오히려 좋은 것입니다. 하지만 그것이 예술작품인지 여부는 이런 기능을 하는지에 달린 것이 아닙니다. 그것이 결과적으로 기능을 제공할 수 있습니다. 하지만 그

것이 예술작품인지는 이 기능과는 전혀 상관 없습니다. 우선 그것이 예술작품으로 제도 안에서 인정받아야 합니다. 그렇다면 제도는 무엇일까요?

조지 디키(George Dickie, 1926~)는 1984년에 자신의 제도론을 완성했습니다. 여기서 초점은 '예술계'라는 제도가 무엇인지 규정하는 것입니다. 디키는 이를 위해 다섯 가지 명제를 제시합니다.18

조지 디키 (1926~)

1) 예술가는 예술작품을 이해하고 있으며, 이를 만드는 데 참여하는 사람이다.

여기서 '이해'란 예술가가 자신이 하는 행위가 예술적 행위라는 것을 알고 있고, 사용하는 것이 예술적 매체라는 것을 알고 있음을 말합니다.

2) 예술작품은 예술세계 대중에게 제시하기 위해 만든 인공물이다.

예술작품은 인공물로서, 단순히 홀로 폐쇄된 공간에 있는 것으로 기획된 것이 아니라, 예술세계에 있는 대중에게 전시하기 위해 제작한 것입니다.

3) 대중은 일정하게 무리진 사람들로, 그들에게 제시된 대상을 어느 정도 이해할 준비가 된 구성원이다.

이는 예술세계 대중이 예술가의 '이해'를 공유한다는 것을 의미합니다. 즉 예술가의 행위 및 예술적 매체에 대한 최소한의 이해를 대중이 가지고 있음을 뜻합니다. 아무런 교육도 받지 못한 대중은 사실상 예술작품을 향유할 준비가 안 된 상태입니다.

4) 예술계는 모든 예술세계 시스템의 총체성이다.

18. 이에 대해서는 George Dickie, "The Institutional Theory of Art", in: *Theories of Art Today*, 93~108쪽.

여기서 예술계란 다양한 체계의 집합을 의미합니다. 회화, 문학, 연극, 조각, 영화 등이 예술계에 속하는 개별 체계입니다. 왜 특정한 개별 체계만이 예술계에 속할까요? 왜냐하면 예술계는 하나의 문화적 구성이고, 사회의 구성원들이 집합적으로 오랜 시간 동안 이어지도록 만든 것이기 때문입니다. 예술계는 오래된 문화적 산물입니다. 그리고 오래된 문화적 산물에는 오래된 관행과 규칙이 있습니다. 특정 개별 체계만이 예술계에 속하는 이유는 오랫동안 사람들이 특정한 체계만이 예술계에 속하는 것으로 인정해 왔기 때문입니다.

5) 예술계 시스템은 예술계 대중에게 어느 예술가가 예술작품을 제시하기 위한 틀이다.

이를 통해 디키는 예술계를 구성하는 네 가지 요소를 지목하고 있습니다. 일단 예술가가 존재해야 합니다. 또 그가 전시하기 위해 만든 예술작품이 있어야 합니다. 그리고 이를 예술작품으로 이해하는 대중이 있어야 합니다. 더불어 오랫동안 인정되어 온 개별 예술 장르가 존재해야 합니다. 예술가, 예술작품, 대중, 개별 예술 장르는 하나의 총체성을 형성합니다. 이 총체성은 예술계라는 제도의 틀을 만듭니다. 제도가 유지되기 위해서는 네 가지 요소가 모두 동시적으로 존재해야 합니다. 어느 하나라도 빠져 있다면 제도는 그 자체로 허물어지고 말 것입니다. 예를 들어 오랫동안의 관행이 없다면 예술계는 성립하기 힘들 것입니다. 또 예술가는 있는데, 이를 인정해주는 대중이 없다면 이 또한 부족할 것입니다.

두 정의가 지닌 문제

이 제도론적 정의는 뒤샹의 〈샘〉이 상점에서 파는 변기와 지각적으로 구별 불가능하지만 어떻게 예술작품일 수 있는지를 잘 설명해줍니다. 기능주의적 정의는 뒤샹의 작품을 설명하는 데에 한계를 지닙니다. 이 작품의 내재적 속성을 통해 미적 경험을 하게

되리라 생각하기 힘듭니다. 이 작품을 예술작품으로 만드는 것은 내재적 속성이 아니라 관계적 속성입니다. 이때 관계적 속성은 예술계라는 문맥 속에서 구성됩니다.

많은 현대예술 작품은 우리에게 매우 어렵게 다가옵니다. 그래서 우리가 현대미술관에서 미적 경험을 하는 것은 쉬운 일이 아닙니다. 이 상황에서 우리가 작품을 작품으로 납득할 수 있는 유일한 방법은 제도론적 정의에 따르는 것입니다. 물론 이 정의에 따르면 대중은 예술가의 의도가 무엇이며, 예술적 매체가 어떠한 것인지 최소한 이해를 하고 있어야 합니다. 미술관에 올 정도의 대중이라면 우리는 이러한 최소한의 이해를 하고 있다고 확신해도 됩니다.

하지만 제도가 생겨나기 이전에는 예술작품이 존재해지 않았을까요? 이를 우리는 원초적인 예술작품이라 부를 수 있습니다. 만약 그것이 존재하고 이후 서서히 제도가 완성되기 시작했다면, 우리는 이 경우 기능주의적 정의에 의지할 수밖에 없습니다. 기능주의적 정의에 따르면 우리는 인공물 x에 관한 가치평가를 먼저 한 후에 이를 예술작품으로 인정하게 됩니다. 이에 반해 제도론적 정의에 따르면 우리는 인공물 x를 먼저 예술작품으로 인정한 후 가치평가를 하게 됩니다. 이 가치평가를 통해 미적 만족을 얻게 됩니다. 따라서 기능주의적 정의만이 원초적인 예술작품을 예술작품으로 인정할 수 있을 것입니다.

우리는 정의의 두 가지 방식에 대해 살펴보았습니다. 정의의 동기 중 "인식론적" 기획은 배제되고 "형이상학적" 동기만이 수용됨을 확인했습니다. 정의 중 기능주의적 정의는 인공물 x가 미적 속성을 통해 우리에게 미적 경험을 불러일으키는 한에서 이를 예술작품이라고 부릅니다. 제도론적 정의는 예술가, 예술작품, 대중, 예술 장르 등이 모여 구성된 예술계가 인공물 x를 예술작품으로 인정하는 한에서 이 x를 예술작품이라고 부릅니다. 기능주의적 정의는 미적 속성 중 내재적 속성을 강조하고, 제도론적 정의는 관계적 속성을 중시합니다.

어떤 정의가 더 올바를까요? 두 정의 방식은 극단적 대립을 보입니다. 예술 정의에서 두 정의 방식은 양극단에 위치합니다. 가운데에는 다양한 종류의 예술 정의의 시도들이 존재합니다. 그 각각을 살펴보지는 않았지만, 우리가 예술작품을 향유하

면서 가지는 이해는 양극단의 가운데에 놓여 있을 가능성이 큽니다. 하지만 그 각각의 정의의 시도들이 너무나 많기 때문에 이를 여기서 살펴보는 것은 거의 불가능합니다. 다만 가장 극단적인 정의의 시도를 살펴봄으로써 우리 자신의 입장을 정해볼 수 있을 것입니다. 여기서 중요한 것은 어떤 입장이 올바른지 아닌지가 아니라 자기 자신에게 어떤 입장이 더 바람직해 보이는지일 것입니다. 우리는 여기서 옳고 그름의 문제를 따질 수는 없습니다. 개별 예술작품의 성격에 따라 어떤 정의가 더 올바른지 이야기할 수 있기 때문입니다.

10

현대미술 이해 1

인상주의와 낭만주의,
그리고 예술의 종말

10장

현대미술 이해 1

- 인상주의와 낭만주의, 그리고 예술의 종말

　지금부터는 현대미술의 흐름을 간략하게 살펴볼 것입니다. 이 장에서는 특별히 인상주의와 낭만주의, 예술의 종말이라는 주제를 함께 생각해 봅시다. 보통 현대예술이라고 부르는 시작점을 살펴봄으로써 예술의 종말이 어떻게 이루어졌는지, 그리고 그 이후에는 어떤 방식으로 예술작품이 이어졌는지를 고찰해 볼 것입니다. 이를 통해 현대예술의 다양함과 주요 특징들, 그리고 우리가 지금까지 다뤄 온 예술의 자율성이론, 매체이론, 예술종말론, 예술정의론 등이 어떻게 구체적으로 예술작품들에 적용할 수 있는지 검토할 것입니다.

　인상주의와 낭만주의는 예술의 종말을 예비합니다. 예술의 종말은 뒤샹의 〈샘〉을 기점으로 이루어집니다. 그러면 인상주의와 낭만주의는 어떤 의미에서 예술의 종말을 예비한다고 말할 수 있을까요? 바로 이것이 우리가 이야기할 내용의 핵심입니다.

인상주의

 인상주의는 신고전주의에 대한 반대로 등장했습니다. 신고전주의는 혁명적 양식이었지만 전통에 대한 절대적 의존 태도를 보이면서 형식적 측면에서 혁명 정신을 제대로 구현하지 못했습니다. 다비드의 작품을 다시 상기하자면 그의 그림은 전통적인 예술모방론을 그대로 답습했습니다. 혁명이 일어났는데, 예술 형식은 전통에 붙들려 있는 꼴입니다. 고전적인 양식을 사용한다는 것은 전통적인 기법을 그대로 수용한다는 것입니다. 예술의 내용은 혁명 자체를 옹호하는 것인데, 그 형식은 전통을 옹호하고 있습니다. 이러한 내용과 형식의 불일치는 다양한 반발을 불러일으키기 마련입니다.

 직접적인 반발은 인상주의를 통해 이루어지게 됩니다. 인상주의자들은 중요한 역사나 신화 등을 소재로 그리는 도상학적 전통에서 벗어나 새로운 주제를 새로운 방식으로 그리기 시작합니다. 인상주의가 즐겨 그린 대상은 자연풍경입니다. 모네의 〈인상 : 해돋이〉 작품을 다시 한번 상기해 봅시다. 작가의 눈에 들어온 빛과 색의 다양한 조합이 형태를 형성합니다. 떠오르는 해가 바다에 비추이고 바다 한가운데에 몇몇 배가 더 있습니다. 전체적으로 희미하고 정적인 풍경을 담고 있습니다. 색채의 다양한 조합이 예술가의 주관적인 느낌을 잘 표현하고 있습니다.

 이러한 일상적 풍경이나 자연풍경을 그림의 소재로 그린다는 것은 당시 예술계에서 비난 받을 일이었습니다. 그래서 인상주의자들의 작품은 제도권 내 전시관에서 전시되지 못하고 사적인 살롱에서 전시됐습니다. 물론 나중에 인정을 받아 제도권 내에 전시되어 지금은 매우 값비싼 작품들이 됐습니다. 이러한 인상주의는 신고전주의에 대한 반대라는 이유로 현대예술의 출발점으로 인식됩니다. 지금은 인상주의가 평범한 것일지 모릅니다. 하지만 당시 인상주의는 엄청난 반발을 불러일으켰고, 완전히 새로운 예술 양식으로 간주됐습니다.

예술의 종말을 예비하는 인상주의

어떤 점에서 인상주의를 현대예술의 출발점으로 볼 수 있을까요? 일반적인 예술사 책을 보면 인상주의는 현대예술의 출발점으로 기술됩니다. 여기서 '현대'라는 말의 의미를 살펴볼 필요가 있습니다. 우리는 보통 당시의 예술을 '근대예술'이라고 부릅니다. 그리고 '근대'란 표현을 '현대'란 표현과 구별합니다. 하지만 모두가 'modern'의 번역어입니다. 특별히 1945년 이후의 예술은 현재적 예술이라 하며 이를 위해 'modern' 대신 'contemporary'란 표현을 사용하기도 합니다. 이처럼 1945년을 기점으로 근대예술과 현대예술을 구별합니다. 그런데 도대체 '근대'와 '현대'를 왜 구별하는 것이며, 각각의 특징은 무엇일까요?

'근대'와 '현대'를 구별하는 입장이 있습니다. 이에 따르면 1945년 이후 시대는 정보화 사회이며, 이전 산업 중심 사회와 완전히 구별된다는 관점을 지지합니다. 이 입장은 역사적 관점을 그대로 예술사에 적용합니다. 그래서 1945년 이전 시기를 초기 모더니즘과 초기 아방가르드, 이후시기를 후기 모더니즘과 후기 아방가르드로 구별합니다. 하지만 과연 그렇게 구별되는지는 구체적인 작품들을 검토함으로써 우리는 확인할 수 있습니다. 예를 들어 뷔르거에 따르면 후기 아방가르드는 초기 아방가르드의 시도를 반복한 것에 지나지 않습니다.

우리는 이런 구별보다는 '근대'와 '현대'를 나누지 않고 인상주의 이후의 예술을 모두 '현대예술'이라 부르기로 하겠습니다. 이렇게 부르는 이유는 인상주의를 통해 마침내 예술사의 완성이 이루어진 동시에 '예술의 종말'이 예비되고, 이후 등장한 뒤샹의 〈샘〉 이후 예술은 모더니즘과 초기 아방가르드를 통해 종말 이후의 예술, '탈역사적 시기의 예술'로 탈바꿈했기 때문입니다. 모더니즘과 초기 아방가르드란 2차 세계대전이 마감되는 시점까지 예술사를 의미합니다. 종말론적 관점에서 보면 이 시기에 예술사란 존재하지 않으며, 오로지 예술의 자기반성적인 시도만이 이루어지게 됩니다. '현대'란 표현은 '탈역사적'과 동의어입니다. 현대예술은 탈역사적 예술, 즉 예술의 종말 이후 예술을 가리킵니다.

인상주의는 우연히도 신고전주의에 대한 반대라는 이유로 현대예술의 출발점으로 인정받고 있습니다. 물론 현대예술이 본격적으로 시작되는 지점은 뒤샹의 〈샘〉입니다. 인상주의는 이 작품을 예비한다는 점에서 이처럼 평가될 수 있습니다. 하지만 더 본질적인 이유는 인상주의가 보여주는 세계관 때문입니다. 그리고 이 세계관을 더욱더 극단화한 것이 바로 낭만주의입니다. 인상주의와 낭만주의는 뒤샹의 〈샘〉이 나오기 위한 이념적 토대를 제공합니다. 뒤샹의 〈샘〉은 뒤샹이란 개인이 우연히 가지게 된 아이디어의 산물이 아닙니다. 이 작품은 이미 인상주의와 낭만주의를 통해 예비됐습니다. 말하자면 두 예술 사조는 예술의 종말을 이론적으로 예비합니다. 그리고 뒤샹의 작품은 이를 구체적으로 실현합니다. 그렇다면 인상주의와 낭만주의는 어떤 점에서 이론적으로 예술의 종말을 예비한다고 말할 수 있을까요? 이 점을 살펴보고자 합니다.

인상주의의 정신사적 의미

인상주의는 경험주의를 바탕으로 주관의 느낌 속에 객관적인 풍경, 일상적 장면을 모두 환원하려 합니다. 왜 이런 인상주의 흐름이 생겨났는지에 대해서는 여러 의견이 존재합니다. 예를 들어 사진 기술의 발달로 객관적인 자연모방의 경쟁에서 뒤처진 예술가들이 인간의 내면에 집중했다는 해석이 있습니다. 이는 역사적으로 매우 타당한 해석이 될 수도 있습니다. 우리는 인상주의를 정신사적 관점에서 해석해보고자 합니다. 프랑스 혁명이 일어났습니다. 프랑스 혁명은 절대주의 왕정을 무너뜨리고 자유, 평등, 박애의 가치를 들었습니다. 혁명이 일어나게 되면 큰 혼란이 발생하게 됩니다. 혁명은 일정한 이념을 기치로 들지만, 이 이념이 곧바로 실현되는 것은 아닙니다. 먼저 큰 혼란이 일어나고 왕정복고 흐름이 발생합니다. 하지만 혁명 정신은 여러 반발에도 불구하고 지속적으로 남아있고 끊임없이 자신을 실현하려 합니다. 그렇다면 이러한 혁명 정신이 예술의 세계에도 영향을 미쳤다고 우리가 생각해야 하지 않을까요?

프랑스 혁명은 인간 개인의 자유와 평등을 강조합니다. 전통적인 신분제를 철폐하고 개인의 자유로운 활동을 옹호합니다. 그것의 근본적인 정신을 철학자 헤겔(Georg

Wilhelm Friedrich Hegel, 1770~1831)은 '프로테스탄티즘의 원리'라고 부릅니다. 그의 말을 함께 읽어보겠습니다.

*"인간 자신의 사유를 통해 정당화되지 않은 것은 아무것도 스스로 인정하려 하지 않는 것이 인간에게 명예를 안겨주는 위대한 그의 고유한 감각이며, 이것이 바로 새로운 시대의 특징이며, 프로테스탄티즘의 고유한 원리이다."*19

게오르크 헤겔 (1770-1831)

헤겔에 따르면 인간이 스스로 옳다고 생각하는 것만 인정하는 자세가 '새로운 시대의 특징'이라는 것입니다. 즉 전해 내려온 전통, 존재하던 정치체제, 배워왔던 예술적 양식 등을 그대로 인정하고 수용하는 것이 아니라 자기 자신을 출발점으로 삼아 다시금 무엇이 바람직한지, 무엇이 옳은지 따져본 후 합당한 것만을 인정하는 태도가 여기서 이야기되고 있습니다. 헤겔은 이를 프랑스 혁명의 정신과 동일시합니다.

자유와 평등, 박애라는 가치는 당시까지 강력한 영향력을 행사하던 신과 전통, 권력이 아니라 개별 인간 자신을 모든 것의 중심으로 놓게 됩니다. 역설적으로 이제 인간 스스로 모든 것을 판단해야 합니다. 다른 사람들의 의견은 중요하지 않습니다. 인간은 이제 더는 다른 사람들의 의견에 조용히 순응해선 안 됩니다. 그의 명예, 그의 존엄은 바로 그가 모든 가치의 판단 주체라는 데에 있습니다. 그는 스스로 느낀 것을 중요시해야 합니다. 다른 사람들이 중요하다고 하는 것을 중시하는 것이 아니라 자신이 직접 보고 느낀 것을 더 중시해야 합니다. 이에 따르면 객관적으로 존재하는 것이 중요한 것이 아니라 이들을 소재로 나의 주관적인 느낌을 표현하는 것이 중요합니다. 이러한 경향이 예술적 양식으로 표현된 것이 바로 인상주의입니다.

19. G.W.F. Hegel, *Grundlinien der Philosophie des Rechts*, hrsg. Von K. Grotsch u. E. Weisser-Lohmann, Düsseldorf 2009, 16쪽.

인상주의는 인간 주체를 중심점에 올려놓습니다. 그린 자연풍경이나 일상적 장면 자체가 중요한 것이 아닙니다. 이들을 만나고 있는 인간이 이들을 어떻게 느끼고 있는지 등 그 주체적인 감각이 가장 중요한 것입니다. 이러한 인상주의의 태도는 당시에 매우 새로운 것이었습니다. 예술사적인 측면에서도 보면 혁명과도 같았습니다. 정치적 혁명은 이미 이루어졌습니다. 이것의 예술적 버전은 신고전주의가 아니라 바로 인상주의입니다. 그만큼 인상주의는 당시에 파격적이었습니다.

낭만주의

이러한 인상주의의 태도를 더 과격하게 밀어붙인 것이 바로 낭만주의입니다. 우리는 앞에서 낭만주의에 대해 간략하게 살펴보았습니다. 이제 우리는 낭만주의가 어떻게 예술의 종말을 예비했는지를 자세히 알아보도록 하겠습니다. 이를 위해 우리가 앞서 본 프리드리히의 〈안개바다 위의 방랑자〉를 살펴볼까요? 이 그림의 중심점에는 한 사람이 서 있습니다. 그는 산 정상에 올라와 안개로 뒤덮인 풍경을 내려다보고 있습니다. 안개로 휩싸인 자연 광경은 숭고해 보입니다. 하지만 인간은 이 풍경보다 위에 있습니다. 이 그림을 이해하기 위해 우리는 잠시 칸트의 '숭고' 개념을 살펴볼 필요가 있습니다. 왜냐하면 이 그림은 바로 칸트의 숭고 개념을 구현하고 있기 때문입니다.

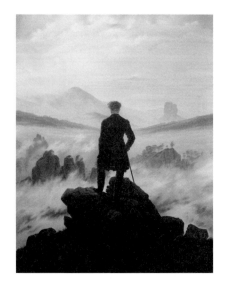

카스파르 다비트 프리드리히, 〈안개바다 위의 방랑자〉, 1818, 캔버스에 유채, 94.8×74.8㎝, 독일 함부르크 미술관(Kunsthalle Hamburg).

칸트의 숭고 개념과 낭만주의

칸트는 '숭고'란 개념을 '아름다움'의 개념과 구별합니다. 칸트의 '숭고' 개념이 바로 프리드리히가 그린 이 작품의 동기입니다. 칸트에 따르면 아름다움의 쾌감은 우리가 상상력으로 그릴 수 있는 형태를 지성으로 무한하게 규정하려는 시도로부터 발생합니다. 즉 상상력과 지성의 무한한 유희가 바로 아름다움의 쾌감의 원천입니다. 이에 반해 숭고의 감정은 경외감, 무서움과 결합해 있습니다. 아름다움은 우리를 즐겁게 하지만 숭고는 우리를 두렵게 합니다. 숭고의 감정은 우리가 자연의 무한한 광경을 바라볼 때 생겨납니다. 거대한 우주를 바라보거나 무한한 바다를 바라볼 때, 또는 거대한 폭포 앞에서 우리는 숭고의 감정을 느낍니다.

이 그림에서 우리는 안개로 뒤덮인 광경을 보게 됩니다. 우리가 상상력을 통해 이 무한한 광경을 머릿속에서 따라 그려낼 수 있을까요? 그건 매우 어려운 일입니다. 아름다운 대상 앞에서 우리는 상상력으로 이 대상의 형태를 쉽게 따라 그릴 수 있습니다. 하지만 숭고한 대상은 그 아득함 때문에, 그 거대함 때문에 감히 우리 상상력으로 따라 그릴 수 없습니다. 이처럼 자연광경은 우리가 상상력으로 따라 그려낼 수 없을 정도로 광대하고 무한합니다. 이런 상상력의 무능이 우리에게 경외감을 불러일으킵니다. 하지만 인간은 이러한 상상력의 무능에 만족하지 않습니다. 칸트에 따르면 인간은 지성이 아니라 이성을 통해 이 무한한 광경을 담아내며, 더 나아가 자연의 무시무시함과 광대함보다 오히려 이성이 더 위에 있음을 확인합니다.

칸트는 지성과 이성을 구별합니다. 지성은 개별적인 형태 간의 관계를 이어주는 역할을 하지만, 이성은 개별적인 형태들을 한데 모아 형성된 전체적인 관계망을 담아내는 역할을 합니다. 이성은 전체 형태들의 총체를 담아내지만, 지성은 개별 형태들의 관계만을 담아냅니다. 예를 들어 지성은 우리에게 인과관계라든지 집합관계 등을 알려줍니다. A가 있을 때 잠시 후에 B가 발생한다는 것을 우리가 반복적으로 경험하게 되면, 우리의 지성은 A와 B를 '인과관계'로 규정합니다. 하지만 이성은 이 개별적 현상들을 상대로 작동하지 않습니다. 오히려 이런 현상들의 전체, 즉 세계나 우주, 신과 같은 대

상을 상대로 작동합니다. 즉 이성은 지성보다 훨씬 더 커다란 대상을 담아냅니다.

다시 숭고의 감정으로 돌아가자면 인간은 무한한 자연 앞에서 자기 상상력의 무능을 느낍니다. 이때 이성이 작동합니다. 이성은 신, 우주, 세계 전체를 담아냅니다. 아무리 자연이 무한해 봤자 그것은 '세계'라는 개념으로 포착될 수 있습니다. 아무리 거대한 폭포 앞에 서 있다 해도 우리는 이를 '세계'라는 가장 커다란 범주로 포착할 수 있습니다. 물론 우리 상상력은 자연현상 앞에서 무력합니다. 하지만 이성은 이 무력한 상상력을 뛰어넘습니다. 이성은 세계나 신이란 범주를 통해 우리에게 무력감을 안겨주는 무한한 자연현상을 담아냅니다. 그래서 인간은 자연의 위대함이 아니라 오히려 인간 이성의 위대함에 경외감을 느낍니다. 이 경외감이 바로 숭고의 감정입니다. 이 감정은 우리를 감동하게 합니다. 이 감동은 쾌감이 아니라 경외감과 결합해 있습니다. 처음 우리는 자연의 무시무시함에 경외감을 가지게 됩니다. 하지만 결국 우리는 무시무시한 자연을 뛰어넘고 담아내는 자기 이성의 무한함과 위대함에 경외감을 품습니다. 그래서 숭고의 감정은 인간이 자기 자신에 가지는 감정입니다. 인간의 이성, 인간 자신의 위대함에 대한 감정이 바로 숭고의 감정입니다.

낭만주의는 바로 이러한 숭고의 감정을 그림으로 표현합니다. 프리드리히의 이 그림은 자연의 위대함을 표현하는 것처럼 보이지만, 사실 자연 위에 있는 인간 이성의 위대함을 그리고 있습니다. 낭만주의는 인간이란 주체의 위대함을 표현합니다. 이를 통해 자연은 인간 주체를 표현하기 위한 수단으로 전락합니다. 낭만주의는 인간을 신처럼 그립니다. 아무리 자연이 위대하고 무시무시하다 해도 인간보다 위대하지 않습니다. 거대한 자연도 인간 주체를 표현하기 위해 사용됩니다. 이는 인간의 인식적 진보 역사의 종결점을 형성합니다. 즉 인간은 자신의 역사에서 자연을 극복하고 지배하려고 노력했습니다. 이를 위해 인간은 기술을 개발했습니다. 기술을 통해 인간은 자연을 지배하려 했습니다. 낭만주의는 바로 이런 인간의 자기 지배 역사의 정점을 보여줍니다. 인간이 거대한 자연 앞에서 자기 자신의 위대함만을 느낀다는 것은 자연이 더는 위력적인 존재가 아님을 선언하는 것입니다.

중요한 것은 인간 주체이며, 인간 주체의 이성이라는 것입니다. 이는 프로테스탄티즘의 원리와 연결됩니다. 인간은 오로지 자기 이성이 옳다고 여기는 것만을 옳다고 여기는 태도가 이와 일치합니다. 이 그림에서 인간은 홀로 서 있습니다. 인간은 홀로 자연을 내려다봅니다. 다른 사람도 존재하지 않습니다. 인간은 자연 앞에서 자기 자신의 위대함을 만끽하고 있습니다. 인간은 자연을 지배하고 있는 신처럼 됐습니다. 그리고 자기 이외의 모든 것은 자기를 표현하기 위한 소재로 전락합니다. 이 인간 주체의 과잉이 바로 낭만주의입니다.

인상주의에서 낭만주의로

인상주의가 인간의 주관적 느낌만을 표현함으로써 경험주의적 세계관을 대변한다면, 낭만주의는 더 나아가 인간 주체, 인간 정신의 위대함을 표현함으로써 경험주의를 넘어서고 있습니다. 자연은 우리에게 경험을 통해 다가오지만, 이보다 위에 있는 것은 이성이며, 이성은 자연으로부터 온 게 아니며, 오히려 자연 자체를 모두 담고 있습니다. 이는 경험주의가 아니라 합리주의의 입장입니다. 경험주의에 따르면 인간의 감각과 지식은 자연이 제공하는 것에 의존합니다. 인간은 자연이 주는 대로 그것을 자신의 방식으로 수용합니다. 하지만 합리주의는 인간이 자연에 의존해 있는 이러한 사태를 거꾸로 뒤집습니다. 인간은 자연에 더는 의존하지 않습니다. 머릿속 생각이 중요하며, 자연은 이 생각을 표현하기 위한 수단이자 재료로 전락합니다. 즉 자연이 오히려 인간에 의존합니다. 경험주의자들은 앞에 있는 자연을 자신이 감각하는 대로 받아들입니다. 여기서 감각은 자연에 철저히 의존해 있습니다. 하지만 합리주의자들은 자기 자신을 표현하는 것이 우선입니다. 그리고 이를 표현하기 위한 적절한 소재를 자연에서 찾아야 합니다.

예술사를 통해 예술은 항상 무엇을 어떤 방식으로 그릴지 고민해 왔습니다. 하지만 인상주의와 낭만주의는 이런 방향을 완전히 바꾸고 맙니다. 인상주의는 나 바깥에 있는 무엇을 그리는 데 열심이던 예술 방향을 인간 내면으로 돌립니다. 무엇을 그리든 상

관없는데, 일단 초점을 그 '무엇'에서 '인간 내면에 비친 무엇'으로 바꾸자는 것이 인상주의의 주장입니다. 이를 위해 인상주의자들은 전통적인 소재인 신화, 역사를 버리고 일상적이고 자연적인 풍경을 선택하고 주관적인 느낌을 표현하는 데 주력했습니다. 하지만 이런 방향 전환에는 한계가 있었습니다. 인간의 느낌이 중요하긴 하지만, 여전히 인간 바깥에 있는 자연에도 비중이 놓여 있습니다.

낭만주의는 이러한 경향성을 더 극단화시킵니다. '인간이 무엇을 어떻게 그릴 것인가'가 주제가 아니라 오히려 무엇을 그리든 상관없이 '그리고 있는 인간 자신'을 그리는 것이 중요한 관심사가 됐습니다. 무엇을 그릴 것인지는 이미 정해져 있습니다. 바로 인간의 위대함, 인간의 위대한 정신을 표현해야 하는 것은 이미 정해져 있습니다. 이를 위해 다양한 소재를 선택해야 합니다. 소재 선택은 매우 자유롭습니다. 왜냐하면 어떠한 소재든 인간 정신을 표현하는 데에 적합하기 때문입니다.

헤겔의 '정신의 무한성' 개념과 낭만주의

낭만주의를 좀 더 설명하기 위해 헤겔의 '정신의 무한성' 개념을 잠시 살펴보겠습니다. 호메로스의『일리아스』에는 아킬레우스가 전리품으로 얻은 브리세이스를 아가멤논이 빼앗는 장면이 나옵니다. 트로이아 전쟁 과정에서 아가멤논과 아킬레우스는 여자를 전리품으로 챙깁니다. 아가멤논은 크리세이스를, 아킬레우스는 브리세이스를 얻습니다. 그런데 크리세이스의 아버지는 종교 사제로 아가멤논에게 딸을 돌려 달라고 요구합니다. 아가멤논이 거부하자 사제는 그리스군에 전염

일리아스

병이 돌게 합니다. 그러자 아가멤논은 마지못해 크리세이스를 돌려줍니다. 그 대신 아킬레우스의 브리세이스를 빼앗고 맙니다. 이에 아킬레우스는 분노하고 전쟁에 참여하지 않습니다. 아킬레우스의 분노는『일리아스』의 극적 구성에서 핵심 역할을 담당합니

조반니 바티스타 티에폴로, 〈브리세이스를 아가멤논에게 데려오는 에우리바테스와 탈티비오스, 1757, 프레스코화, 이탈리아 빌라 발마라나.

다. 헤겔에 따르면 아킬레우스의 분노를 잠재울 방법은 아가멤논이 브리세이스를 다시 돌려주는 것입니다. 그리고 그는 이것으로 모든 분란이 종결될 것이라고 해석합니다. 왜냐하면 그리스인들에게는 정신의 무한성 개념이 존재하지 않았기 때문입니다.

우리가 어떤 물건을 소유하고 있다고 가정해 봅시다. 그런데 만약 다른 사람이 이 물건을 빼앗을 때 우리는 어떤 해결책을 요구할까요? 다른 사람이 빼앗은 물건을 되돌려주면 모든 문제가 해결됩니까? 그렇지 않습니다. 우리는 물건을 되돌려달라고 요구할 뿐 아니라 사과와 보상금, 재발방지책까지도 요구할 것입니다. 왜냐하면 우리는 자신이 소유한 물건을 빼앗길 때 자기 자신이 침해받는다고 생각하기 때문입니다. 고대 그리스에서 아킬레우스는 전리품을 되돌려 받으면 그만입니다. 그러면 모든 문제가 해결됩니다. 하지만 현재의 우리는 이런 해결책에 전혀 만족하지 못합니다.

내가 사물을 소유하고 있을 때, 이때 이 사물은 나 자신의 존재 전체를 담고 있는 담지자가 됩니다. 나는 단순히 나로 머물지 않고 사물로 자신을 확대합니다. 즉 나의 정신은 나의 육체에만 머무는 것이 아니라, 내 육체 바깥의 사물로 자신을 확장합니다. 이를 헤겔은 '정신의 무한성'이라 표현합니다. 현대의 정신은 한정되지 않고 나 바깥의 사물로 자신을 무한히 확장합니다. 현대적 정신은 모든 사물을 소유할 수 있습니다. 소유한다는 것은 그 물건에 정신이 그 전체로서 깃들어 있다는 것입니다. 나는 내가 소유한 사물에 현전합니다. 나의 사물은 단순한 사물이 아닙니다. 나의 정신 전체가 담겨 있고 정신 전체를 표현합니다. 나는 단순히 추상적인 정신만이 아니며, 단순히 육체로만 머무는 것도 아닙니다. 나는 바깥에 있는 사물들을 소유함으로써 나의 정신의 한계 없음을 증명합니다. 그리고 소유물은 나의 정신의 확장성을 보여줍니다.

헤겔에 따르면 고대 그리스에는 정신의 무한성 개념이 존재하지 않았습니다. 그래서 아킬레우스는 자신의 소유물을 빼앗길 때 자기 자신이 침해받는다고 생각하지 않습니다. 하지만 우리는 사소한 것일지라도 자신의 소유물을 강탈당할 때 자기 자신의 인격 전체가 침해받는다고 생각합니다. 아킬레우스의 경우 자기 자신이 침해받았다는 생각이 없기 때문에, 그가 빼앗긴 소유물을 되돌려 받으면 모든 문제가 해결됩니다. 하지만 현대 우리는 그렇게 반응하지 않습니다. 나의 인격 침해에 대한 책

임을 묻게 마련입니다.

　이런 정신의 무한성은 현대예술의 영역에서 실현됩니다. 나는 정신을 표현하기 위해 사물을 소재로 사용할 수 있습니다. 여기서 정신은 무한하기 때문에 모든 사물을 소유할 수 있으며, 모든 사물로 자신을 확장할 수 있습니다. 즉 모든 사물은 내 정신을 표현하기 위한 소재가 될 수 있습니다. 왜냐하면 정신은 무한하기 때문입니다. 예를 들어 고대 그리스인들은 이상적인 인간의 육체만이 인간 정신을 표현할 수 있다고 믿었습니다. 인간 정신은 오로지 이상적 인간의 육체로밖에 확장될 수 없었습니다. 하지만 현재 우리는 어떠한 소재를 통해서든 인간 정신을 표현할 수 있다고 생각합니다. 어떤 인간의 육체든, 동물이든, 식물이든, 자연 풍경이든, 무한한 우주의 광경이든 상관없습니다. 인간 정신은 모든 사물로 확장될 수 있으며, 모든 사물을 통해 자신을 표현할 수 있습니다. 낭만주의는 정신의 무한성 개념을 전제하고 있습니다. 인간 정신의 표현을 위해서는 어떠한 사물도 사용될 수 있습니다.

인상주의와 낭만주의, 예술의 종말

　이러한 인상주의와 낭만주의는 예술의 종말을 예비합니다. 이는 어떤 의미일까요? 예술은 이미 낭만주의를 통해 자신이 표현해야 할 궁극적 대상이 바로 인간 자신이라는 것을 깨달았습니다. 다시 말해 이제 무엇을 표현하는지는 중요하지 않습니다. 표현하고 있는 자기 자신을 드러내야 하는 것이 예술의 과제가 된 것입니다. 결국 예술가는 자기 자신을 드러내기 위해 자유롭게 소재를 선택할 수 있습니다. 하지만 결국 자기 자신만이 드러나야 하는 것이 중요합니다. 예술가는 다른 무엇을 그리면서도 자기 자신만을 드러내야 한다고 생각하게 됩니다. 이처럼 예술가는 자기반성적이 됐습니다. 이를 통해 예술은 자신의 인식적 진보를 완성했습니다. 예술은 이제 그려야 할 새로운 대상을 발견할 수 없는 지경에 이르렀습니다. 예술은 모든 것을 다 그리고 마침내 더는 진전이 불가능하다는 것을 깨달았을 때 예술가 자신을 그리기 시작했습니다. 예술은 이로써 자신이 그릴 수 있는 모든 대상 목록을 완성했습니다.

그렇다면 예술이 이제부터 할 수 있는 것은 무엇일까요? 이는 예술사의 종말이며, 예술이 스스로 자기 자신이 무엇을 하고 있는지, 자신이 무엇인지 물음을 제기하는 것입니다. 예술은 이제 자신이 그릴 만한 새로운 것을 발견할 수 없는 막다른 지점에 도달했습니다. 그리고 스스로 묻습니다. '나는 지금껏 무엇을 하고 있었고, 지금 무엇을 하려하는 것일까?' '나는 무엇이지?' 예술은 자기 정체성 물음을 던질 수밖에 없게 됩니다. 그리고 이 물음은 뒤샹에 의해 제기됩니다.

우리는 지금까지 인상주의와 낭만주의를 통해 어떻게 뒤샹의 〈샘〉이 탄생할 수밖에 없었는지 살펴보았습니다. 뒤샹의 이 작품은 우연의 산물이 아닙니다. 인상주의와 낭만주의는 예술의 인식적 진보를 결국 완성했습니다. 예술은 이제 자신이 그릴 만한 새로운 대상을 찾을 수 없는 막다른 골목에 다다랐습니다. 그리고 자기 자신에 관한 물음을 던져야만 했습니다.

11

현대미술 이해 2

초기 형식실험:
야수주의, 입체주의,
표현주의

11장

현대미술 이해 2

- 초기 형식실험: 야수주의, 입체주의, 표현주의

모더니즘과 아방가르드

20세기 초부터 예술적 흐름은 두 가지로 나뉩니다. 하나는 예술의 자율화를 지향하는 모더니즘이고, 다른 하나는 예술의 자율화를 비판하는 아방가르드 운동입니다.[20] '아방가르드'란 전진부대라는 이름에서 온 표현으로 가장 먼저 전선을 넘어 적과 마주하는 부대를 가리킵니다. 모더니즘과 아방가르드는 진보의 기치를 들고 있다는 점에서 공통적입니다. 다만 모더니즘은 진보의 가치를 예술의 자율성, 예술의 순수화라고 여기고 이를 그대로 유지하고 발전시키려고 합니다. 예를 들어 모더니즘은 회화라는 매체의 순수성을 지키는 방향으로 나아갑니다. 회화는 평면적입니다. 이 평면성을 극단적으로 발전시켜 나가다 보면 결국 회화는 추상화로 귀결됩니다. 모더니즘은 회화의 순수성을 발전시키면서 회화라는 고유영역을 더 공고히 하려 합니다. 회화는 순수 예

20. 조주연, 『현대미술 강의』, 글항아리, 2017.

술이고, 그 자체로 자율적인 존재입니다. 이에 반해 아방가르드는 모더니즘의 순수화 경향을 비판하고 삶과 예술의 경계를 지우고, 예술조차도 파괴하려 합니다. 삶과 예술의 경계를 파괴한다는 것은 결국 예술이라는 영역을 파괴할 수밖에 없기 때문입니다.

예술의 종말 이후의 현대예술

예술의 종말이 실현된 이후 이 두 가지 흐름이 경쟁적으로 등장합니다. 탈역사적 시대 예술은 매우 자유로워졌습니다. 왜냐하면 전통적인 예술에 관한 정의가 모두 파괴됐기 때문입니다. 예술에 관한 정의가 사라졌을 때, 우리는 빈 곳을 다시 채우려합니다. 누구나 이 공간을 채울 권리가 있습니다. 그래서 다양한 형식 실험이 우후죽순으로 생겨납니다. 하지만 이제는 누구도 이 공간을 독점하지 못합니다. 지배적인 예술 사조라는 것이 사라지게 됩니다. 말하자면 빈 곳을 채우고자 하는 시도들은 매우 혼란한 양상을 띱니다. 누구나 자신의 시도가 새로운 것이며 지배적인 양식이라고 주장합니다. 하지만 이미 예술적 공간의 성격이 완전히 바뀌었습니다. 지배적인 예술에 관한 정의가 사라졌습니다. 이제는 누구나 자신의 시도가 왜 예술적인지 스스로 정당화해야 합니다. 자신의 시도가 왜 예술적인지 스스로 정당화해야 합니다. 즉 자신의 작품을 두고 '이게 예술이야'라고 당당하게 말할 수 있어야 하며, 왜 그러한지를 스스로 합리적으로 설명할 수 있어야 합니다. 그래야만 비로소 예술로 인정받을 수 있게 됩니다. 예술에 관한 자명한 관념은 이제 사라졌습니다. 이처럼 예술의 개념은 텅 비게 되고, 그만큼 다양한 내용으로 채워질 수 있는 광범위하고 열린 개념이 됐습니다.

이런 상황에서 예술가는 어떤 시도를 할까요? 일단 전통적인 예술의 정의가 파괴됐습니다. 그리고 예술가들 스스로가 자신의 작품이야말로 예술임을 스스로 입증해야 합니다. 예술가들은 정규적인 교육을 받으며 예술사적 흐름을 공부합니다. 이러한 예술사적 지식을 바탕에 두고 작업을 시작합니다. 이 상황에서 예술가들은 네 가지 방향으로 자신의 작업을 진행합니다.

현대예술의 네 가지 경향

첫 번째로 예술가들은 다양한 형식실험에 몰두할 수 있습니다. 어쩌면 지금까지 예술사에서 아직도 시도되지 않은 형식이 존재할 수 있습니다. 예술사 전반을 통틀어 예술은 수많은 대상을 그려 왔고, 표현 진보의 역사는 완성됐습니다. 결국 자기 자신에 관한 물음에 도달했습니다. 이에 예술은 더 이상 자신이 새롭게 이야기할 대상을 갖지 못합니다. 왜냐하면 예술은 이미 전체 예술사에서 모든 것을 이야기했기 때문입니다. 예술이 이야기할 수 있는 새로움의 내용은 이제 존재하지 않습니다. 남은 내용은 바로 예술 자기 자신에 대한 이야기뿐입니다. 그 밖의 내용은 이미 예술을 통해 모두 이야기됐습니다. 더는 이야기할 새로운 내용이 없을 때 예술이 고를 수 있는 선택지 중 하나가 새로운 '형식실험'에 몰두하는 것입니다. 새로운 '형식실험'은 말 그대로 새로운 형식을 찾으려는 시도입니다. 새로운 형식실험을 통해 예술은 예술 정의가 사라진 텅 빈 곳을 채우려 합니다. 자신의 형식이야말로 예술 본질에 적합한 것이라고 주장합니다. 하지만 이러한 시도 자체는 결국 모순적입니다. 예술은 더는 정의될 수 없습니다. 하지만 예술은 숙명적으로 새로운 형식을 통해 자신을 정의해야 합니다. 이러한 '정의될 수 없음'과 '정의해야 함'이라는 두 가지 선택지에서 예술은 계속 형식실험에 몰두합니다. 새로운 형식이란 일시적으로만 유지될 뿐, 결국 그것은 다른 새로운 형식에 의해 밀려납니다.

두 번째로 '예술에 관한 정의가 사라졌다'는 사태 자체를 표현하려는 예술이 가능합니다. 이것이 보통 우리가 이야기하는 아방가르드 예술입니다. 아방가르드 예술은 예술 자체에 대한 정체성 물음을 던집니다. 이런 자기반성적 예술은 현대예술에서 반복됩니다. 우리는 그 예로 바우하우스, 미니멀리즘, 팝아트, 액션페인팅을 살펴볼 것입니다. 물론 액션페인팅 같은 경우는 보통 모더니즘 계열로 분류됩니다. 그래서 여기서 우리가 하는 분류는 모더니즘과 아방가르드라는 일반적인 분류와 정확히 일치하지 않습니다.

세 번째로 형식실험 자체의 무의미함을 고발하는 예술이 가능합니다. 새로운 내용

은 없는데, 내용과 유리된 형식으로만 끊임없이 실험하는 시도는 그 자체가 공허할 뿐입니다. 사실 예술적 형식은 예술적 내용과 분리되어 존재할 수 없습니다. 자신이 그리고자 하는 내용이 있다면, 이에 적합한 형식이 있게 마련입니다. 만약 마땅한 형식이 없다면 새로운 형식을 찾아야 합니다. 이처럼 내용과 형식은 항상 연관될 때 비로소 형식과 내용 모두가 잘 드러날 수 있습니다. 예를 들어 인상주의자들은 인간의 내면을 그리고자 합니다. 이를 위해서는 내면 자체를 그리는 것이 최상일 것입니다. 하지만 우리는 내면을 직접 볼 수 없습니다. 시각예술이 내면을 표현할 수 있는 최상의 방식은 무엇일까요? 그것은 세계를 담고 있는 내면일 것입니다. 우리의 내면은 우리의 감각 행위를 통해 드러납니다. 감각 행위를 통해 우리는 세계에 대한 주관적인 인상을 얻습니다. 그래서 인상주의자들은 색과 빛의 향연을 펼치는 기법을 스스로 개발해 이러한 주관적 인상을 표현했습니다. 현대예술에서도 새로운 형식실험이 매우 다채롭게 펼쳐집니다. 하지만 새로운 내용이 더 구해질 수 없는 상황에서 새로운 형식을 찾는 시도는 그 자체가 공허할 수밖에 없습니다. 추상화는 이러한 형식 실험의 부정적 시도입니다. 말하자면 추상화는 예술의 인식적 진보의 완성을 증언합니다. 예술은 예술사를 통해 지금까지 모든 것을 이야기해왔고, 더는 새롭게 이야기할 내용이 없습니다. 이처럼 새로운 내용이 없기 때문에 내용 없음을 담을 텅 빈 형식이 필요합니다. 그 형식이 바로 추상화입니다. 추상화는 일반적인 예술사 서술에서는 모더니즘 계열의 정점으로 간주합니다.

네 번째는 전통적인 예술로 돌아가는 현상입니다. 당연히 탈역사적 시기에 예술은 전통적인 예술 정의에 충실하게 머물 수 있습니다. 과거에 예술이 이야기한 모든 내용과 그 형식은 현대에 당연히 반복될 수 있으며, 우리에게 감동을 주기에 충분합니다. 현대예술에서 전통적인 예술이 복원된다 해도 이 시도는 그 자체로 존중받을 수 있습니다. 왜냐하면 다시 언급하지만, 예술이 이야기할 수 있는 새로운 내용이 더는 존재하지 않기 때문입니다. 그렇다면 과거 예술이 이야기한 낡은 내용이 다시 이야기된다 해도 그리 탓할 것이 못 됩니다. 전통적인 예술 정의도 현대예술에서는 존중받습니다. 물론 과거와 다른 점은 이제는 지배적인 예술 사조나 양식이 존재하지 않는다는 점입니다. 그래서 현대예술에서 예술가는 어떤 내용도 선택할 수 있고, 이에 맞

는 형식을 스스로 예술사에서 구할 수 있습니다. 이 선택에는 시대적 제약이라는 조건이 전제되지 않습니다. 말하자면 현대예술에서 예술가들은 자신의 소재와 형식을 자유롭게 선택할 수 있습니다.

다시 한번 정리해보자면 현대예술은 네 가지 경향을 보여줍니다. 첫 번째로 현대예술은 다양한 형식실험에 몰두합니다. 두 번째로 현대예술은 자기 정체성 물음에 몰두합니다. 세 번째로 현대예술은 형식의 부정을 추상화를 통해 표현합니다. 네 번째로 현대예술은 전통적인 예술로 회귀합니다. 이러한 현대예술의 네 가지 흐름 중 세 번째까지의 흐름을 함께 살펴볼 것입니다. 전통적인 예술로 돌아가는 현상은 그 자체가 우리의 관심을 끄는 주제일 수 없습니다.

형식실험의 특징들

이번 장에서는 20세기 초반에 펼쳐진 다양한 형식실험을 살펴보고자 합니다. 먼저 각 형식실험을 살펴보기 전 이들의 공통적 요소들을 먼저 살펴보겠습니다.

첫째로 이들 형식실험은 모두 기존 질서에 대한 반대, 전복의 기치를 들고 등장합니다. 그렇다면 기존 질서에 대한 인식 내용에 따라 반대 방향, 그리고 진보의 방향 자체가 규정됩니다. 즉 다양한 유파들이 기존 질서에 반대를 부르짖었는데, 각 유파는 서로 다릅니다. 이는 각 유파가 생각하는 기존 질서 내용이 다른 것입니다. 기존 질서에 대해 서로 다른 생각을 하고 있기 때문에 이들은 다양한 형식실험을 할 수 있었습니다. 우리는 이 양식들이 내세우는 바가 무엇인지 인식함에 따라 이들이 규정하는 기존 질서가 무엇인지도 추론해낼 수 있을 것입니다.

둘째로 이들 유파는 스스로 자신의 작품을 예술이라고 규정합니다. 즉 전통적인 예술 정의 상실이라는 공백 상태에서 이들은 이제 형식실험을 통해 자신이야말로 진짜 예술이라고 내세웁니다. 이 시도는 '예술이란 무엇인가'라는 철학적 물음을 전제합니다. 더불어 제각기 '이것이 철학이지'라는 주장을 강조하면서 자신이 왜 예술인지 정당화합니다.

모더니즘과 아방가르드 운동이 시작된 20세기 초에는 이미 예술적 발전이 완성된 상태였습니다. 그래서 이 당시에는 지배적 양식이 존재하지 않았습니다. 그리고 모더니즘과 아방가르드 운동은 지배적인 양식을 발전시킬 수 없었습니다. 이런 지배적인 양식은 이제는 불가능한 것이었기 때문입니다. 이들은 이미 지나간 과거 무수한 예술 양식들을 사용할 수 있었고, 이들과 다른 기법을 창안해낼 이유가 없었습니다.[21] 예술사에서 발전해 온 예술 기법 중 하나를 선택하기만 하면 됐습니다. 어떤 기법을 '창조'하느냐가 중요한 것이 아니라 어떤 기법을 '선택'하느냐가 중요한 문제가 됐습니다. 그리고 이 선택에 대한 해명을 충실히 함으로써 자신의 입장을 정당화하는 일이 중요해졌습니다. 결국 탈역사적 시기에 예술은 자신이 어떤 기법으로 무엇을 표현하는지 보여주는 것보다 자기 자신이 무엇인지 드러내는 것이 더 중요하다는 것을 깨달은 것입니다. 자기 자신에 대한 인식을 드러내는 것, 자신이 철학하고 있음을 드러내는 것이 중요한 것이지, 과거처럼 어떤 기법으로 어떤 대상을 충실히 모방하거나 표현해내는 것이 중요하지 않다는 것을 깨달은 것입니다. 그래서 대부분의 유파는 형식실험에 몰두했지만, 이 형식이란 새로운 것이 아니었습니다. 추상화 이외의 대부분 형식실험은 자신이 더는 새롭지 않다는 것만을 보여주었습니다.

결과적으로 이들 형식실험에서 중요한 것은 대부분이 자신이 왜 예술인지에 대한 정당화 작업을 시도한다는 점입니다. 선언문도 있고, 개별 예술가에 의한 자기 작품의 변호가 치열하게 이루어집니다. 철학적 물음을 전제하면서 이 물음에 답변하려 하기에 이들은 서로를 개념적으로 배제하는 경향을 보입니다. 즉, 각 형식실험은 자신만이 진짜 예술이라는 점을 내세우게 됩니다. 그래서 각 형식실험 유파들 간에는 주도권 싸움이 벌어졌습니다. 예를 들어 독일에도 프랑스에서 발원한 인상주의자들이 있었고, 이들은 "베를린 분리주의"란 그룹을 결성해 1차 세계대전까지 독일의 현대예술을 대표했습니다.[22] 이에 대항해 독일의 젊은 표현주의자들은 프랑스에서 온 예술 사조를 비판했습니다. 반 프랑스적인 태도를 유지하고자 반 고

21. Peter Bürger, *Die Theorie der Avangarde*, Frankfurt am Main 1974, 23~24쪽.
22. Dietmar Elger, *Expressionismus*, Köln 2007, 9쪽.

흐, 고갱 등 자신의 모범을 각각 다른 방식으로 규정했습니다. 이러한 주도권 싸움은 사실상 이들이 '예술이 무엇인가?'라는 물음에 답해야만 하는 상황에 처해 있음을 반증합니다. 스스로 자기 작품이 예술임을 주장함으로써 다른 유파와 배제적인 경쟁 관계에 놓이게 됐습니다.

일반적으로 이러한 형식실험은 보통 초기 모더니즘 계열로 분류됩니다. 모더니즘의 관점은 형식실험을 회화의 순수화라는 발전사적 개념으로 해석합니다. 즉 모더니즘에는 다양한 형식실험들이 존재하는데, 이들은 모두 회화의 순수화, 자율화라는 공통적인 이념으로 묶입니다. 이 뿐만 아니라 각 형식 실험은 회화가 순수해지는 정도를 나타냅니다. 결국 회화가 모더니즘 계열에서 순수해지는 발전양상을 보인다면, 그 정점에는 추상화가 있을 것입니다. 추상화야말로 구상성도 제거하고 평면성 자체를 드러내기 때문입니다. 하지만 일반적 예술사 서술은 우리의 종말론적 관점과 구별됩니다. 우리는 형식실험을 회화의 순수화 경향으로 해석하지 않고 탈역사적 시기에 텅 빈 예술적 공간을 채우면서 예술을 정의하려는 시도로 해석하고자 합니다.

우리는 이러한 형식실험을 선택적으로 살펴보겠습니다. 일단 각 형식실험은 기존 질서에 대한 반대입니다. 그래서 우리는 각 형식을 살피면서 이들이 생각하는 기존 질서가 무엇인지 추론해 보겠습니다. 그리고 과연 이런 형식실험이 새로운 형식을 창출했는지도 따져보겠습니다. 먼저 야수주의를 살펴보도록 하겠습니다.

야수주의

야수주의는 사물이 실질적으로 어떻게 보이는지와 상관없이 모든 사물을 원색으로 처리합니다. 색채의 강렬함이 야수주의의 주요한 특징입니다. 이로써 야수주의는 인상주의와 반대되는 태도를 보였습니다. 인상주의는 사물이 어떻게 보이는지를 그대로 재현합니다. 반면에 야수주의는 사물이 어떻게 보이는지 보다는 내가 어떻게 보고 싶어 하는지를 더 중시합니다. 현실이 나에게 어떻게 현상하는지 보다 내가 현실에 대해 어떤 생각을 하고 있는지가 중요한 것입니다. 현실은 나의 생각으

폴 시냑(1863~1935)　　　　　앙리 마티스(1869~1954)

로 규정됩니다. 인상주의는 내가 현실에 대해 가지는 생각보다 현실이 나에게 주는 인상이 더 중요하다고 생각합니다. 오히려 내가 현실에 관해 가지는 생각은 오로지 이러한 인상, 각인을 통해 형성된다고 인상주의자들은 생각합니다. 마티스(Henri Émile-Benoit Matisse, 1869~1954)의 작품 〈삶의 기쁨〉을 한번 보겠습니다.

이 그림을 보면 원근법적 감각이 전혀 삭제된 평면적 느낌을 직접 받습니다. 시냑(Paul Signac, 1863~1935)은 마티스와 점묘법이라는 후기인상주의적 기법을 공유했습니다. 하지만 마티스는 이 작품을 통해 후기인상주의와 결별하고 야수주의라는 새로운 사조를 발전시켰습니다. 시냑은 이 그림을 다음과 같이 혹평했습니다.

"지금까지 마티스를 높이 평가해왔지만, 그는 방향을 잘못 잡은 것 같다. 그는 2m 반이나 되는 그림 전체에 괴상한 인물들을 엄지손가락 두께의 선으로 그린 틀 속에 집어넣고는, 순수하나 역겨운 색채로 래커처럼 반들반들 윤을 냈다. 아, 사프텔의 분홍색이라니! 전부가 랑송 그림 중 최악의 것들, 저 앙켕탱의 그림 가운데 경멸스러운 치보 작품, 혹은 철물상이나 잡화상에 걸린 천박한 작품을 연상시킨다."23

이로써 마티스는 인상주의라는 전통과 결별했습니다. 인상주의 그림은 주관적인 느낌을 표현하는 것이지만, 대상세계를 충실히 반영하고 있습니다. 대상세계는 3차원적으로 이루어진 공간입니다. 이에 반해 야수주의는 이러한 대상세계의 재현이란 측면을

23. 진중권, 『진중권의 서양미술사, 모더니즘편』, 휴머니스트, 2011, 41쪽.

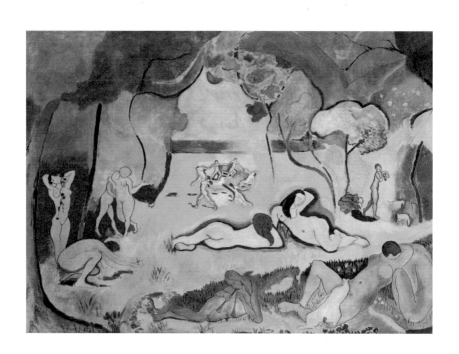

앙리 마티스, 〈삶의 기쁨〉, 1906, 캔버스에 유채, 175×241㎝,
반즈 재단 미술관(Barnes Foundation Museum of Art).

완전히 부정하고 평면적인 공간을 완성합니다. 마티스의 이야기를 직접 들어봅시다.

"나는 노예와 같은 방식으로 자연을 그대로 복사할 수 없다. 자연을 해석해서 그것을 그 그림의 정신에 예속시키지 않으면 안 된다. 내가 발견한 모든 색조의 관계로부터, 작곡에서 조화처럼 색조의 생동하는 조화가 나와야 한다." 24

여기서 음악이 회화의 모델로 설정되어 있음을 알 수 있습니다. 기악곡을 생각해보면 그것은 음들의 형식적인 관계로만 구성되어 있습니다. 기악곡이 어떤 의미를 지닐까요? 기악곡은 그 자체가 아무런 의미를 지니지 못합니다. 그래서 기악곡 탄생은 음악에 대한 철학적 탐구를 낳았습니다. 왜냐하면 기악곡은 전통적인 예술 정의인 모방론으로는 결코 파악될 수 없었기 때문입니다. 원래 음악은 항상 반주로만 기능해왔습니다. 그중에는 성악이 있고, 성악은 일정한 의미를 담고 있습니다. 회화는 이러한 기악곡을 자신의 모범으로 삼기 시작했습니다. 그래서 기악곡이 음들 간의 형식적인 관계로 구성된 것처럼 회화도 색채의 형식적인 관계로 구성되어야 한다는 생각이 생겨난 것입니다.

야수주의에서 유명한 블라맹크(Maurice de Vlaminck, 1876~1958)의 그림 〈시골의 야유회〉를 함께 보겠습니다.

이 그림을 보면 물감이 소위 '떡칠'이 되어 있습니다. 강렬한 빛깔의 향연이 두 인물을 중심으로 어우러져 있습니다. 우리가 알고 있는 고흐 그림과 매우 비슷합니다. 블라맹크의 얘기를 같이 한 번 보겠습니다.

모리스 드 블라맹크(1876~1958)

"나의 열광은 내게 모든 종류의 자유를 허용했다. 나는 전통적인 회화 방식을 추종하고 싶지 않았다. 나는 관습과 당시의 생활을 혁신하고자 했다. 즉, 자연을 자유롭게 하며 내가 연대의 장군이나 대령들만큼이나 증오했던 낡은 이론과 고전주의적 권위로부터 그것을 해방

24. 진중권, 『진중권의 서양미술사, 모더니즘편』, 44쪽.
25. 진중권, 『진중권의 서양미술사, 모더니즘편』, 49쪽.

모리스 드 블라맹크, 〈시골의 야유회(La partie de campagne)〉,
캔버스에 유채, 78×65㎝, 1905, 개인 소장.

시키고자 했다. 결코 질투나 증오에 가득 찼던 것은 아니다. 단지 나 자신의 눈을 통해 비춘, 전적으로 나의 세계인 그 새로운 세계를 재창조하려는 거대한 충동을 느꼈을 뿐이다." 25

야수주의는 인상주의를 재현적 예술이라 비판합니다. 재현적 예술의 반대는 바로 표현적 예술입니다. 즉 어떤 것을 있는 그대로 재현하는 것이 인상주의라고 한다면, 야수주의는 예술가가 가지는 생각을 표현하고자 합니다. 이는 대상을 있는 그대로 그리는 것이 아니라 예술가의 생각을 표현하기 위해 대상을 재료로 이용하는 것입니다. 물론 야수주의자의 생각은 기하학적인 도형과 색채의 조합으로 이루어져 있습니다. 과연 이러한 조합이 어떤 종류의 생각을 형성할 수 있을지는 의문입니다. 하지만 야수주의자들은 이러한 생각을 소재 삼아 표현하고자 했고 구상적 회화를 추구했습니다. 여기서 색채와 기하학적 구도가 매우 중요한 역할을 담당합니다. 하지만 이들의 형식실험은 플라톤의 이데아론을 다시 복원하는 것에 지나지 않습니다. 플라톤의 이데아는 기하학적 도형을 가리킵니다. 물론 이는 매우 이상적 형태의 도형입니다. 야수주의는 이러한 이데아를 모범으로 삼아 이를 구체적인 대상을 통해 표현하려 합니다. 이는 전통적인 예술 모방론의 부활입니다. 그래서 이러한 형식은 사실은 새로운 것이 아닙니다. 다음은 입체주의를 살펴보고자 합니다.

입체주의

입체주의의 대표주자는 브라크와 피카소입니다. 입체주의는 야수주의와 비교해 볼 때 형태에 더 집중하면서 야수주의와 같이 원근법적 공간, 3차원적 공간을 해체해 버리고 평면적인 느낌을 강조합니다. 대표주자는 아니지만 입체주의를 잘 구현하고 있는 후안 그리스(Juan Gris, 1887~1927)의 〈피카소의 초상화(Portrait of Picasso)〉를 함께 볼까요?

후안 그리스 (1887~1927)

후안 그리스, 〈피카소의 초상화〉, 1912, 캔버스에 유채, 93.4x74.3cm,
미국 시카고 현대미술관(The Art Institute of Chicago).

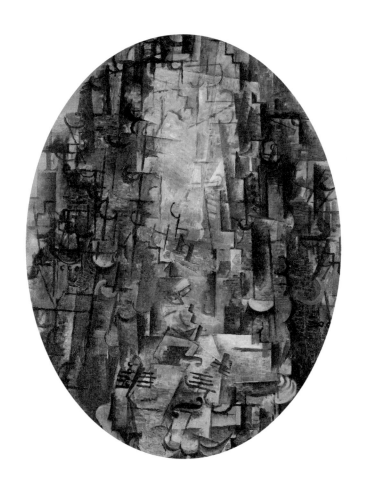

조르주 브라크, 〈바이올린을 든 남자〉, 1912,
캔버스에 유채, 100×73cm,
스위스 뷔얼레 기금(Stiftung Sammlung E.G. Bührle),
© Georges Braque / ADAGP, Paris – SACK, Seoul, 2019.

이 그림은 무엇을 그렸는지 알아볼 수가 있습니다. 제목을 보면 더 확연히 알 수 있습니다. 피카소의 초상입니다. 하지만 입체주의는 점점 더 알아보기 힘들게 복잡하게 발전합니다. 요소들을 분석해 평면 위에 재배치하는 것이 입체주의의 주요 기법입니다. 그런데 브라크나 피카소는 요소들을 모두 그려 넣지 않고 부분적으로 생략함으로써, 그림이 도대체 무엇을 그렸는지 숨바꼭질해야 하는 상황이 발생하게 됩니다. 브라크(Georges Braque, 1882~1963)의 그림을 같이 보겠습니다.

3차원적인 대상을 평면적 공간으로 모두 분석적으로 해체한 후 이를 재구성한 것이 이 그림입니다. 이 그림은 우리가 볼 수 없는 모든 부분까지 2차원적 공간 속에서 표현하려고 노력했습니다.

입체주의는 보이는 대로 대상을 재현하려는 노력을 거부합니다. 이들은 이러한 재현적 예술을 반대합니다. 이들은 기계가 어떻게 조립되어 있는지 보여주는 것처럼 대상을 분해해 늘어놓습니다. 어떤 대상이 하나의 전체가 아니라 부분들로 이루어졌음을 강조해 보여줍니다. 물론 실제로 대상은 부분들로 이루어져 있지만 이러한 부분은 따로 존재하지 않습니다. 하나의 대상은 부분들을 하나의 전체 속에 통일시킨 채 존재합니다. 이러한 통일성이 바로 대상에게 정체성을 부여합니다. 더욱이 그 대상이 인간이면 더욱 그렇습니다.

하지만 해체주의는 이러한 유기적인 통일체로서 대상을 해체합니다. 그리고 대상을 하나의 기계로 전락시킵니다. 하나의 유기체를 기하학적 형태의 부분들로 해체합니다. 이러한 해체주의라는 형식실험은 기계를 자신의 모범으로 삼고 있는 것으로 보입니다. 기계는 기하학적 도형의 모델에 따라 구성됩니다. 해체주의는 야수주의와 마찬가지로 기하학적 이상에 매우 의존하고 있습니다. 재현보다 표현을 강조하면서 입체주의는 기하학적 도형을 표현하고자 합니다. 이러한 입체주의 형식실험은 매우 혁신적이었음에도 불구하고 그 기하학적 이상의 의존으로 인해 야수주의와 동일한 평가를 받을 수 밖에 없습니다. 즉 이는 전통적인 모방론의 부활에 지나지 않습니다. 다음은 마지막으로 표현주의를 살펴보도록 하겠습니다.

표현주의

표현주의(expressionism)는 인상주의(Impressionism)에 반발로 등장합니다. 표현주의는 독일 낭만주의 전통의 영향을 강하게 받은 사조입니다. 낭만주의는 인간 자신을 절대화하는 경향을 보여줬습니다. 초기 표현주의는 인간을 주제로 하되 원시적인 이상향을 자신의 주요 대상으로 삼았습니다. 키르히너(Ernst Ludwig Kirchner, 1880~1938)의 작품을 함께 볼까요?

이 그림은 키르히너의 〈유희하는 나체의 사람들(Spielende nackte Menschen)〉입니다. 우리는 이 그림을 마네(Édouard Manet, 1832~1883)의 〈풀밭 위의 식사(Le Déjeuner sur l'herbe)〉와 비교할 수 있습니다.

마네의 이 그림은 1863년 발표 시 커다란 반향을 일으켰습니다. 일반적인 여인이 나체의 모습을 한 것이 문제였습니다. 일광욕을 즐기는 상황이라면 모를까 여성들만 나체차림으로 있는 것은 도무지 이해될 수 없는 상황입니다. 이 그림에서 남자들은 아직도 단정한 옷차림새를 유지하고 있습니다. 그런데 키르히너의 작품에서 모두가 나체입니다. 그리고 남녀가 부둥켜안고 있으며 생리적 현상 또한 그대로 드러내고 있습니다. 여기엔 어떠한 부끄러움도 존재하지 않습니다. 문명적 코드로 알려진 부끄러움이 여기선 전혀 작동하지 않습니다. 키르히너는 짧은 시간 안에 그림을 완성하는 것으로 유명합니다. 이 그림을 보면 빠른 속도가 느껴집니다. 표현주의는 문명 이전 자연을 대상으로 그렸습니다. 문명으로 오염되지 않은 인간 모습을 통해 표현주의는 이상향을 표현했습니다. 보이는 세계를 재현하는 것이 아니라 자신이 생각하는 이상향의 모습을 구상적 그림을 통해 표현한 것이 표현주의의 주요 특징입니다.

이후 말과 기사를 주요 모티브로 하는 청기사파는 표현주의의 한 그룹으로서 새로운 예술을 천명합니다. 마르크(Franz Moritz Wilhelm Marc, 1880-1916)는 주로 말을 비롯한 동물 그림을 주로 그렸습니다.

이는 프란츠 마르크의 〈커다란 푸른 말들〉입니다. 말을 통해 마르크는 원시적 순수성, 무죄, 오염되지 않음을 표현합니다. 마르크 그림의 특징 중 하나는 원색 조화입니다

에른스트 루트비히 키르히너, 〈유희하는 나체의 사람들〉,
캔버스에 유채, 77×89㎝, 1910,
독일 뮌헨 피나코텍 국제 현대미술관(Pinakothek der Moderne).

에두아르드 마네, 〈풀밭 위의 점심 식사〉, 1863, 캔버스에 유채,
208×264.5㎝, 프랑스 파리 오르세 미술관(Muséed'Orsay).

프란츠 마르크, 〈커다란 푸른 말들(Die großen blauen Pferde)〉, 1911,
캔버스에 유채, 160×102㎝, 미국 워커 아트 센터(Walker Art Center).

다. 그는 각 색깔에 상징적 의미를 부여했습니다. 파란색은 남성성을, 노란색은 여성성을, 빨간색은 질료를 상징합니다. 마르크는 사람보다 동물을 더 선호했습니다. 왜냐하면 동물에게서 그는 원시적 순수성을 더 감지할 수 있었기 때문입니다. 하지만 그는 후에는 동물적 형태에서도 이러한 원시적 순수성을 느끼지 못하고 기하학적 도형을 표현하는 데 주력합니다.

에른스트 루트비히 키르히너
(1880~1838)

다음 그림은 마르크의 〈티롤〉입니다. 마르크는 원시적 순수성을 그리기 위해, 인간, 말 등을 그리다 결국 기하학적 도형으로 옮겨왔습니다.

표현주의는 인상주의에 대한 반대로 시작됐고, 낭만주의로부터 커다란 영향을 받았습니다. 표현주의는 인간을 표현하려 했습니다. 그리고 인간 본질을 원시적 순수성에서 찾으려 했습니다. 이를 위해 굵은 선과 원색 조화를 중요시했습니다. 하지만 결국 표현주의자들은 구상적 형태로 순수성을 표현하는 데 한계가 있음을 깨달았습니다. 그리고 마르크의 예에서 보듯이, 이들은 추상화로 나아가는 경향을 보여줬습니다. 전통적인 구상화 전통을 되살렸지만, 자신이 표현하고자 하는 원시적 순수성과 구상적인 형식 사이의 차이를 극복하지 못하고 자신의 형식을 포기하는 결과에 이르게 됩니다. 이로써 이들의 형식실험은 실패하게 됩니다. 결국 찾은 형식이 내용에 맞지 않다는 것을 이들은 깨달은 것입니다.

형식실험들이 실패한 이유

우리는 지금까지 20세기 초반에 이루어진 소위 모더니즘 계열에 속하는 여러 형식실험을 살펴보았습니다. 이 실험들은 사실 엄밀히 말해 모더니즘 경향성, 즉 순수화, 자율화 경향에 따라 이뤄진 것이 아니라 모두 예술의 자기 정체성 물음으로 이루어졌습니다. 예술 개념은 더는 자명한 것이 아닙니다. 각자는 자신의 형식과 내용을 통해 어떤

프란츠 마르크, 〈티롤(Tirol)〉, 1914, 캔버스에 유채, 135.7×144.5㎝,
독일 뮌헨 피나코텍 국제 현대미술관(Pinakothek der Moderne).

것이 예술인지 스스로 입증해야 합니다. 그 책임은 바로 예술가의 몫입니다. 야수주의, 입체주의, 표현주의는 각자의 입장에서 '예술이 무엇인가?'란 물음에 답변했습니다. 자신의 작품을 제시하면서 자신이 예술이라고 주장했습니다. 이들은 새로운 형식을 제시했습니다. 하지만 탈역사적 시기에 예술에 새로운 형식은 논리적으로 가능하지 않습니다.

프란츠 마르크 (1880-1916)

왜냐하면 새로운 형식은 새로운 내용이 있어야 하는데, 새로운 내용은 예술에서 더는 존재하지 않기 때문입니다. 내용은 과거에 있던 내용 반복에 지나지 않습니다. 그리고 그 내용은 맞는 '형식'으로 표현되어야 합니다. 따라서 새로운 형식이란 가능하지 않습니다. 새로운 형식을 주장하는 것 자체가 모순입니다.

우리가 본 야수주의와 입체주의는 사실상 기하학적 도형이라는 형식을 채택했고, 이는 결코 새로운 형식일 수 없음을 확인했습니다. 이는 플라톤의 이데아론이 나온 이후부터 예술사에서 즐겨 사용되던 형식입니다. 표현주의는 원시적 순수성이란 내용을 표현하고자 했습니다. 이는 낭만주의의 주제인 인간에 불과합니다. 표현주의자들은 인간 본질을 원시적 순수성에서 찾고자 했습니다. 그리고 이를 나체의 인간과 동물을 통해 표현했습니다. 이는 전통적인 구상의 복원이었습니다. 하지만 원시적 순수성이 도대체 무엇일까요? 순수성이란 우리가 다음 장에서 추상화를 다루면서 다시 언급하겠지만 아무런 내용이 없는 것입니다. 순수성이란 구체적인 형태를 통해 표현될 수 없는 너무나 막연한 주제입니다. 동물이든 나체의 인간이든 그 어떤 형태로든 순수성을 표현하는 것은 매우 어려운 일입니다. 그래서 표현주의자들은 순수성을 구상적 형태를 통해 표현하는 것을 결국 포기하게 됩니다.

12

현대미술 이해 3

미니멀리즘, 바우하우스,
팝아트, 액션페인팅

12장

현대미술 이해 3

- 미니멀리즘, 바우하우스, 팝아트, 액션페인팅

예술의 종말과 예술의 자기 정당화 과제

우리는 지금까지 현대미술의 흐름을 예술종말론의 관점에서 보고자 했습니다. 예술은 자신의 인식적 진보를 낭만주의에서 완성했습니다. 예술이 다루고자 했던 궁극적 내용이 바로 인간이자 인간의 정신임을 낭만주의는 극명하게 표현했습니다. 예술은 그 출발점부터 세계에 관한 이해를 담아내려고 노력했습니다. 우리는 이를 예술에 관한 인지주의적 관점이라고 했습니다. 인지주의적 관점이란 예술이 지식을 전달하는 기능을 담당한다는 것입니다. 철학이 개념을 통해 지식을 전달하는 반면 예술은 감각적 형식을 통해 지식을 전달합니다. 우리는 이러한 인지주의적 관점을 처음부터 견지했습니다. 이런 점에서 예술은 항상 세계에 대한 이해를 담아내고 이를 전달하려고 노력했습니다. 예술사가 진행 될수록 예술은 자신의 이해 정도를 계속 완성해 갔습니다. 결국 낭만주의에 이르러서야 예술이 담아내고 전달하려 했던 세계에 대한 이해가 인간 정신에 관한 이해에서 완성된다는 것이 확인됐습니다. 결국, 예술세계 이해는 사실상 인간 정신에 관한 이해에 불과하다는 것이 증명된 것입니다. 그래서 예술은 이제 새로운 이해,

새로운 내용을 찾을 수 없게 됐습니다. 왜냐하면, 예술은 자신의 역사 속에서 자신이 제시할 수 있는 모든 내용을 이미 다 담아내고 전달했기 때문입니다.

이제 예술이 담아낼 수 있는 새로운 내용은 없습니다. 예술의 인식이 진보해온 역사는 종말을 맞이했습니다. 이를 우리는 '예술종말론'이라고 표현했습니다. 예술이 종말을 맞이했다는 명제는 낭만주의와 뒤샹의 〈샘〉에서도 발견됩니다. 낭만주의는 예술의 인식 진보가 완성됐음을 알렸습니다. 뒤샹의 〈샘〉은 예술이 더는 새로운 내용을 찾지 못하게 되자 자신의 정체성 물음을 던지게 됐음을 증명합니다. 이 작품을 통해 예술은 어떤 내용을 표현하는 것이 아니라 자기 자신이 무엇인지 묻습니다. 새로운 내용을 찾을 수 없게 되자 예술은 자신이 무엇인지 의심합니다. 이 정체성 물음을 통해 예술은 자기반성적이 됐습니다. 곧 정체성 물음이란 예술이 자기 자신에 대해 철학을 한다는 것을 의미합니다.

예술이 종말을 맞이했다는 것은 예술이 자기 자신에 대해 철학을 한다는 것, 즉 자기 정체성 물음을 던지게 됐음을 뜻합니다. 예술의 종말 이후는 예술의 탈역사적 시기입니다. 이 시기 예술 활동은 반드시 자기반성적입니다. 예술가들은 이제 제도권 내에서 예술사 전반을 학습합니다. 이로써 예술에 관한 자기반성을 자신의 활동 전제로 삼습니다. 탈역사적 시기 예술가들은 자신의 활동이 왜 예술적인지를 스스로 증명해야 합니다. 왜냐하면 정체성 물음을 한다는 것은 전통적 예술 정의가 이제 유효하지 않다는 것을 의미하기 때문입니다. 그래서 이제 '어떤 것이 예술인지' 물음은 '누가 이를 잘 정의하는지' 문제로 환원됩니다. 예술가가 자신의 활동을 통해 '이것이 예술이다'라는 주장을 잘 펼치면 펼칠수록, 예술가의 작품은 예술로 인정받게 됩니다.

우리가 살펴본 형식실험들은 탈역사적 시기에 예술의 정의가 모두 사라졌을 때 새로운 기법을 통해 자신이야말로 예술임을 입증하려는 시도입니다. 이런 입증을 위해 새로운 형식을 제시했지만 새로운 형식은 지난 예술사 속에서 나온 형식을 변형한 것에 지나지 않습니다. 새로운 형식으로 자신이 예술임을 입증하다 보니 이 실험들은 서로를 배제합니다. 하지만 탈역사적 시기 새로운 형식이란 존재하지 않습니다. 왜냐하면 새로운 내용이 존재하지 않기 때문입니다. 새로운 형식은 새로운 내용이 있어야 가능

한 것이고, 새로운 내용은 새로운 형식이 있어야 가능합니다. 내용 없는 새로운 형식을 내세우니 자기 모순적일 수밖에 없었습니다. 결과적으로 새로운 형식도 지난 형식의 변형에 지나지 않았습니다.

이제는 예술이 탈역사적 시기 자기 정체성 물음을 직접적으로 제기하는 시도인 바우하우스, 미니멀리즘, 팝아트, 액션페인팅을 살펴보려 합니다. 바우하우스와 미니멀리즘은 전통적인 플라톤주의의 부활로 해석할 수 있습니다. 하지만 그 근본 의도와 결과물을 보면, 전통적인 예술작품에 대한 비판인 동시에 예술작품과 일상적 사물의 구별에 대한 부정이기도 합니다. 이는 팝아트에도 해당합니다. 팝아트는 예술작품과 상품의 구별을 제거하려고 시도합니다. 이를 통해 예술 활동 또한 상업 활동과 일치하게 되고, 뛰어난 예술작품은 상품성이 높은 상품이 됩니다. 액션페인팅은 예술의 자기반성 자체를 자신의 형식으로 가지는 예술형식입니다. 이들 모두는 뒤샹의 〈샘〉을 잇는 중요한 예술형식입니다. 먼저 바우하우스에 대해 살펴보겠습니다.

바우하우스

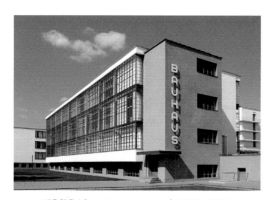

바우하우스(Staatliches Bauhaus), 1919~1933.

바우하우스(Staatliches Bauhaus)는 1919년부터 1933년까지 독일에서 설립되어 운영된 학교로, 미술과 공예, 사진, 건축 등과 관련된 종합적인 내용을 교육했습니다. 바우하우스는 현대식 건축, 디자인에 매우 커다란 영향을 주었습니다. 현대적인 기능 위주 건물들은 바우하우스로부터 시작됐습니다.

바우하우스는 사물의 본질이 단순하다는 철학적 전제를 지니고 있었습니다. 사물의 본질이 단순하다는 것은 사물이 기하학적 형태로 환원 가능함을 의미합니다. 이는 전형적인 플라톤주의 사유방식입니다. 우리가 보는 사물들은 복잡하고 변화하지만, 사실상 이 사물들 본질은 불변하는 기하학적 도형으로 환원할 수 있고, 이 도형이 바로 이데아라는 것이 플라톤의 주장입니다. 바우하우스는 플라톤의 주장을 수용하고 이를 건축, 의자 등을 통해 구현하려 했습니다.

마르셀 브로이어(1902~1981)

마르셀 브로이어(Marcel Breuer, 1902년~1981)가 기획한 1925년 작 의자 〈B3〉는 사진에서 강철로 만든 관을 뼈대로 흰색 천으로 마감한 것입니다. 디자인은 당시 커다란 문화적 충격을 끼쳤습니다. 아무런 장식 없이 단순한 기하학적 도형 형태로 완성된 의자는 매우 실용적으로 보입니다. 이 형태는 지금 우리가 봐도 매우 현대적입니다.

바우하우스 학파는 이런 철학적 입장을 견지하면서도 이들이 생산할 건축, 의자 등이 현재의 산업사회 생산방식에 부합해야 한다고 요구했습니다. 즉 이들은 '새로운 산업시대(대량생산)에 맞는 예술작품이란 무엇인가?'란 질문을 던졌습니다. 당시 시대적 조건을 고려하면서 '이 조건에 적합한 예술이 무엇인가?'라는 질문을 던졌습니다. 그러니까 '대량생산하는 산업시대 예술이란 무엇인가?'라는 예술의 자기반성적 질문이 바우하우스의 동력이었습니다. 이를 위해 예술작품은 대량생산에 적합해야 하며, 또한 이익 창출에 도움이 되어야 했습니다. 당연히 예술작품에서 장식은 배제하고 오로지 실용적인 목적만을 강조했습니다.

결국 바우하우스는 플라톤주의를 추구하면서도 자신의 작품을 대량생산체계에서 나오는 상품과 비교하며 이 둘을 철저히 구별하지 않았습니다. 즉 예술작품과 상품 간 구별을 없애려고 했습니다. 이 시도는 우리가 뒤샹의 〈샘〉에서 이미 보았습니다. 이는 뒤에 워홀이 노골적으로 시도합니다. 결국 바우하우스는 작품과 상품 간 경계를 허물어뜨림으로써 철학의 자기 정체성 물음을 적극적으로 제기하고 있습니다.

마르셀 브로이어, 〈B3〉, 1925, 데사우 바우하우스(Bauhaus).

미니멀리즘

미니멀리즘(Minimalism)을 위해서는 작품 하나를
보는 것이 가장 좋습니다. 올덴부르크의 〈호수 공들〉
을 보면 단순한 원 모양의 돌이 뮌스터의 아제라는 호
숫가에 놓여 있습니다. 이 작품은 클라에스 올덴부르
크(Claes Oldenburg, 1929~)가 1977년에 설치한 미
니멀리즘 조각입니다.

클라에스 올덴부르크 (1929~)

사진 속 작품은 깔끔하게 정리된 상태입니다. 사람
들은 이 작품에 그래피티를 새기기도 하고 여러 낙서를 해서 뮌스터 시는 정기적으로
작품을 원상태로 돌려놓곤 합니다. 처음 보면 이게 예술작품인지 아닌지를 알기 힘듭
니다. 그만큼 미니멀리즘 작품은 평범한 장식 같아 보이고, 아무 의미 없는 사물처럼 보
입니다. 그래서 사람들이 뭔가를 계속 그려 넣게 됩니다. 이처럼 아무런 장식도 없고 가
장 단순한, 가장 최소화한 형태의 예술형식이 바로 미니멀리즘입니다.

미니멀리즘은 하나의 단순한 작품을 추구합니다. 이는 여러 부분 관계로 구성된
전체를 하나의 작품이라고 하는 예술적 관행에 대한 비판입니다. '부분들이 전체를
이루는 방식은 항상 미적 환영을 일으킨다.'는 비판이 미니멀리즘의 시도 밑바탕에
깔려 있습니다. 부분과 전체는 구별되며 여기에는 어떤 위계가 들어서기 마련입니
다. 부분 관계를 통해 어떤 전체를 드러내려고 할 때, 여기에는 보이지 않는 환영적
요소가 개입된다는 것이 미니멀리스트들의 생각입니다. 즉 전체는 부분을 이루는
요소들로 단순히 환원되지 않습니다. 부분들이 일정한 관계를 맺어 전체가 형성됩
니다. 여기서 관계는 부분적 요소들 그 이상으로, '그 이상'은 물리적인 것이 아닙니
다. 전체는 부분들의 합 이상이라고 합니다. 부분들이 어떤 관계, 배치 속에 놓이는
지에 따라 전체는 부분들로 환원될 수 없는 새로운 의미를 지닙니다. 이런 환영적 요
소를 미니멀리스트들은 제거하려 했습니다. 이를 위해 단순한 사물을 제작하기 시
작했습니다. 단순한 사물은 그 자체가 하나의 물리적 덩어리로서, 물리적 속성 외에

다른 의미를 지닐 수가 없습니다. 단순한 사물은 단순한 사물일 뿐, 자신 이외 다른 의미, 다른 지시체를 지니지 않습니다. 이에 반해 부분들 조합을 통해 전체를 구성하는 작품은 항상 부분들 관계, 부분과 전체 관계를 통해 부분들의 물리적인 속성 이외 다른 의미, 즉 관계적인 속성을 지니게 됩니다. 작품은 항상 물리적인 요소들, 즉 그 부분들 자체가 아니라 다른 무엇, 즉 그 부분들 관계를 통해 형성되는 무엇을 의미합니다. 이에 반해 미니멀리즘 작품은 작품 덩어리 외에 다른 의미를 지니지 않습니다. 철저한 자기지시성, 그러니까 작품이 자기 이외에 다른 의미를 지니지 않는다는 이러한 명제를 실현하려고 노력함으로써 미니멀리즘은 오히려 예술작품을 창조하기보다는 하나의 사물을 창조하는 결과에 이르게 됩니다.

미니멀리즘은 바우하우스의 생각을 계승하면서 예술작품과 사물의 경계를 지우는 결과에 도달합니다. 물론 예술작품과 상품 경계를 지우려 한 바우하우스보다는 순수 예술의 영역에 머뭅니다. 하지만 이 시도는 사물과 예술작품의 구별에 근본적인 비판을 가합니다. 사물은 사물 자체만을 지시합니다. 사물은 다른 무엇을 의미하지 않습니다. 하지만 전통적으로 예술작품은 항상 자신의 물리적인 존재를 넘어 다른 무엇을 의미하는 것으로 간주됐습니다. 예술작품은 '다른 무엇에 관한 것'이라는 점에서 여타의 사물과 구별됐습니다. 미니멀리즘은 이러한 예술작품의 '다른 무엇에 관한 것임'이라는 속성을 제거합니다. 예술작품은 사물처럼 단순한 하나의 덩어리가 됩니다. 그럼으로써 예술작품과 사물의 경계가 허물어집니다. 하지만 미니멀리즘은 순수 예술의 영역에 머물고 있습니다. 미니멀리스트들은 이를 통해 '사물과 더는 구별될 수 없는 예술이란 무엇인가?'라는 예술의 자기 정체성 물음을 제기하고 있습니다.

클라에스 올덴부르크, 〈호수 공들〉, 1977, 독일 뮌스터(Münster).

팝아트

로이 리히텐슈타인(1923-1997)

팝아트는 보통 순수 예술과 대중예술의 경계를 없애려는 시도로 해석되는데, 우리는 다른 시각으로 팝아트를 보고자 합니다. 팝아트는 처음에는 만화라는 대중예술의 내용을 순수 예술의 형식으로 구현하려는 시도로 시작됩니다. 로이 리히텐슈타인(Roy Fox Lichtenstein, 1923~1997)의 〈목욕 중인 여성(Woman in Bath)〉을 보겠습니다.

이 그림은 만화를 토대로 그린 그림입니다. 로이 리히텐슈타인과 앤디 워홀은 각각 1961년 우연한 기회에 만화의 한 장면을 그리기 시작합니다. 즉 동시에 같은 아이디어를 떠올린 것입니다. 앤디 워홀의 작품을 같이 하나 보겠습니다. 워홀의 1961년 작 〈슈퍼맨〉입니다.

둘 다 이처럼 순수 예술에 속하는 회화라는 매체에 만화 내용을 담았습니다. 둘 다 만화라는 매체에 주목해 순수 예술 영역으로 옮겨온 것입니다. 둘 다 비슷한 작업이었지만, 오직 리히텐슈타인의 작품만이 유명 갤러리인 레오 카스텔리에게 선택되면서 워홀은 만화를 이용한 작품 생산을 중단합니다.

그러면서 워홀은 자신만의 아이디어를 고민하다가 1962년에 〈캠벨 수프 캔〉 등 유명 상품의 그림을 그리기 시작합니다. 워홀은 회화에 만화의 한 장면을 담기 시작했다가 리히텐슈타인과 경쟁에서 뒤처지자 자신만의 새로운 브랜드를 만들기 위해 아예 상품 그림을 그리기 시작합니다. 순수 예술인 회화로 상품 그림을 그리기 시작하면서 워홀은 광고 전단과 회화의 경계를 허물기 시작합니다. 그리고 1964년에는 〈브릴로 상자〉 전시를 시도합니다. 결국 이를 통해 워홀은 예술작품과 상품 간의 경계를 뒤흔들면서 '예술이란 무엇인가?'라는 질문을 본격적으로 제기합니다. 회화에 만화의 장면을 담은 것 자체 같은 질문을 던진 것이라 할 수 있습니다. 물론 그 강도에서는 약하다 할 수 있

로이 리히텐슈타인, 〈목욕 중인 여성(Woman in Bath)〉, 1963,
캔버스에 유채와 마그나펜, 173.3×173.3㎝,
스페인 마드리드 튀센 보르네미스차 박물관
(Museo Nacional Thyssen-Bornemisza),
ⓒ Estate of Roy Lichtenstein / SACK Korea 2019.

앤디 워홀, 〈슈퍼맨(Superman)〉, 1961,
캔버스에 카세인과 왁스크레용, 170.2×132.1㎝,
미국 예술 휘트니 미술관(Whitney Museum of American Art),
© 2019 The Andy Warhol Foudation for the Visual Arts, Inc.
/ Licensed by SACK, Seoul.

습니다. 만화 장면을 담은 그림을 통해 워홀은 순수 예술과 대중예술의 경계를 무너뜨리려고 시도했습니다. 캠벨 수프 그림을 통해 이런 시도가 더욱더 과격해지고 결국 〈브릴로 상자〉로 이어집니다.

워홀이 허물고자 했던 담벼락은 순수 예술의 그것이 아니었습니다. 즉 그는 순수 예술과 대중예술의 경계만을 허물어뜨리려고 한 것이 아닙니다. 그는 처음부터 '예술'이라는 담벼락을 겨냥하고 있었습니다. 그는 예술과 상품의 경계, 예술과 일반 사물의 경계를 무너뜨리고자 했습니다. 그래서 자신의 예술적 작업을 통해 돈을 잘 벌 수 있음을 증명하려 했습니다.

자신의 예술을 통해 철저하게 상업적 활동을 구가했습니다. 예술 활동과 상업 활동의 경계는 그에게 존재하지 않았습니다. 그는 소비사회를 자신 작품 생산 활동의 주제로 삼았지만 동시에 소비사회 논리에 따라 자신의 작품을 생산하고 판매했습니다. 그에게 뛰어난 예술은 상품 가치가 높은 것입니다. 뛰어난 예술가는 돈을 잘 벌어야 합니다. 그는 자신만의 브랜드를 개발하려고 노력했습니다. 그의 작품을 사는 것은 워홀이라는 브랜드를 소비하는 것이었습니다. 예술이 평가되는 기준은 미적 속성이 아니라 그것의 브랜드 가치가 됩니다. 1962년에 워홀은 실크스크린 인쇄법을 사용해 대량생산체계를 갖추고 유명인들의 초상화를 생산하게 됩니다. 1964년 뉴욕의 스튜디오 팩토리(The Factory)에서 "예술 노동자"들을 고용해 판화, 신발, 영화, 책 등을 제작하게 합니다. 결국 워홀은 예술을 상품과 노골적으로 동일시했습니다.

현재 예술작품은 상품처럼 판매됩니다. 그 가격은 자유시장처럼 매겨지지 않습니다. 가격결정에서 중요한 요인은 갤러리 활동입니다. 유명 갤러리가 선택한 작가와 작품은 좋은 브랜드가 됩니다. 하지만 선택받지 못한 작가와 작품은 그 미적 가치가 아무리 훌륭해도 좋은 가치를 얻을 수 없습니다.[26] 워홀은 자신의 작품활동을 통해 크게 성공했습니다. 그 스스로 이러한 성공과 예술적 가치를 동일시했습니다. 그에게 예술적 가치란 상업적 성공 가능성을 의미합니다. 과연 이것이 맞는지는 우리가 논의할 수

26. 도널드 톰슨, 『은밀한 갤러리』, 김민주, 송희령 옮김, 2010, 리더스북.

있는 문제입니다. 하지만 워홀은 자신의 주장을 통해 '예술이란 무엇인가?'의 질문을 뒤샹과는 다른 방식으로 제기하고 있습니다.

액션페인팅

잭슨 폴록 (1912-1956)

이를 위해 우선 잭슨 폴록(Paul Jackson Pollock, 1912~1956)의 〈넘버 1A〉 작품을 살펴보겠습니다.

이 작품을 보면 우리는 이 그림이 어떻게 탄생했을지 짐작해 볼 수 있습니다. 이 그림을 자세히 보면 붓으로 색을 칠한 것이 아니라 붓에 물감을 묻히고 캔버스 위에서 붓을 흩뿌려 완성한 그림이란 것을 알 수 있습니다. 심지어 폴록은 염료 통에 구멍을 내어 들이붓는 방식도 사용했습니다. 이 그림의 특징은 예술가가 어떤 개념을 먼저 구상하고 이에 맞는 기법을 골라서 완성한 것이 아니라는 데에 있습니다. 예술가는 개념을 구상하지 않고 오로지 기법만을 선택합니다. 그림의 주제가 아니라 그림을 그리는 기법이 선택되고, 그것이 실행됩니다. 그리고 처음부터 끝까지 그림의 주제는 배제됩니다.

이는 보통의 그림 그리는 방식과 완전히 다른 것입니다. 추상화조차 아무런 내용을 담고 있지 않다고 해도 그림 그리는 기법보다는 그림을 어떻게 채울 것인지가 고민의 대상입니다. 그런데 폴록의 그림에서는 이러한 그림 주제와 내용이 그림을 그리는 처음부터 끝까지 배제됩니다. 그리고 오로지 그림 그리는 행위 자체가 중심이 됩니다. 그림 그리는 행위 자체가 그림 전체를 차지하는 것이 바로 액션페인팅의 가장 큰 특징입니다. 어떻게 그릴 것인지에 따라 그림 내용이 차차 채워집니다. 이때 어떻게 그릴 것인지는 우연적인 결단을 통해 정해집니다. 폴록은 물감을 흘리는 방식으로 그림을 그렸지만, 이런 그림 그리는 행위는 다양한 방식으로 응용될 수 있습니다. 예를 들어 닭을

잭슨 폴록, 〈넘버 1A〉, 1948, 캔버스에 유채 및 에나멜 물감,
172.7×264.2㎝, 미국 뉴욕 현대미술관
(The Museum of Modern Art).

캔버스 위에 풀어놓아 그리는 기법도 우리는 생각해 볼 수 있습니다. 새로운 방식을 생각해낼수록 우리는 새로운 그림을 완성할 수 있을 것입니다. 하지만 여기서 어떤 것을 그릴 것인지는 부차적입니다. 폴록의 말을 직접 보겠습니다.

"회화 '속에' 있을 때, 나는 무엇을 하는지 의식하지 못한다. 내가 무엇을 했는지 알게 되는 것은 일종의 '익숙해지는 시기'가 지난 후의 일이다. 나는 변화를 일으키고 이미지를 파괴하는 등의 일을 하는 게 두렵지 않다. 회화는 제 고유의 삶을 갖고 있기 때문이다. 나는 그것이 발생하게 내버려둔다. 결과가 엉망이 되는 것은 그림과 접촉을 잃었을 때뿐이다. 그렇지 않으면 순수한 조화, 손쉬운 주고받기가 일어나 아주 좋은 작품이 나온다. 내 그림의 원천은 무의식이다." 27

폴록의 말을 자세히 보면 그의 행위는 그림 자체 운동에 종속돼 있습니다. 회화는 자기 할 일을 할 뿐이고, 예술가는 회화의 일에 수동적으로 따라갈 뿐이라는 것입니다. 폴록이 자신의 그림을 완성할 때에는 자신의 주관적인 생각을 전혀 배제한 채, 자신이 선택한 기법이 진행해 가는 과정에 자신을 수동적으로 내맡기는 것으로 이해할 수 있습니다. 하지만 분명한 것은 그가 먼저 기법을 선택한다는 것입니다.

27. Jackson Pollock, Application for Guggenheim Fellowship (1947). In: Pepe Kannel & Kirk Varnedoeckson(ed.), Jackson Pollock: Key Interviews, Articles, and Reviews. The Museum of Modern Art, New York, 1999, p.17 (진중권, 「진중권의 서양미술사. 후기 모더니즘과 포스트모더니즘 편」, ㈜휴머니스트 출판그룹, 2013년, 45쪽에서 재인용).

개별 작품의 자기반성성

액션페인팅은 그림에서 배제됐던 예술가의 행위 자체를 그림 속에 담음으로써 예술 제작행위와 예술작품 간 구별을 제거해 버렸습니다. 그럼으로써 그림은 자기반성적이 됐습니다. 그림은 예술가의 그리는 행위 자체를 드러냅니다. 그리는 행위를 통한 '결과'가 아니라 그리는 '행위' 자체가 그림의 중심 내용이 된 것입니다. 전통적으로 예술작품은 그리는 행위 결과로만 존재해왔습니다. 그리는 행위는 물론 결과에 영향을 미치지만, 항상 결과가 중요시됐습니다. 그리고 결과는 과정으로 환원되지 않았습니다. 하지만 액션페인팅에서는 결과가 과정 자체만을 지시합니다. 결과는 예술적 생산 행위 자체만을 드러냅니다. 이를 통해 액션페인팅은 형식적인 의미에서 자기반성적인 예술작품을 탄생시킵니다.

이는 예술작품과 사물의 구별을 허물어뜨림으로써 예술에 관한 자기반성을 시도하는 미니멀리즘 시도와 다릅니다. 이러한 미니멀리즘의 시도는 뒤샹이 제기하는 물음과 일치합니다. 즉 그것은 예술과 사물 간 구별을 허물어뜨림으로써 결국 '예술이란 무엇인가?'란 물음을 제기합니다. 이에 반해 폴록의 작품은 오로지 예술적 생산 행위 자체만을 드러냅니다. 이점에서 이 작품은 '개별작품의 자기반성성'을 드러냅니다. 액션페인팅은 '개별작품은 이러저러한 생산 과정의 결과물이다.'를 보여줍니다.

미니멀리즘은 전통적인 예술을 비판했습니다. 이에 따르면 사물 중에는 자기 자신만을 지시하는 것이 있고, 자기 아닌 다른 무엇을 지시하는 것이 있습니다. 여기서 후자의 사물이 예술작품입니다. 이러한 구별을 없애고자 미니멀리즘은 예술작품을 하나의 덩어리로 만들고, 여기서 '자기 아닌 다른 무엇'을 지시할 가능성을 차단합니다. 폴록의 시도 또한 이러한 방식으로 해석할 수 있습니다. 물론 폴록은 미니멀리즘처럼 전체와 부분이라는 관계의 틀이 아니라 예술 생산 행위와 작품이라는 관계의 틀에서 작품의 자기 지시성을 드러내는 데 성공합니다. 즉 작품은 다른 무엇이 아니라 생산 행위 자체만을 지시합니다.

물론 이러한 자기 지시적인 작품은 자율적인 작품의 전형으로 간주될 수 있습니다. 예술의 자율성에 따른 작품은 오로지 자기 자신만을 의미합니다. 기악곡이나 추상화 등은 음악의 순수성이라든지 회화의 순수성만을 드러내는 자율적 예술의 전형으로 간주됩니다. 추상화는 평면과 색채의 관계 이외에 다른 무엇을 의미하지 않습니다. 기악곡은 음들의 수학적 관계 이외 다른 무엇을 의미하지 않습니다. 이들은 자기 지시적이라는 의미에서 자율적인 순수 예술로 간주됩니다.

'예술이란 무엇인가?'

자율적인 작품과 폴록의 작품은 다릅니다. 폴록은 스스로 생산 기법을 선택해, 자신의 이런 의식적인 선택을 작품 자체를 통해 드러냅니다. 기법 선택이 그의 최초의 작업이며, 이후 그는 선택된 기법이 실행되도록 하며, 이에 따라 작품이 완성됩니다. 즉 그의 작품은 생산 기법 자체, 생산 행위 자체만을 드러내는 것이 아니라 기법의 선택 행위 또는 선택 의도를 드러냅니다.

예를 들어 발바닥에 물감을 묻힌 후 닭을 풀어서 캔버스 위를 뛰어다니게 해 작품을 완성하는 기법을 선택했다고 가정해 봅시다. 왜 하필이면 예술가는 이러한 기법을 선택한 것일까요? 닭을 풀어 일정한 시간 동안 캔버스 위를 뛰어다니게 하면 그림에는 닭 발자국이 생겨날 것입니다. 이러한 액션페인팅 기법은 예술 제작이 자동으로 이루어지도록 설계됩니다. 이는 그림을 완성할 때 폴록이 자신을 의식하지 못한다고 이야기한 것과 같습니다. 예술 제작이 자동으로 하나의 자연적 사건처럼 일어나게 하는 것이 액션페인팅 기법입니다.

하지만 예술 제작 행위를 하나의 자연적 과정으로 만들어 이로부터 하나의 작품이 만들어지게 한 것은 예술가의 기본적인 생각이자 선택입니다. 이를 통해 예술가는 예술작품이 자연물과 구별되지 않는다는 것을 보여줍니다. 물론 여기서 산출된 예술작품은 이미 예술가의 선택과 생각을 통해 이루어진 것이기 때문에 인공물입니다. 하지만 이는 은폐되어 있습니다. 산출된 예술작품은 여타의 자연물과 동일

한 과정을 통해 생겨난 것처럼 보입니다. 예술가는 바로 이점을 의도합니다. 하지만 그렇다고 그의 선택의 과정이 끝까지 은폐될 수는 없습니다. 결국, 예술가는 자기 선택을 통해 바로 '예술작품이 자연물과 과연 다를까?'라는 질문을 던지고 있습니다. 그의 선택 행위는 바로 이러한 질문을 던지기 위함입니다. 예술작품이 자연물과 비슷한 과정을 통해 산출된다면, 예술작품은 자연물과 구별되지 않을 것입니다. 이를 통해 액션페인팅 또한 궁극적으로는 뒤샹의 〈샘〉과 미니멀리즘의 질문으로 나아가게 됩니다. '과연 예술이란 무엇인가?'

13

현대미술 이해 4

추상화

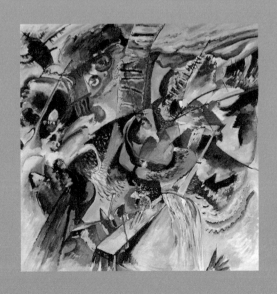

13장

현대미술 이해 4

- 추상화

추상화는 의미를 지니지 않는 비구상회화를 지향합니다. 이러한 추상화를 설명하는 이론은 여러 가지 존재합니다. 그중 우선 우리는 현대 추상화의 선구자로 불리는 칸딘스키가 추상화를 어떻게 설명하는지 살펴보지요.

칸딘스키의 추상화이론

칸딘스키(Василий Кандинский/Wassily Kandinsky, 1866~1944)는 『예술에서의 정신적인 것에 관하여』란 책을 1910년에 써 1912년에 발표했습니다. 그는 미를 "외적인" 미와 "내적인" 미 두 가지로 구별합니다. 예술이 어떤 대상을 표현함으로써 가지는 미가 "외적인" 미라면, 자신의 의미를 포기하고 오로지 자신의 형식으로만 독자에게 반향을 일으키는 미가 "내적인" 미입니다.28

28. 칸딘스키, 『예술에서의 정신적인 것에 대하여』, 권영필 옮김, 열화당, 2000, 45쪽.

칸딘스키에 따르면 예술은 자신의 내용에 적합한 형식을 발견해야 합니다. 예술가가 어떤 생각을 하고 있다면 그는 이 생각에 딱 맞는 형식을 구해야 합니다. 이 생각과 상관없이 형식 추구만 하는 것은 예술의 목적이 아닙니다. 이때 내용은 칸딘스키에 따르면 "영혼적인 것", "정신적인 것"입니다.

바실리 칸딘스키 (1866~1944)

칸딘스키가 볼 때 쇤베르크(Arnold Sch-oenberg, 1874~1951)는 자신의 음악을 통해 자기 시대의 한계를 뛰어넘으면서 "내적 필연성"에 따른 "새로운 미"를 발견했습니다. 내적인 필연성이란 음의 형식적 관계를 의미합니다. 쇤베르크는 오로지 음의 형식적 관계 속에 있는 내적 필연성을 통해 우리에게 "새로운 미"를 제시했습니다. 그의 음악의 "음악적인 체험은 청각적인 것이 아니고, 순수히 영혼적인 것"이며, 여기서 "미래 음악"이 시작됩니다.[29] 쇤베르크의 기악곡은 어떤 것을 모방하는 것이 아니라 오로지 형식적 관계만을 우리에게 전합니다. 이 형식적 관계는 소리를 통해 우리에게 옵니다. 청각적 현상이 우리에게 옵니다. 하지만 이 청각적 현상의 본질은 무엇일까요? 음의 형식적 관계의 본질은 바로 수학적 관계입니다. 이는 고대 그리스의 피타고라스가 밝혔습니다.

피타고라스는 음을 수적 비례로 설명해 서구 음악의 합리주의적 전통을 설립했습니다. 예를 들어 길이가 10cm인 현을 울려 소리를 내고, 그 다음 10cm의 2/3인 현을 울려 소리를 내면 5도 높은 소리가 납니다. 또 10cm의 1/2인 현의 소리는 처음 소리보다 8도가 높은 음, 즉 한 옥타브 위 소리가 납니다. 각각의 음은 수적인 비례관계에 놓여 있으며, 이런 수학적 합리성이 음의 상호 조화의 근거가 됩니다.

'도레미파솔라시도'라는 음높이는 정확한 수학적 비례에 의해 규정됩니다. 이것이 피타고라스의 발견입니다. 음악은 기본적으로 음의 관계입니다. 이 관계의 본질은 수적 비례입니다. 그래서 우리가 음악을 청각적 현상으로 듣긴 하지

29 칸딘스키, 『예술에서의 정신적인 것에 대하여』, 46쪽.

만 우리 감동의 근원은 소리 그 자체, 청각적 현상 그 자체에 있는 것이 아니라, 청각적 현상을 지배하고 있는 '수의 놀이'라는 것이 피타고라스의 메시지입니다.30

음악에서 음의 형식적 관계가 수적 비례이고, 이것이 음의 내적인 필연성을 형성합니다. 그렇다면 회화에서도 내적인 필연성의 관계가 있다고 한다면 어떤 요소들에 해당할까요? 그것은 바로 "색과 형태"의 형식적 관계입니다. 형식적 관계가 내적인 필연성에 따라 이루어지면 "위대한 내적 생명력"을 담게 되고, 이 체험은 칸딘스키에 따르면 시각적인 것이 아니라 정신적인 것입니다.31 이 예로 칸딘스키는 마티스를 듭니다. 마티스는 자신의 작품을 통해 "추상적인 것으로 향한 경향과 내적 자연으로 향한 경향"을 보여줬습니다. 우리는 마티스의 그림이 인상주의보다 더 단순하며, 색과 형태의 관계에 집중하고 있음을 확인했습니다.

이를 바탕으로 칸딘스키는 "색의 조화는 오직 인간의 영혼을 합목적적으로 움직이게 하는 법칙에 근거한다는 사실이 명백해진다"라고 주장하며, 이것이 "내적 필연성의 원칙을" 나타낸다고 결론 짓습니다. 물론 여기서 색은 항상 형태를 포함합니다. 색은 일정한 한계가 있어야 하며, 이것이 바로 기하학적 형태입니다. 형태화된 색의 상호관계는 음의 관계처럼 내적 필연성에 따른 조화를 이루며 이를 보는 영혼 속에 내적인 조화를 일으킵니다. 이 영혼 속 내적인 조화가 바로 정신적인 것의 실체입니다.

칸딘스키는 이런 이론적 논의를 펼쳤지만 사실 그가 추상으로 나아가게 된 계기는 매우 우연이었습니다. 이는 1913년에 출간한 그의『회상록』에 나오는 일화입니다.

저녁놀이 내릴 즈음이었다. 나는 습작을 마치고 화구통을 든 채 돌아왔다. 아직 방금 마친 작업에 골몰한 상태에서 갑자기 형언할 수 없는 아름다움과 내면의 빛으로 가득 찬 그림을 보았다. 잠시 자리에 얼어붙었다가 재빨리 그 그림으로 다가갔다. 거기에서 형태와 색깔은 분간할 수 있었지만, 내용은 당최 알아볼 수 없었다. 순간, 수수께끼의 열쇠를 발견했다. 그것은 내가 그린 그림으로, 옆으로 누운 채 벽에 기대어 있었다. 다음 날 햇빛 아래서 전날

30. Gunnar Hindrichs, *Die Autonomie des Klangs*, Berlin 2014, 8~35쪽.
31. 칸딘스키,『예술에서의 정신적인 것에 대하여』, 49쪽.

받았던 인상을 다시 느껴보려 했지만, 옆으로 누인 상태에서도 반쯤만 성공할 수 있었다. 석양 무렵의 어스름이 없는 상태에서는 대상들이 끊임없이 식별됐다. 그제야 대상들이 내 그림에 해를 끼친다는 사실을 깨달을 수 있었다.[32]

 여기서 핵심적인 구절은 "거기에서 형태와 색깔은 분간할 수 있었지만, 내용은 당최 알아볼 수 없었다."입니다. 바로 칸딘스키가 생각하는 추상화 탄생지점이 이 깨달음의 순간입니다. 그는 그림의 내용을 알아볼 수 없었습니다. 그림의 내용이란 구상화가 그린 대상입니다. 구체적인 대상이 사라지면서 그는 오로지 형태와 색채의 유희만을 보게 된 것입니다. 이 둘의 형식적인 조화가 영혼 속에 합목적적으로 조화를 일으키고, 이것이 감동을 줍니다.

 칸딘스키는 추상화의 형식적 측면만을 우리에게 들려줍니다. 추상화는 전통적 구상화와 다르며, 회화의 내용 없는 형식적 측면을 통해서만 우리에게 감흥을 줍니다. 하지만 그의 설명에는 왜 현대예술에서 추상화라는 양식이 탄생했는지에 대한 이야기가 없습니다. 사실 우리는 추상화가 현대예술에서 지배적 양식이 됐고, 추상화 역사를 현대미술사의 흐름에 따라 서술할 수 있습니다. 다만 중요한 것은 왜 현대예술에서 추상화가 매우 중요한 양식이 됐는지의 문제입니다. 이에 대해 칸딘스키는 침묵합니다. 그래서 우리는 이 추상화 탄생에 관한 여러 설명에 귀 기울이고자 합니다. 첫 번째로 우리는 빌헬름 보링어(Wilhelm Worringer, 1881~1965)의 설명에 주목합니다.

보링어의 추상화이론

 『추상과 감정이입』에서 보링어는 추상화의 근원을 설명합니다. 보링어에 따르면 인간은 예술의지를 갖고 있습니다. 이 예술의지를 실현하면 우리는 예술적 만족

32. Wassily Kandinsky, Complete Writings on Art, ed. by Kenneth C. Lindsay and Peter Vergo, London,
 G. K. Hall　& Co, Vol. One (1901~1921), 369~370쪽 (진중권, 『진중권의 서양미술사, 모더니즘편』,
 ㈜휴머니스트 출판그룹, 2011, 86~87쪽에서 재인용.

빌헬름 보링어 (1866~1944)

을 얻습니다. 인간은 예술의지를 실현하고자 합니다. 이를 위해 인간은 세계와 대결을 통해 얻는 특정한 심리적 상태에 주목합니다. 인간이 세계 속 사물에서 친근감을 느끼고, 사물에 감정이입을 하는 경우가 있습니다. 이는 인간이 세계와 그 사물들에 더는 공포를 느끼지 않고, 세계를 어느 정도 파악한 뒤에야 가능합니다. 인간이 세계를 어느 정도 파악하면 세계 속 사물을 인식합니다. 그리고 인간은 이 인식을 바탕에 두고 사물과 친근한 관계를 맺습니다. 이것이 바로 '감정이입' 관계입니다. 이러한 신뢰 관계에서 인간은 사물에서 아름다움을 느낍니다. 이러한 아름다움의 느낌은 인간에게 구상적 예술을 허용합니다. 인간은 사물과 친근한 관계를 경험하고, 이 경험을 표현한 예술을 생산합니다. 말하자면 구상적 예술은 세계와 친근한 관계의 느낌을 표현한 것입니다.

하지만 인간이 세계에 대해 전혀 무지한 경우, 예를 들어 원시민족의 상태에 있을 때 인간은 세계에 대해 공포를 느낍니다. 세계 속 사물이 어떠한지 대한 예감을 전혀 가지고 있지 않아서 인간은 이 사물에 친근감을 느낄 수 없습니다. 이때 이 공포감에서 벗어나기 위해 어느 정도 자기기만을 감수합니다. 말하자면 인간은 세계 속 사물에 공포감을 느낍니다. 하나의 사물은 항상 다른 사물들과 관계 맺습니다. 각 사물뿐 아니라 이 사물들 관계에 대해서도 인간은 아무런 지식을 갖고 있지 않기에 공포감을 느낍니다.

하지만 인간은 항상 이런 공포감 속에서 살아갈 수 없습니다. 그래서 공포감에서 벗어나려 합니다. 탈출 방법은 개별 사물을 사물들의 관계로부터 떼어내고 가장 단순화하는 것입니다. 말하자면 인간은 사물에 대한 공포에서 벗어나기 위해 사물 하나만을 단독으로 떼어내고 그것을 매우 단순화해서 다시 표현합니다. 그렇게 되면 사물은 다시금 나에게 더는 위협적이고 예측 불가능한 존재가 아니라 예측 가능한 존재, 나에게 친근한 존재가 되기도 합니다. 이는 사실 인간의 자기기만에 불과합니다. 실제로 보는

세계를 왜곡하는 것입니다. 그리고 왜곡된 상을 통해 세계에 대한 공포감에서 벗어납니다. 이때 인간은 사물을 단순화하기 위해 그것을 기하학적 형태로 표현합니다.33 이것이 바로 추상화입니다.

예술에서 구상적 양식이 지배하는지, 아니면 추상적 양식이 지배하는지는 인간이 세계에 대해 가지는 "세계느낌"의 차이에서 결정됩니다.34 세계에 관한 지식을 바탕에 두고 세계와 친근한 관계를 맺고 있다면, 인간은 구상적 양식을 발전시키며 예술의지를 실현합니다. 이에 반해 세계에 대한 근본적인 공포를 지니고 있다면, 개별 사물들을 추상적 양식으로 다시 표현함으로써 이 공포에서 자신을 방어합니다.

추상적 양식은 보링어에 따르면 원래 원시민족 경우에만 유행합니다. 즉 세계에 대한 지식이 아주 없던 시대나 이 추상적 양식이 지배적이라는 것입니다. 그런데 왜 현대 예술에서 다시 추상적 양식이 등장했을까요? 이에 대해 보링어는 현대 세계에서 인간이 세계에 대한 지식을 너무 많이 가져서라고 답합니다. 즉 인간은 세계를 너무 많이 알게 됐습니다. 그런데 인간은 세계에 대해 알수록 자신이 가진 지식이 너무 보잘것없다는 것을 깨닫습니다. 우리는 현재 우주에 대한 지식을 많이 쌓았습니다.

과거 인간은 신화와 종교를 통해 우주가 신에 의해 창조됐다든지, 혹은 몇몇 신이 지배하고 있다고 믿었습니다. 이 종교적 믿음은 사실 무시무시한 우주와 세계에 대한 방어막이 됐습니다. 이 종교적 믿음의 예술적 버전이 바로 추상화인 셈입니다. 보링어는 고대 이집트 피라미드를 그 예로 듭니다. 이 종교적 믿음은 세계에 대한 왜곡을 담고 있습니다.

그런데 인간은 끊임없이 우주에 대한 지식을 확장했습니다. 천동설이 지동설로 바뀌고, 물리학적 지식을 계속 획득해 왔습니다. 그 결과는 어떻습니까? 우주에 대해 알면 알수록 우주의 광대함과 무시무시함을 더욱더 깨닫습니다. 그리고 인간은 이 우주로부터 자신을 막아주던 장벽을 스스로 허물었습니다. 신화와 종교는 과거와 같은 역할을 더는 담당할 수 없습니다. 그리고 인간은 지식 바깥에 있는 무시무시한 세계와 다시

33. Wilhelm Worringer, *Abstraktion und Einfühlung*, 11. Auf. München, 1921, 23쪽.
34. Wilhelm Worringer, *Abstraktion und Einfühlung*, 16쪽.

마주치게 됐습니다.

기나긴 예술사에서 구상화는 매우 오랜 기간을 지배했습니다. 하지만 추상화가 현대예술에서 다시 부상하게 된 이유는 진짜 세계에 대한 인간의 깨달음 때문입니다. 인간이 아무리 우주에 대한 지식을 확장해 봤자, 지식은 광대한 우주를 모두 포괄하기에 턱없이 모자랍니다. 추상화를 통해 인간은 무시무시한 세계, 광대한 우주에 대한 공포를 해소하려 합니다. 다시금 인간은 자기기만을 감수하려고 합니다. 진짜 세계를 두고 추상화라는 왜곡된 형상을 진짜 세계 앞에 두고 이 형상만을 바라보려고 합니다. 이 추상적 형상 뒤에는 진짜 세계가 올곧이 있습니다. 추상적 형상이라는 방어막이 없다면 인간은 세계에 대한 공포를 다시금 느끼게 될 것이며, 이를 해결할 방법은 달리 없을 것입니다.

보링어의 추상화이론은 우리에게 매우 매력적으로 다가옵니다. 우리가 가지는 세계와의 관계 성격에 따라 제각기 다른 양식을 발전시킨다는 것이 보링어 논의 핵심입니다. 우리는 우주에 대한 공포감을 느낄 뿐 아니라 살아가면서 자기 자신의 삶과 타인의 폭력성에 공포감을 느낄 수 있습니다. 우리가 심리학 등을 통해 인간을 파악해 봤자, 타인의 숨겨진 면에 대한 공포가 모두 해소되지 않습니다. 이 모든 공포가 바로 보링어의 논의에 따르면 추상화의 동기입니다. 내 삶의 무의미함을 깨달을 때 우리는 곧장 죽음의 공포에 직면합니다. 그래서 우리는 무의미하다는 생각에서 벗어나려 하고 그 탈출구가 보링어에 따르면 추상화입니다.

보링어의 논의에서 우리는 우선 추상화가 과연 효과를 가질 수 있는지를 따져 보고, 그의 논의가 추상화 유행에 대한 필요충분조건을 제시해주는지 살펴볼 수 있습니다. 첫 번째로 보링어 설명에 따른 추상화가 다시 나에게 삶에 대한 희망을 안겨줄까요? 오히려 추상화를 그림으로써 세계에 대한, 내 삶에 대한 애정을 회복할 수 있지 않을까요? 우주의 무시무시함을 우리가 깨달았을 때 이를 항상 가려야만 할까요? 가림으로써 우리는 공포로부터 탈출할 수 있을까요? 이는 일시적일 뿐입니다. 오히려 무시무시함을 직면하고 이를 솔직히 인정함으로써 더욱더 삶에 대한 애착을 가질 수 있지 않을까요? 왜냐하면 추상화는 우주의 무시무시함을 단순화해 다시금 우주를 친근한 대상

으로 바꾸고자 하지만 기하학적 도형이 과연 우리에게 친근한 대상이 될 수 있을까요? 이것으로 자기 삶을 둘러싼 사물에 다시금 애착을 느낄 수 있을까요? 오히려 우주의 무시무시함을 인정하고 내 주변의 사물에 애착을 느끼는 것이 더 낫지 않을까요? 그래서 보링어의 추상화 논의는 의미가 있지만, 그가 추상화의 목적이라고 밝힌 것을 추상화 스스로가 달성할 수는 없습니다. 추상화는 무시무시한 우주를 가릴 수 없을 뿐만 아니라, 개별 대상을 친근한 것으로 만들지 않습니다. 기하학적 도형은 우리에게 이러한 친근함을 창조할 수 없습니다.

두 번째로 보링어에 따르면 현재 우리가 우주에 관한 공포를 느끼게 된 계기는 우리가 순전히 무지해서가 아니라, 오히려 지식 확장을 통해 우주의 광활함을 깨달았기 때문입니다. 우주에 대해 전적으로 무지했을 때는 이에 대한 회피로 개별 사물을 떼어내어 단순화하는 추상적 기법 자체가 의미가 있을지 모르나, 현재에도 동일한 기법이 같은 효과를 낼지 의문입니다. 지식을 통해 우리는 우주 전체는 아니지만, 그 부분에 대해서 이제 공포를 느낄 필요가 없습니다. 그렇다면 우리는 이 상황에서 반드시 추상화만을 그려야 할 이유가 없습니다. 즉 보링어의 설명은 추상화가 현대에 다시 유행하는 것에 대한 필요조건을 제시해줄지는 몰라도 그 충분조건을 드러내지 못합니다.

제들마이어의 추상화이론

이어 제들마이어(Hans Sedlmayr, 1896~1984)의 추상화이론을 살펴보겠습니다. 제들마이어에 따르면 현대예술은 순수해지려는 경향이 있습니다. 회화는 오로지 순수회화로만 남으려 하며 음악은 오로지 순수 음악으로만 남으려 합니다. 그러면 회화에만 속하는 순수한 요소는 무엇일까요? 회화에 속하지 않는 요소는 건축적인 것이 있습니다. 말하자면 입체적인 측면이 회화라는 평면 예술에 본질적으로 속하지 않는 요소입니다. 이에 반해 건축이라는 예술형식에는 회화적 요소나 조각적 요소가 비순수한 요소입니다. 건축 벽면을 그림이나 색으로 칠하는 것은 순수한 건축에 어울리지 않습니다. 건축에 조각상을 세우는 것도 어울리지 않습니다. 이처럼 현대회화는 자신의 순수

한스 제들마이어 (1896~1948)

요소로만 이루어진 순수회화이고자 합니다. 순수회화란 바로 추상화입니다. 이 순수 요소가 무엇이냐는 물음에 대해 두 가지 의견이 대립하고 있습니다. 이를 위해 제들마이어의 언급을 같이 살펴보겠습니다.

"회화의 순수한 요소라는 것이 화가의 도구인 붓에서 자연스럽게 만들어지는 불분명한 범위의 물감 얼룩인가? 그렇지 않으면 단순하거나 복잡한 기하학을 기초로 구성된 정확한 범위의 동질적 채색면을 말하는 것인가?"35

어떠한 틀 없이 다양한 물감들의 어우러짐이 추상화를 구성하는 순수한 요소일까요? 칸딘스키의 〈협곡의 즉흥〉이란 그림을 보면 형태에 대한 고려 없는 물감의 어우러짐을 볼 수 있습니다.

피에트 몬드리안 (1872~1944)

몬드리안(Pieter Cornelis Mondrian, 1872~1944)은 기하학적 요소만 회화의 순수요소라고 봅니다. 하지만 색채와 평면이란 두 요소가 회화에 속하는 본질적인 요소라 해야합니다. 그래서 두 요소 중 어느 것이 더 중요한 것인지 논쟁하는 것은 무의미합니다. 색채와 기하학적 요소를 적절하게 배치하는 것은 아마도 "미술적 화성학"36 의 원칙에 따라 이뤄져야 합니다. 순수 음악의 경우 음의 관계를 규정하는 '화성학'이 있는 것처럼, 미술에도 색채와 기하학적 요소의 관계를 규정하는 미술적 화성학이 있을 테고, 이에 따라 공간구성이 이루어져야 합니다. 이는 결국 "의

35. 한스 제들마이어, 『현대예술의 혁명』, 남상식 옮김, 한길사, 2001, 80쪽.
36. 한스 제들마이어, 『현대예술의 혁명』, 남상식 옮김, 한길사, 2001, 82쪽.

칸딘스키, 〈협곡의 즉흥(Improvisation Gorge)〉, 1914,
캔버스에 유채, 110×110㎝, 독일 뮌헨 렌바흐하우스미술관
(Lehnbachhaus Stadtische Galerie).

미가 없는 비대상회화"로서 "모든 '생소한' 혼합에서 깨끗해진, 완전하게 '자율적인' 회화의 극치"가 될 것입니다.37

하지만 순수회화는 그것이 순수하면 할수록 "무의미", "미학적 허무주의"에 이르고 맙니다.38 예술이 순수함만을 추구하다 보면 이는 자율적 예술이 되고, 이는 "전적으로 자유로운 절대적인 아름다움"을 "숭배하는 제의"로서 유미주의이기 때문입니다. 유미주의자는 아름다움을 "다른 가치를 초월하는 최고의 자기 만족적인 가치"라 여깁니다. 이러한 순수한 아름다움에 대한 관심은 익숙한 형태에 대해서는 쉽게 진부함을 느끼고, 오로지 자극적이고 새로운 것만을 추구하는 경향으로 나아갑니다. 그런데 새로운 것만을 추구하다 보면 결국 아름다움도 포기하고 괴상한 것, 추한 것을 열망합니다.39

그렇다면 왜 이런 순수회화, 추상화를 현대인들은 추구하게 됐을까요? 제들마이어는 이 질문에 대해 두 가지 답을 합니다. 첫 번째는 우상숭배 욕구가 존재한다는 것입니다. 전통적인 종교의 역할이 사라진 뒤 인간은 다시 종교를 대체할 무엇을 찾게 됐고 이것이 예술 숭배로 이어졌다는 것입니다. 두 번째로 현대예술은 기존 예술에 혁명을 일으키고자 했습니다. 순수성에 대한 열망은 이 혁명의 한 가지 동기를 설명합니다. 하지만 혁명의 결과는 예술의 부정입니다.

자율적 순수회화인 추상화는 결국 아름다움의 포기이고, 이는 곧 예술의 자기부정에 불과합니다. 더욱이 추상화의 경우 회화는 기하학에 완전히 종속됩니다. 즉 순수회화를 추구하다가 회화는 회화 외적인 기하학에 완전히 굴복합니다. 예술이 예술 외적인 것에 종속당하는 것은 예술 자체의 순수성 부정입니다. 이 또한 예술의 부정으로 이어집니다. 여기서 다음과 같은 몬드리안의 이야기는 제들마이어 주장의 근거가 됩니다.

미래에는 구체적인 현실 속에서 나온 순수한 조형적인 대상이 예술작품을 대신하게 될

37. 한스 제들마이어, 『현대예술의 혁명』, 남상식 옮김, 한길사, 2001, 75쪽.
38. 한스 제들마이어, 『현대예술의 혁명』, 남상식 옮김, 한길사, 2001, 106쪽.
39. 한스 제들마이어, 『현대예술의 혁명』, 남상식 옮김, 한길사, 2001, 110쪽.

것이다. 그러면 더 이상 그림은 필요하지 않을 것이다. 왜냐하면 우리는 현실화된 예술 한 가운데서 살게 될 것이기 때문이다. 균형이 삶(生)에 더욱 치우치게 되는 만큼, 예술은 사라질 것이다.[40]

추상화는 기하학에 종속될 것이고, 기하학은 구체적인 삶의 형태로 구현될 수 있기 때문에 결국 추상화는 필요 없게 될 수 있다는 논리입니다.

우리는 제들마이어의 논의가 추상화에 대해 매우 비판적이라는 것을 알 수 있습니다. 추상화는 결국 예술의 자기 부정에 이른다는 것입니다. 그 논의에서 현대예술이 기존 예술을 향해 혁명적 시도를 하고 있다는 점은 분명히 옳습니다. 물론 이런 추상화가 자기 부정에 이를지는 좀 더 지켜봐야 합니다. 제들마이어는 20세기 초 현대예술을 대상으로 논의하고 있습니다. 하지만 추상화는 현재까지 매우 중심적 예술 양식으로 남았습니다. 그리고 추상화는 몬드리안의 말처럼 사라지지도 않았습니다. 그래서 우리는 제들마이어의 논의에서 추상화가 하나의 혁명의 형식이라는 점만을 수용할 수 있습니다.

예술 종말론에 따른 추상화이론

우리가 주장해온 예술 종말론 관점에서 추상화를 살펴보겠습니다. 예술 종말론은 원천적으로 헤겔의 이론을 따르고 있습니다. 헤겔의 정신의 무한성이론이 매우 중요합니다. 현대 정신은 무한하게 됐습니다. 이는 정신이 무한한 권력을 획득하게 됐다는 것입니다. 예술에서 예술가들은 정신의 최고 관심사를 표현합니다. 물론 최고 관심사는 시대에 따라 달라집니다. 현대예술에서 예술가들이 맞닥뜨리게 된 최고의 관심사는 헤겔에 따르면 바로 '구체적 인간'입니다. '구체적으로 인간적인 것'이야말로 현대 예술가들에게는 최고 관심사가 됐습니다.

40. 한스 제들마이어, 『현대예술의 혁명』, 남상식 옮김, 한길사, 2001, 193쪽.

그렇다면 '인간적인 것'이란 무엇일까요? 인간 얼굴, 육체, 일상생활도 '인간적인 것'입니다. 자연은 어떨까요? 자연 또한 '인간적인 것'에 속합니다. 우리는 등산을 합니다. 등산하는 이유에는 여러 가지가 있지만 등산을 통해 무엇보다 풍경을 보고 싶어합니다. 풍경을 보고 기쁨을 얻길 원합니다. 풍경이 어떻게 기쁨을 안겨주는지 정확하게 알 순 없지만, 풍경이 이런 기능을 한다는 것을 알고 있습니다. 그래서 자연풍경 또한 '인간적인 것'에 포함됩니다. 과일이나 꽃은 어떻습니까? 인간은 장식적인 것을 보고 만족감을 느낍니다. 자연 풍경이나 과일, 꽃 등을 그린다는 것은 이를 보고 있는 인간의 기쁨을 그리는 것과 같습니다. 풍경화나 정물화나 모두 인간 자신의 마음을 그린 것입니다.

과거 전통적인 주제인 신이나 이상적인 인간, 영웅이 아니라 '구체적으로 인간적인 것'이 예술가가 표현하고자 하는 최고 관심사라고 한다면, 이 말은 어떠한 소재도 예술가에게는 자기 최고의 관심사를 표현하기 위해 적합하다는 것을 의미합니다. 인간은 당연히 전통적 소재와 일상적 사물을 소재로 사용할 수 있습니다. 이 세상에 인간적이지 않은 것은 없습니다. 인간 손길이 모두 묻어 있습니다. 언급했듯이 자연 풍경 또한 눈을 거쳐 마음속에 담긴 것이기 때문에 그 자체도 인간적인 것에 속합니다.

현대예술은 인간의 최고 관심사를 표현하기 위한 모든 시도를 했습니다. 이는 우리가 살펴본 인상주의와 낭만주의를 통해 이뤄졌습니다. 그 후 예술은 자기 자신에 관한 물음을 던집니다. 자기 자신에 물음 없는 예술은 현재 가능하지 않습니다. 예술의 종말 상황에서 예술은 이제 자신이 표현할 새로운 내용도, 새로운 형식도 찾을 수 없습니다. 예술은 형식실험처럼 기존 형식과 내용을 변형해 '예술 정체성'에 관한 물음에 답하든지 아예 '새로운 내용과 형식 없음' 자체를 표현할 수 있습니다. 추상화는 뒤의 것에 해당합니다.

기하학적 도형과 색채 조합을 추구하는 추상화는 매우 독특한 형식입니다. 헤겔에 따르면 이는 상징적 표현 방식입니다. 상징이란 표현하려는 내용과 형식이 불일치한 형식을 의미합니다. 예를 들어 인간을 표현하기 위해서는 인간의 육체를 그리면 됩니

다. 물론 어떤 인간을 표현하는지에 따라 육체의 구체적인 양상은 달라집니다. 그런데 인간을 표현하기 위해 인간 육체 대신 풍경이나 정물을 그린다면 이 표현방식은 상징적입니다. 인간이라는 내용에 풍경과 정물이라는 형식은 딱 맞지 않기 때문입니다. 둘은 불일치하지만 간접적인 방식으로 연결돼 있습니다.

추상화는 기하학적 도형과 색채 결합으로 이루어져 있지만 아무 내용도 담고 있지 못합니다. 만약 추상화가 아무 내용도 담고 있지 않다면 추상화의 형식은 내용과 불일치합니다. 그런데 예술적 형식은 원칙적으로 예술적 내용과 분리되어 존재할 수 없습니다. 표현하고자 하는 내용이 있다면, 예술가는 이에 적합한 형식을 찾아야 합니다. 만약 마땅한 형식이 없다면 새로운 형식을 찾아야 합니다. 이처럼 내용과 형식은 긴밀히 연관되어 있습니다. 하지만 추상화 형식은 그 내용과 불일치합니다. 서로 연관성이 전혀 존재하지 않습니다. 예술의 탈역사적 시기에 무엇을 의미할까요?

예술에 대한 전통적 정의는 이제 존재하지 않습니다. 다양한 형식실험이 다채롭게 이루어졌습니다. 하지만 확인했듯이 예술이 이야기할 새로운 내용이란 더 이상 존재하지 않습니다. 기껏해야 예술은 이미 나온 내용 중 하나만을 선택할 수 있을 뿐입니다. 새로운 내용이 없는 가운데, 이처럼 새로운 형식을 찾는 시도는 그 자체가 모순입니다. 추상화 또한 하나의 새로운 형식실험 중 하나로 간주할 수 있습니다. 하지만 추상화의 독특한 점은 아무런 내용도 담고 있지 않다는 것입니다. 다른 형식실험의 경우는 모두가 새로운 형식으로 새로운 내용을 담고자 합니다. 하지만 새로운 내용이 없으니 이러한 시도는 모순적입니다. 추상화는 아예 새로운 '형식'이기만 합니다.

예술사에서 형식은 항상 내용을 표현해왔습니다. 기하학적 형태든, 명료하지 않은 형태든, 아니면 사물을 자세히 모방하는 형태든, 그림 속 형태는 어떤 내용을 담고 있습니다. 하지만 추상화에는 이런 종류의 형태가 존재하지 않습니다. 형태 부정이 바로 추상화 형식입니다. 물론 추상화는 어떤 식으로든 일정한 형태를 포함합니다. 기하학적 형태가 등장할 수도 있고, 숫자나 문자도 사용될 수 있습니다. 어떤 형태든 상관없습니다. 추상화는 어떤 형태든 용인합니다. 하지만 추상화를 구성하는 형태는

'아무 내용도 담지 않는다'는 조건을 충족해야 합니다. 아니면 그것은 구상화가 됩니다. 즉 추상화를 구성하는 형태는 다양할지 모르나, 그것은 아무런 내용도 담고 있지 못하며, '내용을 담고 있는 형태'의 부정입니다. 즉 추상화 속에 등장하는 형태는 형태의 부정을 표현합니다.

추상화의 형식 자체는 아무 내용을 담고 있지 못할 뿐 아니라 그 자체가 내용 없음을 표현합니다. 추상화는 일정 형태를 그리지만, 이 형태의 '의미 없음'을 표현합니다. 물론 절대적인 의미 없음을 표현하려면 아무것도 그리지 않으면 됩니다. 하지만 추상화는 일정 형태를 그립니다. 이 형태는 뭔가를 의미해야 하지만, 의미 없음을 지시한다는 점에서 내용과 불일치합니다. 이 점에서 추상화는 상징적 표현 방식입니다.

이 추상화는 예술의 종말에 대한 증언이 됩니다. 추상화는 자신의 순수하고 추상적인 형식을 통해 '새로운 내용이 더는 없음'을 증언합니다. 추상화라는 형식 자체는 이미 텅 비어 있습니다. 추상화라는 형식은 어떠한 내용도 담고 있지 않습니다. 형식은 텅 비어 있지만, 텅 비어 있는 속성이 이 형식의 본질입니다. 추상화는 텅 비어 있는 자신의 형식을 통해 현대예술에서 시도되는 다양한 형식실험을 비판합니다. 아무런 내용도 담고 있지 않은 새로운 형식으로 추상화는 예술의 종말 사건의 증거입니다. 즉 예술이 탈역사적 시기에 있으며, 자신에게 더는 새로운 내용이 없음을 증언합니다.

예술의 종말과
현대예술

| 예술철학 입문 |

초판 1쇄 펴낸 날 2019년 9월 16일
초판 2쇄 펴낸 날 2024년 3월 15일

지 은 이 조창오
편 집 김정현 김정우
디 자 인 상상창작소 봄
펴 낸 이 김정현
펴 낸 곳 상상창작소 봄
 등록 | 2013년 3월 5일 제2013-000003호
 주소 | 62260 광주광역시 광산구 월계로 117-32, 라인1차 상가 2층 204호
 전화 | 062) 972-3234 FAX | 062) 972-3264
 이메일 | sangsangbom@hanmail.net
 홈페이지 | www.sangsangbom.modoo.at
 페이스북 | facebook.com/sangsangbombom
 인스타그램 | @sangsangbom

I S B N 979-11-88297-11-5
ⓒ 2024 상상창작소 봄 Printed in Korea.